La expedición

UNA AVENTURA HACIA
LA INTIMIDAD CON DIOS

BETH MOORE

LifeWay Press® Nashville, Tennessee

Publicado por LifeWay Press® • ©2017 Beth Moore

ISBN 978-1-4627-9616-8
Ítem 005802239
Dewey decimal classification: 248.843
Subject heading: CURIOSIDAD / DISCIPULADO / VIDA ESPIRITUAL

Este recurso, escribe a LifeWay Church Resources Customer Service, One LifeWay Plaza; Nashville, TN 37234; solicita por FAX al 615.251.5933; por teléfono al 800.458.2772; por correo electrónico a orderentry@lifeway.com; en línea, entrando a LifeWay.com; o visite la tienda cristiana de LifeWay más cercana.

Impreso en Estados Unidos de América.
Multi-Language Publishing, LifeWay Church Resources,
One LifeWay Plaza, Nashville, TN 37234

Contenido

Dedicatoria

A mi equipo de adoración en vivo de Living Proof:

Nia Allen, Alexis Cruz, Kevin Jones, Lici Flowers,
Julie Goss, Tammy Jensen, Albert Kiteck,
Kevin Perry, Stephen Proctor, Seth y Nirva Ready, Wes Willett
y, por supuesto, a su incomparable líder,
Travis Cottrell, y su esposa, Angela.

Llueva o salga el sol, contra viento y marea, en tiempos difíciles y fáciles,
en enfermedad y en salud, con cálculos renales y erupciones cutáneas,
laringitis y congestión nasal,
en salas de reunión, santuarios, estadios, gimnasios y vestuarios,
allí han estado.

Año tras año.
Fieles. Parecidos a Cristo.
Desopilantes.
Traviesos.
Excesivamente talentosos.

He acumulado algunos de los kilómetros más memorables de mi expedición
caminando, corriendo, cantando y rasgueando con ustedes.

¡No puedo expresar cuánto los amo!

Beth

Sobre la autora

BETH MOORE es autora de libros y estudios bíblicos que son éxitos de ventas y una maestra dinámica cuyas conferencias la llevan por todo el mundo. Vive en Houston, Texas, Estados Unidos, donde lleva adelante el ministerio Living Proof Ministries, con el propósito de animar y enseñar a las mujeres a conocer y amar a Jesús mediante el estudio de la Escritura.

Beth y su esposo, Keith, tienen dos hijas adultas y tres preciosos nietos. Están dedicados a la iglesia local y tienen el privilegio de asistir a Bayou City Fellowship en Houston, Texas.

La vida de Beth está llena de actividad, pero uno de sus compromisos permanece constante: «estimar como pérdida todas las cosas en vista del incomparable valor de conocer a Cristo Jesús, mi Señor» (Fil. 3:8).

La expedición

AQUÍ COMIENZA

¡Hola, compañero de viaje!

Estoy feliz de tenerte en esta expedición. Quisiera contarte un poco sobre qué puedes esperar porque estoy emocionada por empezar y ansiosa por darte un adelanto. Lo que tienes en tus manos no es un estudio bíblico exhaustivo, como he tenido el privilegio de escribir sobre los patriarcas de Génesis, por ejemplo, y sobre libros de la Biblia como Daniel, Ester, Santiago, 1 y 2 Tesalonicenses y 2 Timoteo. *La expedición* es un desvío temporal de mi enfoque habitual para concentrarme por completo en un objetivo colosal: ofrecer una excursión llena de pasajes bíblicos y diseñada específicamente para aumentar la intimidad de una persona con Dios.

Te invitaré a diversos entornos en la Escritura, donde resaltaré conversaciones que pueden avivar tu propio diálogo con Dios. ¿Cómo es posible que nosotros, los mortales, dialoguemos con un Dios invisible? Cuando Él nos habla mediante Su Palabra, podemos aprender a responder. Esta práctica transforma la lectura de la Biblia en lo que Dios más desea: una lectura que genera relación. Aun el diálogo más sencillo puede marcar una gran diferencia. «Señor, este versículo me resulta confuso», o «Por favor, ayúdame a concentrarme en lo que leo en la Biblia», o «Jesús, abre mi mente para entender la Escritura, así como hiciste con tus primeros discípulos» (Luc. 24:45). A medida que practicas la expresión de tu respuesta interior, recuerdas continuamente que la lectura de la Biblia no sucede en el vacío. Estás en la presencia misma de Aquel que inspiró cada palabra que ves en las páginas sagradas. Cuando la relación con Dios se transforma en una parte integral de la lectura de Su Palabra, sale el aburrimiento de la mesa y llega la cena.

Nada como una pregunta para crear un diálogo; así que los segmentos escriturales que encontrarás cada día incluyen o citan

alguna clase de interrogante. A menudo, después de ver la pregunta en su contexto, tendrás la oportunidad de considerar tu propia respuesta. Cuando el interrogante está dirigido a Dios y es algo que alguna vez deseaste preguntar, también podrás ver evidencia reveladora de que las preguntas sinceras rara vez ofenden al Señor.

Esta expedición se trata de tú y de Dios. Yo tendré una doble función cada día: configurar la brújula y encender la indagación. La brújula está para marcarte un punto de la Palabra de Dios que estimule el diálogo mediante el escrutinio. Te acompañaré en la sección de la brújula; pero, una vez que llegues a la indagación, me haré a un lado y estarás completamente a solas con tu Dios. Lo que harás en esta parte tiene un nombre conocido: orar. Mi mayor esperanza es que alguien que ha luchado con la oración durante años descubra cuán atractiva, satisfactoria y fructífera es.

En los últimos dos años, el pedido más frecuente que he recibido de parte de personas de todas las edades ha sido que las ayude a desarrollar una vida de oración que las mantenga despiertas, en relación con Cristo y eficaces para Él. Esta serie es una respuesta a ese pedido. Se quedará penosamente corta si esperabas la última palabra sobre la oración, porque la oración no es una disciplina que podamos dominar. Sin embargo, espero con ansias que *La expedición* encienda las brasas y lleve a cada persona a entender un poco mejor

que las luces y emociones de la tierra no pueden compararse con el tiempo que pasamos con Jesús. Verdaderamente, Él es vida.

No sabes cuánto significa para mí caminar junto a ti en tu travesía de fe durante un tiempo. No tomo este privilegio a la ligera. Semejante gracia de Dios me resulta incomprensible. Él usó Su Palabra para transformar mi vida por completo y cambiar mi manera de pensar, así que nunca me canso de intentar convencer a las personas para que estudien la Biblia. No tengo mayor pasión que ver que otros lleguen a amar a Dios con todo su corazón, después de conocerlo y confiar en Él a través de Su incomparable Palabra. Mi oración es que Jesús se encuentre contigo en cada página.

CON APRECIO Y CARIÑO,

Beth Moore

Uno

#EstudioLaExpedición

1.1

Los kilómetros que tienes por delante en esta expedición tomarán la forma de curvas, líneas rectas, brechas y puntos. Si trazaras cada una de estas formas con tu dedo en orden (curva, línea recta, brecha y punto), crearías un mapa con caminos labrados con signos de pregunta. En el contexto de esta expedición, así sabrás que vas por buen camino. Tu travesía empieza donde termina la suposición de que las preguntas significan que vas por mal camino. Para emprender este viaje, por momentos necesitarás estar dispuesto a enfrentar brechas al borde de lo que parecen ser precipicios o, peor aún, callejones sin salida. Te verás desafiado a aceptar la realidad de que entrecerrar los ojos para divisar siluetas indefinibles en el horizonte lejano puede calificar como mirar con los ojos de la fe.

°

En todas las generaciones de cristianos, la autoridad de la Escritura se ve cuestionada; pero la paradoja es que todas esas preguntas apiladas en un solo montón parecerían un grano de arena junto a la montaña de preguntas dentro de la Biblia. Como ni el hebreo antiguo del Antiguo Testamento ni el griego koiné del Nuevo Testamento incluían puntuación, no tenemos el lujo del dogmatismo respecto a la cantidad exacta de preguntas. Parece adecuado esto de que escape a nuestra seguridad, ¿no es así? Sin embargo, los eruditos estiman que la Biblia alberga unas 3300 preguntas, según la traducción. Esta es la parte en especial impresionante: cada una de ellas fue escrupulosamente inspirada por Dios (2 Tim. 3:16). Premeditada. El escritor J. L. Hancock abordó la voluminosa tarea de localizar y enumerar meticulosamente cada pregunta, desde Génesis 1:1 hasta Apocalipsis 22:21 en la versión King James en inglés, y llegó a un total de 3298.[1]

Los interrogantes son diversos. Cientos de preguntas se intercambian entre humanos, como es de esperar. Pero también encuentras unas cuantas preguntas algo extrañas entre humanos y animales, humanos y ángeles, humanos y demonios, Dios y Satanás, y entre Jesús y los demonios. El camino que tenemos por delante pasará por algunas de estas, pero los que le darán una forma más profunda a nuestro paisaje serán las verticales: las preguntas que el hombre le hace a Dios y las que Dios le hace al hombre. La cantidad de preguntas como estas es sorprendente y supera la distancia que abarcará esta expedición de seis semanas. Sin embargo, mi oración y mi convicción es que las que figuran en este mapa serán suficientes como para llevar al viajero dispuesto a percibir la expedición divina.

Una diferencia monumental entre viajar a pie y andar sobre ruedas es la cantidad de equipaje que puedes llevar. Los kilómetros que tenemos por delante se acumularán en las plantas de nuestros pies, así que el viajero sabio alivianará la carga desde el principio. Hazte un gran favor y descarta el estorbo del exceso de familiaridad. Si has estado en suficientes círculos, estudios, reuniones y eventos cristianos como para acumular esta familiaridad excesiva, quítatela como la piel de una serpiente o te aislará y te impedirá sentir el clima. Esto es crucial en este viaje. Lo último que quieres es un parabrisas en una caminata con Dios, a menos que sea Dios mismo. Debes poder soportar el calor y las heladas; de lo contrario, la posibilidad de climas extremos no dejará de intimidarte. Nadie saborea una brisa primaveral como aquel con el rostro agrietado por los vientos invernales. No es difícil desarrollar una familiaridad extrema con las prácticas y los términos cristianos, pero hay que trazar una diferenciación vital aquí: es imposible que Dios nos resulte demasiado familiar. Ser un experto en Dios es el oxímoron supremo porque «su grandeza es inescrutable» (Sal. 145:3). Abandona el surco anquilosado de las definiciones impecables y sal fuera, donde vuela el polvo.

Es imposible que Dios nos resulte *demasiado familiar.*

Constantemente, en las páginas de los dos testamentos, se pincelan metáforas sobre caminar y correr, en referencia a la relación del mortal con Dios. Es fascinante que el ser humano no sea el único que camina en la metáfora. Echa un vistazo a los siguientes versículos y registra a quién se describe que camina y, si se especifica, dónde o con quién.

Génesis 3:8 ..

Génesis 5:22-24 ..

Génesis 6:9 ..

Levítico 26:12 ..

2 Corintios 6:16 ..

Esto es una expedición a pie. Así que imagina que estás en un largo viaje de mochileros con alguien, donde se estableció que habría completa libertad de conversación, siempre y cuando nadie hiciera preguntas. Hablen hasta por los codos, pero no se permiten preguntas. Ni siquiera un sencillo «¿Cómo te sientes?» o «¿Tienes hambre?». Un intercambio de afirmaciones funcionaría durante un rato; pero, tarde o temprano, ya no estarían conversando. Sencillamente, estarían escuchándose el uno al otro. Eso no es diálogo. Es una perorata. Después de una perorata lo suficientemente larga, hasta el más paciente deja de escuchar.

A menos que la rutina nos haya adormecido hasta el sonambulismo, caminar con Dios implica estar en una expedición. Y una expedición no se puede hacer sin preguntas. En ninguna parte, el componente de indagación mutua es más fascinante que en una relación con Dios. Para empezar, Él no nos responde en voz alta ni escribe en el cielo como nos gustaría cuando le hacemos una pregunta. Sin embargo, ha escrito en el pergamino más respuestas de las que podemos absorber en toda nuestra vida.

Por un momento, cambia el ángulo de la conversación y considera la peculiaridad de Dios en la función de indagador. Documenta detalles específicos sobre el conocimiento de Dios, según estos versículos:

Salmo 33:13-15 ..

Salmo 147:4 ..

Mateo 10:29-30 ..

1 Juan 3:20 ..

Es evidente por qué el hombre tendría preguntas para Dios. Queremos saber lo que no sabemos. Queremos que nos expliquen lo que no entendemos. Pero ¿por qué Dios le hace preguntas al hombre si ya sabe las respuestas? Enumera todas las razones que puedas imaginar.

Ahora, formularemos cinco preguntas divinas que, si nos atrevemos a responder, tienen el potencial de recalibrar y reavivar un caminar con Dios que se ha descarrilado, se ha atascado en un callejón sin salida o que ha perdido vigor o interés. Comienza hoy memorizando estas preguntas. Grábalas de tal manera en tu cerebro que puedas enumerarlas mientras duermes. Dios Padre pregunta las dos primeras y Jesús, el Hijo, las últimas tres. Algunas están abreviadas para una fácil memorización.

«¿DÓNDE estás?» (Gén. 3:9)

«¿QUIÉN te lo dijo?» (Gén. 3:11)

«¿QUÉ estás buscando?» (Juan 1:38)

«¿POR QUÉ tienes miedo?» (Mat. 8:26)

«¿CUÁNTO más...?» (Luc. 11:13)*

Encierra con un círculo cada palabra que aparece en mayúscula. Aunque encontrarás muchas otras preguntas en el camino que tenemos por delante, responder estas cinco establecerá un punto de partida al que podrás volver para reflexionar y evaluar cuando termine esta expedición.

Tus primeros cinco días estarán ocupados con estas cinco preguntas. Pero hay algo importante. Los efectos de esta excursión no superarán tu sinceridad. La profundidad que alcancen equivaldrá a tu veracidad. En las próximas seis semanas, nada está prohibido, excepto la deshonestidad. Esto será como quebrarse un tobillo en tu caminar con Dios.

Dios ya conoce tu corazón. Puede leer tus pensamientos. Y, cuando termines con el estudio, puedes romper en pedazos este libro o quemarlo hasta reducirlo a cenizas; pero entre ahora y entonces están el verdadero tú con el verdadero Amo del universo. Verás, lo que propongo es lo siguiente: hay algo que deseas más que respuestas. Quieres revelación. Fuiste hecho para eso. Yo también. ¿Recuerdas cuando te pregunté por qué Dios le haría preguntas al hombre, si ya sabe todas las respuestas? Tal vez algún día, nos ofrezca decenas de explicaciones, pero la Escritura sugiere esto una y otra vez: Dios, nuestro Hacedor, Salvador, Redentor y Rey, quiere interacción con Su valorada creación, incluso con todas nuestras fallas, flaquezas, dudas y fracasos. Y no solo interacción. Desea participación. Y no solo participación. Desea intimidad.

Contigo. No con la persona que quisieras ser o con la que finges ser frente a los espectadores. *Contigo.*

**Las versiones LBLA y RVR1960 concluyen Lucas 11:13 con un signo de pregunta, mientras que las versiones DHH, NVI y RVC usan signos de exclamación para marcar énfasis.*

Bueno, has llegado oficialmente a tu primera indagación. La indagación de cada día es solo entre tú y Dios. Está diseñada para ser un catalizador del diálogo. Dios te hablará a través de Su Palabra. Y, si estás dispuesto, responderás. Todo lo que escribas en esta sección será Sus palabras para el hombre o tus palabras directamente para Él.

Lee Génesis 1:26-27 y 3:1-9, observando (y, tal vez, marcando) cada versículo que contenga palabras que Dios le dijo directamente a Adán. ¿Qué pregunta hizo Dios en Génesis 3:9? Anótala aquí con letra grande.

Ahora, cambia de lugar con Adán y permite que la pregunta divina aterrice en ti. ¿Dónde estás? Tienes un lugar adonde ir en estas próximas seis semanas, pero cualquier ruta precisa hacia tu destino empieza con tu ubicación presente. Escríbele directamente a Dios, describiendo dónde estás actualmente en tu vida. Si estás en un lugar relativamente bueno, díselo. Sé específico, como lo serías con alguien a quien le importa mucho lo que dices y que se regocijaría contigo. Por otro lado, tal vez estés en un lugar monótono, desesperado, decisivo, miserable, doloroso o solitario. Descríbele a Dios dónde estás, con absoluta libertad de expresión. Lo más probable es que el lugar donde estás tenga más matices de lo que un solo adjetivo puede describir. Háblale al Señor de estas complejidades.

La realidad es que quizás desearías poder hacerle a Dios la misma pregunta: «Señor, ¿dónde estás? ¿Dónde has estado últimamente?», o «¿Dónde estabas cuando...?». Tal vez conoces la respuesta, desde un aspecto bíblico o teológico. Tu mente conoce las promesas de la Escritura que afirman que Él jamás te dejará ni te abandonará, pero tu corazón siente que no está por ninguna parte. Sin duda, puedes preguntarle dónde está o, si se trata de una época pasada, dónde estaba. Lee Jeremías 2:1-13 y luego Job 23:1-10. Una de las situaciones muestra la distancia de Dios, provocada por la idolatría del hombre. En la otra, el hombre era completamente inocente. Que una o las dos situaciones impulsen esta sección de tu tiempo para escribirle a Dios.

Concluye este tiempo con el Salmo 139:7-10, ya sea tomando las palabras exactas del salmista o anotando sus expresiones con tus propias palabras.

1.2

Entre las seis preguntas de investigación, hay una que se distingue ampliamente de las demás, se despega de la página y suele pararse sobre dos pies. Solo una supone una respuesta con un pulso. Solo una exige a una persona y, en el sentido estricto de la palabra, una *personalidad*. Solo una es una entrega intencional a una respuesta con pulgares oponibles. Pocas preguntas obtienen nuestra completa atención, adoración, ira y fascinación como las que comienzan con la palabra *quién*.

Saca de la ecuación la pregunta *¿quién?* y tal vez todavía tengas alguna clase de expedición, pero será una larga caminata solitaria por una isla desierta en el polo más alejado de la intimidad con Dios. Es como ir solo con una cantimplora de agua salada, cuando nos han ofrecido la compañía de Aquel que puede transformar agua en vino. La intimidad se lanza en completa dependencia y asombrosa transparencia sobre la pregunta *¿quién?* En la expedición divina, la intimidad suele surgir de lo que, desde una perspectiva humana, parece un giro tan sutil que casi ni es memorable. En algún punto, los que van camino a conocer a Dios hacen virar su pregunta de «¿Quién es el Señor?» a «¿Quién eres, Señor?». Lo que antes se preguntaban sobre Él, ahora empiezan a preguntárselo a Él. En términos espirituales, el giro es tectónico y suficiente como para sacudir las puertas del infierno.

La intimidad auténtica requiere la búsqueda de las dos identidades. Respecto a la intimidad con Dios, la pregunta oceánica «¿Quién eres, Señor?» escribe otra en la arena húmeda que queda cuando baja la marea: «¿Quién soy, Señor?». Sostener la idea de que la segunda pregunta no tiene lugar aquí puede ser noble en su humilde intención, pero no es bíblico. Dios gastó toneladas de tinta en los pergaminos de la Escritura para responder una pregunta que, aunque tal vez esté en un segundo lugar distante, sigue estando en segundo lugar. Hay un orden céntrico en la realidad de que Dios suele usar la segunda pregunta (¿Quién soy?) para llevar a las personas a la primera (¿Quién es Dios?); sin embargo, debemos reconsiderar cabalmente la pregunta de quién somos una vez que empezamos a entender la verdad de quién es Él. A Dios no lo cambia ni un poquito lo que nosotros creemos que es, pero toda la esperanza para nuestra identidad y nuestro

destino depende de ello. Lo poco que creemos que Él puede hacer no lo hace ni una pizca menos capaz, pero nos vuelve a nosotros penosamente incompetentes.

Estas dos preguntas (*¿Quién eres, Señor?* y *¿Quién soy?*) son de gran importancia en la expedición divina hacia la intimidad con Dios. No obstante, de ninguna manera son los únicos interrogantes de *¿quién?* entrelazados en nuestro caminar. *¿Quiénes son los otros? ¿Quién es mi prójimo? ¿Y mi amigo? ¿Y mi autoridad? ¿Quiénes son mis compañeros de viaje?* Y, algo crucial, *¿quién es mi enemigo?* Las preguntas de identidad revelan respuestas sin distorsión bajo la intensa luz del conjunto de pregunta y respuesta determinante de la Biblia: ¿Quién es como el Señor? Nadie.

Observa detenidamente Deuteronomio 33. ¿Qué contiene este capítulo?

> Estas dos preguntas (¿Quién eres, Señor? y ¿Quién soy?) son de gran importancia en la *expedición divina* hacia la intimidad con Dios.

Nuestra herencia de fe atesorada en el Antiguo Testamento es una cuenta bancaria de riquezas imposibles de sobregirar en toda una vida de estudio. Tenemos el privilegio de vivir del lado completo de la obra redentora de Jesús, el Cordero de Dios, anunciado por cada sacrificio del Antiguo Testamento. Cuando ponemos nuestra fe en Él, nos ponemos bajo el nuevo pacto, en lugar del viejo pacto del antiguo Israel. La iglesia, el cuerpo colectivo de seguidores de Jesús, no es sinónimo del Israel del Antiguo Testamento; pero, como pueblo de Dios, compartimos ciertas similitudes significativas. Bendiciones, por ejemplo. Mientras que Deuteronomio 33 presenta a las 12 tribus de Israel, con piezas separadas del rompecabezas profético; por la gracia de Cristo, heredamos «toda bendición espiritual en los lugares celestiales» (Ef. 1:3).

Con posibles similitudes en mente, lee el prólogo y el epílogo en Deuteronomio 33:1-5,26-29, que enmarcan las bendiciones de las doce tribus. (Jesurún es un nombre poético de Israel, que significa 'derecho' o 'recto').[2]

Tal vez no hay concepto más conocido para nosotros que el expresado en las primeras palabras de Deuteronomio 33:3. Sin embargo, no hay concepto más hermoso o transformador para aquellos que lo creen. Escribe la primera porción de Deuteronomio 33:3.

¿Qué imagen traza Deuteronomio 33:26-27 de la singularidad de Dios?

Compara Deuteronomio 33:26 y 33:29. ¿Qué sorprendente característica en común se sugiere?

Permite que esto decante desde la superficie de tu sistema de creencias hasta las raíces: como no hay nadie como nuestro Dios, no hay nadie como Su pueblo. Esto es verdad en los dos pactos. Los israelitas del Antiguo Testamento habían nacido naturalmente en la familia de Dios, mientras que nosotros renacemos en ella mediante el Espíritu (Juan 1:11-13; 3:3). Ningún derecho de nacimiento tenía que ver con la superioridad. Ambos tenían que ver con la salvación. Ambos dependían de la gracia.

Observa el concepto en Deuteronomio 33:29. «Dichoso tú, Israel. ¿Quién como tú, pueblo _____?».

En su fascinante libro *Grit: The Power of Passion and Perseverance* [Determinación: el poder de la pasión y la perseverancia], la escritora y psicóloga Angela Duckworth comparte sus hallazgos de años de investigación sobre los secretos de los logros impresionantes.

> La identidad influye en cada aspecto de nuestro carácter, pero tiene una relevancia especial sobre la determinación. A menudo, las decisiones críticas que tomamos (ya sea que las tomemos con determinación y valor o no, como levantarnos una vez más; soportar este verano miserable y agotador; correr ocho kilómetros con nuestros compañeros de equipo, cuando, por nuestra cuenta, solo correríamos cinco) son cuestión de identidad más que de cualquier otra cosa. A menudo, nuestra pasión y perseverancia no surgen de un análisis frío y calculador de los costos y los beneficios de las alternativas. Más bien, la fuente de nuestra fortaleza es la persona que sabemos que somos.

ANGELA DUCKWORTH[3]

Para las personas de fe, nuestra fuente de fortaleza es mucho más impresionante. Es lo que sabemos que Dios es. Sin embargo, si nunca conectamos Su identidad con la nuestra, la tubería que creó la cruz para conectarnos con el poder divino permanece atascada en su mayoría por la incredulidad.

Bueno, ahora cambiemos el rumbo de la pregunta: *¿Quién?* A lo largo de esta primera semana, te estás familiarizando con cinco preguntas de recalibración que, según he propuesto, tienen la capacidad de volver a llevarte por buen camino

con Dios, sin importar qué hizo que te desviaras o que permanecieras inmóvil. Tu indagación para el primer día giraba en torno a la primera pregunta.

Anótala aquí.

Anota las cuatro palabras de la segunda pregunta.

Estás frente a una de las preguntas más poderosas y provocadoras que se le ha hecho a un mortal.

Vuelve a su contexto original y lee Génesis 3:1-13. Busca la respuesta a la pregunta «¿Quién te ha hecho saber...?» [¿Quién te lo dijo?] para encontrar la fuente original de la pregunta. ¿Quién les dijo algo engañoso que los llevó a pecar?

El concepto que vas formando de quién es Dios y, bajo Su luz, de quién crees que eres no solo es fundamental para la intimidad, sino también para la victoria. Vuelve a leer Deuteronomio 33:29 y verás las cuerdas de la victoria y la identidad amarradas juntas firmemente. Solo gracias al escudo y la espada de su Dios, podrían hollar los lugares altos de sus enemigos.

En Efesios 6:10-17, hay similitudes preciosas para los creyentes del Nuevo Testamento. Amárralas juntas aquí:

Toda derrota de un hijo de Dios en batalla puede deberse a una de dos causas: 1) lo que todavía no hemos aprendido o 2) que nos han engañado. Nuestras victorias y derrotas son impulsadas por nuestras convicciones. Lo mismo sucede con la profundidad de nuestra intimidad con Dios. Cada vez que decidimos pecar, actuamos según una mentira que suele insinuarnos lo siguiente: el mundo es el que da y Dios es el que quita. La Biblia es nuestro fundamento seguro para lo que es verdad sobre Dios, sobre nosotros mismos, nuestro pasado, nuestro futuro, sobre otros, sobre nuestros enemigos, sobre este mundo y el venidero. Para caminar en verdad como hijo de Dios y poder detectar una mentira bien hilada y que la serpiente ha pulido hasta que brille, empieza a pasar tus convicciones por el siguiente filtro: *¿Quién te lo dijo?* Dios equipó el cuerpo de Cristo con pastores y maestros. Son regalos para nosotros y tenemos que florecer bajo su instrucción. Sin embargo, son

confiables siempre y cuando lo que digan se alinee con lo que Dios dice. Aquí tienes un ejemplo de entrevista para aclarar este punto:

¿Quién eres ahora que te acercaste a Cristo? Soy una nueva criatura.

¿Quién te lo dijo? Mi pastor.

¿Quién se lo dijo? Creo que Dios.

Excelente. ¿En dónde le dijo eso Dios? 2 Corintios 5:17.

Por supuesto, no adquirimos nuestra identidad solo de los pastores y los maestros. Nuestra identidad también se ve formada por los padres, los hermanos, los compañeros de trabajo, los entrenadores, el cumplimiento de la ley, las escuelas, las experiencias, el ambiente y los temores. Otra entrevista a modo de ejemplo:

Descríbete en pocas palabras. Bueno, soy tonto. No tengo nada de suerte. Soy gordo. Negligente. Soy un desastre con el dinero. Poco agraciado. No soy digno de amor. Mediocre. No tengo nada de sentido común. Soy un fracaso.

¿Quién te lo dijo? Mi mamá.

¿O acaso fue tu ex? ¿Tus compañeros de escuela? ¿La persona que te despidió del trabajo? ¿Tu pérdida? ¿Tu enfermedad? ¿Tu propio monólogo interior?

Para caminar en la verdad con huesos saludables, es necesario que cada «¿Quién te lo dijo?» te remita a Dios en la Escritura y, si no lo hace, deséchalo. Adán y Eva se creyeron una mentira y llevaron atada a la humanidad al polvo junto con ellos. Su derrota fue rápida y severa, y todo por culpa de una falsa identidad. El engaño siempre es un ladrón.

Esto te lleva a tu indagación. Ahora todo el diálogo pasa a ser entre tú y Dios.

Cada versículo de más abajo expresa al menos una dimensión de la absoluta singularidad de Dios. En el espacio provisto, profésale a Dios qué lo diferencia de todo lo demás.

Éxodo 15:11

Deuteronomio 3:24

1 Reyes 8:23

Salmo 89:6-8

Isaías 45:18

Isaías 45:21

Tal vez has estudiado la Escritura lo suficiente como para saber quién eres en verdad y qué significa eso. Pero puede ser que aquello que está sobre la superficie de la página difiera de lo que se incuba en lo profundo de tu ser, formando y definiendo tus percepciones, perspectivas y actitudes, e impulsando tus decisiones, acciones y relaciones. No hay por qué avergonzarse. La verdad libera. Escarba más allá de las palabras, hasta lo profundo de tus convicciones centrales.

¿Qué es lo que verdaderamente crees sobre ti mismo? En la columna de la izquierda, exprésale a Dios las cinco creencias que tienen el mayor impacto sobre tu vida, sean negativas o positivas.

Ofrécele al Señor una respuesta lo más precisa posible para cada una. Que Dios pueda usar esta expedición de 25 días para reemplazar cualquier mentira en estas convicciones centrales con la verdad.

DIOS, AL PARECER, SINCERAMENTE CREO QUE...	¿QUIÉN TE LO DIJO?
1.	
2.	
3.	
4.	
5.	

Termina completando esta afirmación.

SEÑOR, NADIE MÁS QUE TÚ...

1.3

Cuando era pequeña, apretujada entre los cuerpos inquietos de mis hermanos en el banco de la iglesia, me inclinaba hacia delante durante los himnos para espiar a mi abuela y a sus amigas. Toda su cultura me fascinaba. Las viudas se conducían con cierta formalidad y se referían unas a otras como la Sra. de tal o cual. La informalidad no surgía naturalmente al usar sombreros y medias de nailon. Pero lo que captaba mi mirada joven era la manera en que mi abuela lloraba al cantar. Después de tomarse toda la primera estrofa para pararse sobre sus cansados pies, las viudas sostenían sus himnarios bien abiertos, pero no les echaban ni una mirada. No hacía falta. Conocían las letras de memoria y vivían sus palabras por fe. *Oh, qué amigo nos es Cristo, Él llevó nuestro dolor.*[4]

La voz de mi abuela temblaba mientras las lágrimas le corrían por las mejillas, abriéndose paso por un rugoso laberinto de rubor rosado. Por supuesto, ahora sé por qué lloraba durante los himnos porque últimamente soy ella, hasta en mis manos que cada vez más revelan el paso del tiempo. El mismo fenómeno me sucede durante la adoración en la iglesia. A menudo, tengo que reprimir las lágrimas porque las letras (tanto entonadas como leídas) se vuelven tan queridas para nosotros a través de las pruebas del tiempo como el aire en nuestros pulmones.

El poder de la Escritura. La vida que hay en ella. Su mismo aliento. Su misterio. Palabras que lenguas humanas pueden pronunciar y que proclaman al Invisible inmortal, cuya voz se suele describir como un trueno. Al abrir hoy la Escritura, ora conmigo para que Él nos dé ojos para contemplar cada vez más Su resplandor y Su belleza, y nos conceda un corazón y una mente para amar y anhelar Sus palabras más que nuestra próxima comida. Estas son cuestiones santas. Cosas sobrenaturales que no vienen solo por práctica, sino por clamar por ellas en oración.

Juan 1:35-51 bosqueja las primeras escenas y registra las primeras palabras de Jesús en el Evangelio de Juan. Si tu traducción tiene un título antes de la sección que empieza con este versículo 35, escríbelo aquí.

Anota cada pregunta encontrada en los versículos 35-51, observando quién preguntó (indagador), qué se preguntó (indagación) y a quién iba dirigida la pregunta (destinatario).

INDAGADOR	INDAGACIÓN	DESTINATARIO

Permite que este signo de puntuación redondeado nos abra camino a nuestro eje temático: las preguntas pueden tener un lugar importante en los diálogos entre Dios y el hombre. Mateo 7:7-8 se transforma en una excavadora en medio de los matorrales densos y espinosos de esta expedición de 25 días. Según Cristo, en general, los que reciben son los que piden y los que encuentran son los que buscan.

Vuelve a mirar Juan 1:45, donde encontrarás las palabras *encontrar* o *hallar*. Anota cómo se usan.

¿Qué afirmaciones similares se hacen en los versículos 38 y 46?

Los discípulos respondieron al «¿Qué buscan?» de Cristo (RVC) con «¿Dónde te hospedas?». No podemos afirmar con seguridad por qué respondieron de esta manera, pero piénsalo un poco y anota tu suposición.

Me resulta tan encantador que casi me cuesta permanecer sentada.

La NTV traduce la pregunta de Jesús en el versículo 38 sin rodeos. «¿Qué quieren?». No sabemos qué inflexión usó Jesús en esta pregunta; pero, si lo que quiso decir fue «¿qué quieren ustedes?», lo más probable es que la pregunta no conlleve el menosprecio que solemos asignarle. Después de todo, quería que lo siguieran y, más adelante, en el mismo Evangelio, les diría que ellos no lo habían elegido a Él, sino que Él los había escogido a ellos (Juan 15:16).

¿Cuándo fue la última vez que alguien te preguntó lo que querías, además de un mesero o un barista? A veces, tenemos en la punta de la lengua una respuesta a la pregunta de qué queremos. Otras, nos resulta imposible de expresar. Quizás no

sabemos qué queremos en realidad. Tal vez cuando teníamos 20 años, pensábamos que sabíamos, pero después vino la vida y pulverizó nuestros deseos. Por otro lado, a veces, la pregunta nos toma desprevenidos, o la persona que nos lo pregunta nos resulta demasiado intimidante, y nuestra respuesta inmediata no es la más veraz.

Para esos dos discípulos que se abrían paso por el lodo a orillas del Jordán, estas palabras expresaron a la perfección lo que querían. Con esa respuesta en forma de pregunta (¿dónde te hospedas?), resumieron cientos de respuestas. Aquí tienes algunas:

Lo que queremos es ir contigo. Estar contigo. Aprender de ti. Nuestro maestro nos dijo que no hay nadie como tú y que eres el que hemos estado esperando, que eres Aquel para el cual nos preparó. Dondequiera que vayas, allí queremos estar. Así que nos preguntas: «¿Qué buscamos?». Rabí, te estamos buscando a ti. TÚ eres lo que queremos.

Sin embargo, esto es lo que sucede. Tal vez quisiéramos que Jesús fuera nuestro deseo supremo; pero, a decir verdad, a veces no lo es. Y si de algo se trata esta expedición es de decir la verdad. Cuando invitamos a la verdad inmutable e imperturbable de Dios a invadir nuestra zona de veracidad, que alguien le avise al carcelero que, en cualquier momento, hay una fuga.

Vuelve a mirar las palabras de Cristo a Natanael en Juan 1:47. ¿Qué dijo sobre él?

El experto en palabras por excelencia diseñó un juego de palabras. El nombre del patriarca Jacob significaba 'engañador, maquinador, suplantador'; para todas estas cosas, hacía falta un mentiroso y él daba la talla. Más adelante, Dios le cambió el nombre y le puso Israel, pero hablaremos más de eso al avanzar un poco en esta expedición. Un comentarista ofreció un juego de palabras más evidente del saludo de Cristo a Natanael: «¡He aquí un verdadero israelita en quien no hay Jacob!».[5]

Nuestro Jacob interior debe irse si queremos llegar adonde Jesús anhela guiarnos. Ya vimos dos de nuestras cinco preguntas de recalibración: 1) «¿Dónde estás?» y 2) «¿Quién te lo dijo?». Nuestra tercera pregunta es la que Jesús hizo en Juan 1:38: «¿Qué buscáis?». Él no queda impresionado cuando le respondemos lo que pensamos que quiere que digamos. Imagina Su juego de palabras con una triste inversión: «¡He aquí un verdadero Jacob en quien no hay Israel!». En otras palabras, un engañador en el cual no hay ningún luchador sincero. Jesús es perfectamente capaz de manejar nuestra franqueza. Ya sabe cuándo la verdadera respuesta a la pregunta «¿Qué estás buscando?» es: «Problemas». O dinero. O seguridad. O sexo. O drogas. O carne y hueso que llenen un gran desfiladero de vacío. A veces, el testimonio más poderoso puede ser: «Estaba buscando _____ y encontré a Jesús».

La mujer samaritana de Juan 4 no fue al pozo con deseo de encontrar a Jesús. Fue buscando agua, así que Él le presentó el agua viva. No la rechazó por estar buscando algo equivocado. Jesús usó lo que ella buscaba para llevarla a lo que sabía que saciaría la sed más profunda de su corazón: un Salvador que podía detener la locura, perdonar sus pecados y darle dignidad. El Mesías conocía la versión real de su historia y no se dejaría engañar por sus habilidosas distracciones.

Y conoceréis la verdad, y la verdad os hará libres. [...]
Así que, si el Hijo os hace libres, seréis realmente libres.

JUAN 8:32,36

De la misma manera, Jesús era lo último que Saulo pensaba que quería cuando se encontró con Él en el camino a Damasco. No estaba persiguiendo a Jesús. Perseguía a los seguidores de Jesús. Verás, los que piden reciben, incluso si lo que reciben no es lo que pidieron. Los que buscan encuentran, aun si lo que encuentran no es lo que estaban buscando. Las puertas se les abren a los que llaman, incluso si un anfitrión inesperado gira la perilla. A primera vista, Jesús nos puede parecer un Jacob: un suplantador que pone un cebo e intercambia. En realidad, Él ve más allá de nuestros deseos temporales y anticipa lo que habremos deseado más cuando crucemos esa línea de llegada. Isaías 46:10 capta un concepto de proporciones titánicas en nuestra expedición: Dios conoce el final desde el principio. Esas siete palabras son un punto de inflexión en esta carrera olímpica. Le infunden confianza al que realiza la expedición.

Dios conoce las preguntas subyacentes que impulsan nuestras expediciones. Formó el alma humana para que se viera más movida por el deseo que por la necesidad, excepto en cuestiones de supervivencia. La necesidad solo te lleva hasta donde no hay más presión. El deseo es lo que te mantendrá corriendo, ya sea que llueva, salga el sol o nieve. El deseo es lo que mantiene tu corazón en la carrera. Cuando Dios no te concede el deseo de tu corazón, dale tiempo y confía, y mira si no termina dándote algo más profundo: el corazón de tu deseo. Por ejemplo, tal vez clames pidiendo hijos y Dios puede responder tus oraciones exactamente como imaginabas. Pero también, en algún momento del camino, puedes darte cuenta de que te dio cientos de hijos e hijas en la fe, gracias a que derramaste el corazón durante años en ministerios estudiantiles. También sabe cuándo desistimos completamente del deseo e intentamos que lo único que nos impulse en la vida sea hacer lo correcto. Nada te hace sentir más muerto que la muerte del deseo. Si el tuyo está muerto, estás al borde de una resurrección y de descubrir deseos santos que pueden estremecerte sin matarte y deleitarte sin descarriarte.

... declaro el fin desde el principio y desde la antigüedad lo que no ha sido hecho. Yo digo: «Mi propósito será establecido, y todo lo que quiero realizaré».

ISAÍAS 46:10

¿Qué deseos se agitan en lo profundo de tu ser? ¿Cuáles son tus anhelos? ¿Cuáles no se han satisfecho por mucho tiempo? Escríbele a Dios y dile todo lo que anhelas. Lo que deseas ardientemente. Dile qué deseos te impulsan. Tal vez pronto veas que Dios plantó algunos de esos deseos en tu corazón con Sus propias manos.

Dile a Dios lo que buscas constantemente en los demás. Dale gracias si has hallado algo de lo que buscabas. Después, con una fe sumamente valiente, dale gracias por las veces en que no lo encontraste.

Ofrécele a Jesús el espacio que todos los demás dejaron vacío.

Ahora ten el valor de pedirle que exhiba Su preeminencia en los espacios llenos. En tus propias palabras, pide que la presencia misericordiosa y saludable de Cristo se enseñoree de tus relaciones más preciadas, para que nadie se transforme en un falso Cristo para ti. Esto es una protección tanto para ti como para cada persona en la que hayas encontrado lo que buscabas. Da gracias por ellas, pero no permitas que te embriaguen. Todos los Cristos falsos fracasan.

Ahora es tu turno de preguntarle a Dios qué quiere de ti y para ti, con las palabras que quieras y en la situación más pertinente. Tal vez te parezca un ejercicio fútil, ya que probablemente Su voz no responderá como un trueno desde el cielo. Pero una parte crucial de esta expedición es descubrir el poder, la libertad y el afecto que desata el poder pedir. También te abres a la posibilidad de sorprenderte si Él decide revelarte alguna de estas respuestas en los próximos días.

Aunque Jesús quiere algunas cosas individuales de tu parte y para ti, puedes escuchar a escondidas los deseos que le presentó a Su Padre en Juan 17:24-26 respecto a todos los que le pertenecen.

Anota esos tres versículos en este espacio, pero personaliza la intercesión de Cristo, reemplazando «estos» y «ellos» con tu nombre.

Lee en voz alta las palabras del Salmo 38:9 a Jesús como conclusión. Medita en ellas. Memorízalas. Que esta verdad sea una tienda en la que puedas descansar mientras continúas tu viaje.

Señor, todo mi anhelo está delante de ti, y mi suspiro no te es oculto.
SALMO 38:9

1.4

Los misterios de la encarnación son lo suficientemente vastos como para atar la lengua de los maestros, borrar la tinta de los escritores y secar la pintura de los artistas. Describirlos más allá del lenguaje que proporciona la Escritura es acceder automáticamente a términos elementales. Después de todo, ¿cómo se transforma en hombre Dios? ¿Cómo se adapta un Creador a clavos y un martillo? ¿Cómo se ajusta Aquel que existe en sí mismo al hambre y la sed? ¿Cómo mora el que conoce los corazones con lugareños mentirosos? ¿Cómo se embute el Infinito en un cuerpo finito, cuando una mujer que ha dado a luz no puede volver a meterse en sus viejos pantalones? «Porque toda la plenitud de la Deidad reside corporalmente en [Cristo]» (Col. 2:9). ¿Cómo puede Aquel que ni se adormece ni duerme lidiar con la somnolencia?

La respuesta: con una siesta. Pero, como para que no nos identifiquemos excesivamente con Él, los mismos vientos que sacudieron la barca hasta casi romper la proa acunaron a su Creador hasta que se durmió, como si canturrearan «Duérmete, niño».

Lee Mateo 8:23-27.

Si tu imaginación no tiene el rostro empapado de agua de lago, no le tiemblan las rodillas, no está muerta de miedo ni mareada por el bamboleo de las olas, probablemente tengas que volver a leer ese segmento. Saber que una historia termina bien tiene el terrible problema de suavizarla.

El versículo 24 declara: *«Y de pronto se desató una gran tormenta en el mar, de modo que las olas cubrían la barca».*

> Saber que una *historia* termina bien tiene el terrible problema de *suavizarla.*

Una tormenta violenta. Esa clase de tormenta que puede matarte. La clase que puede llevar a marineros profesionales al límite y volcar el barco de un hombre viril como si fuera el juguete de un niñito. Un viento tan fuerte que apenas si puedes escuchar lo que te grita una persona que está a centímetros de distancia. Las olas estallan contra los costados del barco e inundan el casco. El barco se inclina peligrosamente hacia la izquierda. Pierdes el equilibrio. Te golpeas violentamente el

hombro en la popa. Te las arreglas para ponerte de rodillas, pero la ropa empapada te pesa como si estuviera hecha de plomo. Otra ola. El viento perfora las velas como el enorme puño de algún dios mitológico, y te arroja contra tus compañeros de barco, como si fuera un juego cósmico de palitos chinos.

Y Jesús está profundamente dormido.

La elección de palabras de Mateo interpreta la tormenta como un «terremoto […] en el mar».[6] Nunca esperamos que la tierra tiemble en el mar. Observa la plena rebelión momentánea de tres aspectos terrestres: la tierra, el mar y el viento.

«¡Señor, sálvanos, que perecemos!». Algún día, entenderían que la muerte no tiene el poder de «desalvar» a los que son salvos, pero ese no era el día.

Él _hizo_ la pregunta y _después_ calmó el mar.

Observa el orden peculiar. Jesús no calmó el mar primero y después hizo la pregunta. Él hizo la pregunta y después calmó el mar. La yuxtaposición más desconcertante de sus posturas tal vez sea que Jesús ni siquiera se molestó en levantarse para hacer Su pregunta. Primero preguntó, después se levantó y reprendió al viento y al mar.

Su pregunta para los discípulos es nuestra cuarta pregunta de recalibración. Anótala aquí en la forma abreviada que establecimos el primer día.

Parte de cambiar nuestra perspectiva del paisaje en la expedición de la fe tiene que ver con enfrentar los temores que amenazan con paralizarnos o nos dejan al costado del camino en posición fetal. Nuestros temores pueden diferir, pero no hay nadie que no le tenga miedo a nada. Incluso podemos tener miedo de tener miedo. La anticipación del temor puede evitar que nos pongamos en acción. Sin embargo, de algunas maneras extrañas, a la implacabilidad del temor puede salirle el tiro por la culata. Entender que si al temor le damos lugar no tiene límites puede derribarnos o impulsarnos a defendernos, como un niño que le pega puñetazos en el estómago a un grandulón que lo molesta. Conozco este tema de cerca porque nada en mi vida me ha acosado como el temor. Si le hubiera permitido al miedo salirse con la suya, estaría acurrucada en algún rincón detrás de una puerta blindada. Así que, de muchas maneras, por el poder y el llamado de Dios, me defendí. Prácticamente, toda mi vida ha girado en torno a hacer aquello que me da miedo.

Las palabras de Dios a Caín en Génesis 4:7b tienen un sonido familiar: «El pecado está a la puerta, al acecho y ansioso por controlarte; pero tú debes dominarlo y ser su amo» (NTV). El temor estaba a mi puerta, al acecho. El pecado también, por

supuesto, pero quizás nuestro primer paso hacia la libertad es darnos cuenta de los abundantes pecados que brotan de nuestros temores. El temor estaba ansioso por controlarme. La palabra *Bienvenidos* en mi felpudo de entrada empezó a cerrarse entre signos de pregunta. ¿A qué le daría la bienvenida? ¿Qué rehusaría? El temor está al acecho, listo para atacar. ¿Permitiremos que nos coma vivos?

Porque no nos ha dado Dios espíritu de cobardía.

Nuestros temores suelen cambiar a medida que crecemos, pero seguimos teniéndole miedo a la oscuridad. A lo desconocido. A lo que se esconde entre las sombras. Tenemos miedo a irnos a dormir solos o, a veces, miedo a quien se mete en la cama con nosotros. Tenemos miedo a no poder dormir o a tener pesadillas que parezcan reales. Tememos darnos cuenta de que no estamos dormidos y aquello que esperábamos que fuera una pesadilla sea real.

El temor es el asaltante consumado. Una distinción técnica entre un ladrón y un asaltante es que un ladrón obra a escondidas y un asaltante se maneja con amenazas. Un carterista, por ejemplo, es un ladrón. En el momento del crimen, la víctima no se da cuenta. Por otro lado, un asaltante confronta y amenaza. Tiene un arma, ya sea literal o psicológica. A veces, cumple su amenaza. Otras, no lo hace. Pero está contando con el éxito de esa amenaza. Lo mismo sucede con el temor. Pensamos que tenemos miedo a todo lo que está en juego. Mientras tanto, sin darnos cuenta, el temor nos roba el gozo y ahoga el fuego de nuestros llamados.

Anota 2 Timoteo 1:6-7 en este espacio.

El temor también es un glotón. Si permitimos que nos carcoma, nos consumirá por completo antes de que llegue a estar satisfecho. Intentar eliminar todas nuestras razones para tener miedo es una agotadora pérdida de energía. Por otro lado, llenar el espacio por el cual compite es una dulce venganza.

Lee los siguientes pasajes y anota tu propio resumen de la relación entre el temor y la fe (también llamada creer).

Isaías 7:4-9

Marcos 4:40

Marcos 5:36

En términos bíblicos, el temor y la fe luchan por el mismo espacio. Cada uno es territorial. Para ilustrar este concepto con una metáfora, imagina que tu alma es una casa y que el temor y la fe están llamando a la puerta. Cada uno desea ocupar todo el espacio posible en la casa de tu alma. ¿Qué te parece una gloriosa buena noticia para aquellos de nosotros que le han cedido demasiado terreno al miedo? Cada metro o centímetro cuadrado donde habita el temor en tu vida es precisamente el terreno que fue creado para que la fe lo ocupe. El temor y la fe no pueden ser compañeros de cuarto. No pueden coexistir. Al que se le da autoridad automáticamente empuja con el codo al otro y lo saca del espacio. El temor no puede pararse sobre una capa de fe.

Cambiemos la metáfora de una casa por la de un campo. El mismo suelo que ha sido fértil para el temor es fértil para la fe. Si puedes encontrar tu temor, siempre podrás saber dónde enviar tu fe. No, la fe no se consigue tan fácil como el temor, pero es muchísimo más fácil vivir con ella. Lo que la fe te cuesta en tenacidad, el temor te lo cobra en miseria. Coloca el *Bienvenidos* de tu felpudo de entrada entre signos de pregunta; después, decide qué dejarás entrar a tu casa.

Como seguidor de Cristo, permite que Su pregunta a los discípulos en Mateo 8:26 resuene en tu pecho. «¿Por qué tienen miedo?» (NTV). Díselo hasta que el pozo de esos temores se seque, al menos, por ahora.

Con tu lapicera, pídele a Jesús que ocupe cada centímetro cuadrado donde resida el temor y lo reemplace con fe.

No es ninguna coincidencia que la exhortación más frecuente de Dios para Su pueblo en la Escritura sea: «No tengan miedo». La manera de expresarlo puede variar de versículo a versículo y de traducción a traducción, pero la exhortación a la audacia es brillantemente constante. La sola frecuencia (se registran más de 350 veces) no solo comunica el consuelo misericordioso y la insistencia audaz de Dios, sino también la afirmación divina de que este suelo terrestre es campo fértil para el temor. Traducción: no hace falta que te imagines cosas para pensar que este mundo es temible. Sí que es temible. Y ser un seguidor de Jesús en un mundo cada vez más hostil al evangelio también da miedo. En cada versículo de más abajo, Dios le manda a Su seguidor a no darle lugar al temor, pero Sus razones son espléndidamente distintas en cada selección. En el espacio proporcionado, registra Su explicación exacta de por qué no temer. Tómalas en forma personal.

Josué 1:9

Isaías 41:10,13

Isaías 43:1

Isaías 44:8

Isaías 54:4

Lucas 12:32

Juan 14:27

Para terminar, por favor escribe el Salmo 23:4 como una confesión de fe.

1.5

Hoy llegarás a la quinta pregunta de recalibración. En este peregrinaje de 25 días, te esperan muchas otras indagaciones, pero estas primeras cinco despliegan un amplio pergamino para registrar tu punto de partida. ¿Dónde? ¿Quién? ¿Qué? ¿Por qué? ¿Cómo? El que indaga en cada pregunta es Dios mismo, el único que conoce todas las respuestas antes de preguntar. Ni por un momento, pierdas de vista la majestad de este misterio. El Creador es el Buscador (el que comienza la indagación) que no busca para aprender. La omnisciencia no deja brechas que rellenar ni minas que excavar. La lente de nuestro entendimiento telescópico equivale a mirar la Vía Láctea a través de un sorbete. Sin embargo, esta verdad brilla como una estrella en la inmensidad: al menos, en parte, Dios busca por el mero placer de conocer a aquellos que anhela que lo conozcan. Dicho de manera sencilla, al Revelador le encanta la revelación.

Lee Lucas 11:5-13. ¿Cómo expresarías el tema de este segmento?

¿Las afirmaciones osadas de Cristo en estos versículos te generan alguna pregunta? Haz tus preguntas aquí. Expresa con libertad cualquier confusión.

La NTV muestra con claridad el tiempo presente de los verbos en griego: «Así que les digo, sigan pidiendo y recibirán lo que piden; sigan buscando y encontrarán; sigan llamando, y la puerta se les abrirá» (v. 9).

¿Por qué crees que todo el énfasis está en seguir?

Estamos golpeando estos tres tambores (pedir, buscar y llamar) porque invitan a los participantes al desfile de la fe, en lugar de fomentar espectadores distraídos que se quedan pegados a la acera con goma de mascar en los zapatos. Los verbos de acción les dan un ritmo animado a nuestras canciones de peregrinaje porque nos entrenan a esperar algo más adelante. A nuestra boca puede resultarle difícil

admitir lo que nuestro Hacedor sabe: el alma humana fue diseñada para valorar el descubrimiento por encima de los lujos.

De cualquier modo, las canciones animadas de peregrinaje son las mejores. Es difícil mantener el ritmo cardíaco alto entonando un canto fúnebre. No me malentiendas. El lamento tiene una parte crucial en esta travesía y encontrarás la práctica en estas páginas. Pero, si la lista de reproducción de tu vida se transforma en un lamento interminable, tu mirada se clavará en tus pies y evaporará tu visión.

Vuelve a mirar Lucas 11. Cada uno de los versículos 11, 12 y 13 incluye un par de elementos contrastantes. Enuméralos aquí:

v. 11 _____

v. 12 _____

v. 13 _____

El pecado y la serpiente son los dos fríos y resbaladizos, pero uno es alimento y el otro tiene colmillos. Un escorpión puede enrollarse hasta parecerse a una pelota, pero dista deplorablemente de ser un huevo. ¿Qué padre que merezca su título colocaría una serpiente que muerde o un escorpión que pica en la palma de su hijo? Ama a su hijo y lo trata bien, lo enternecen sus deseos y lo conmueven sus súplicas. Un padre afectuoso anhela decir que sí. Lo absurdo de que un Dios infinitamente misericordioso podría hacer menos se ilustra casi de manera caricaturesca, con el padre malo que da buenos regalos.

Nuestra quinta pregunta de recalibración se encuentra justo en medio del versículo 13. Anota las cinco preguntas aquí y, cuando llegues a la quinta, anótala en mayúsculas. La hemos abreviado en dos palabras.

1. _____

2. _____

3. _____

4. _____

5. _____

En las primeras cuatro preguntas, Dios sostiene la linterna para que el mortal se examine en relación con Dios: ¿Dónde _____? ¿Quién _____ lo dijo? ¿Qué _____ buscando? ¿Por qué _____ miedo? En sorprendente contraste, la pregunta *¿Cuánto más?* siempre hará que el que busca la verdad levante la mirada desde las sombrías profundidades del ensimismamiento hacia el horizonte donde las pinceladas del amanecer embellecen el cielo.

Pues si vosotros siendo malos, sabéis dar buenas dádivas a vuestros hijos, ¿cuánto más vuestro Padre celestial dará…?

LUCAS 11:13a

Cristo revela la respuesta a través de la retórica de la pregunta:

¿Cuánto más?

Tanto más.

Esa pregunta y respuesta de dos palabras siempre desatan un derramamiento de esperanza. Nunca serán precursoras de malas noticias.

En este pedacito de enseñanza de Cristo, es fascinante comparar las palabras que usó Lucas con las que utilizó Mateo. Lee Mateo 7:7-11. En Mateo 7:9, verás otro par de contraste. Menciónalo aquí:

Registra la diferencia entre Mateo 7:11 y Lucas 11:13.

¿Qué te parece esto?

Los primeros padres de la iglesia Jerónimo (aprox. 400 d.C.) y Eusebio (aprox. 300 d.C.) entendían que Lucas provenía de Antioquía.[7] Compañero de viajes del apóstol Pablo por mucho tiempo, se supone que Lucas era un gentil, probablemente griego, ya que Pablo no lo nombró entre aquellos «de la circuncisión» que eran sus compañeros de obra (Col. 4:10-11). Es particularmente notable que Lucas fuera un médico (Col. 4:14). El momento de su llegada al viaje misionero de Pablo podría sugerir que, originalmente, se unió a él para proporcionar asistencia médica. El tercer Evangelio no fue la única contribución de Lucas al canon. También escribió el Libro de los Hechos.

Examina Hechos 1:1–2:18 y cuenta la cantidad de veces que Lucas mencionó al Espíritu Santo.

Al finalizar el Libro de Hechos, Lucas se refirió al Espíritu Santo más de 55 veces. ¿Por qué Hechos 10:45 es particularmente relevante?

Después de todo lo que Lucas había visto, oído y experimentado, no es de extrañar que, bajo la inspiración de Dios, su Evangelio exprese: «¿cuánto más vuestro Padre celestial dará el Espíritu Santo a los que se lo pidan?» (Luc. 11:13). Él sabía con cada fibra de su ser que no había ningún regalo sobre la tierra como el Espíritu Santo. Imagina a un doctor que estableció su carrera desde el conocimiento sistematizado de métodos científicos dar un paso atrás y observar cómo el Espíritu Santo desafía toda explicación y regla de la naturaleza. Lucas no era ningún tonto ingenuo. Tenía la habilidad de probar los efectos para determinar las causas. Había visto innumerables manifestaciones del Espíritu a través de palabras, sanidades y obras, y Dios lo había usado para apuntar registros permanentes de escapadas y encuentros milagrosos provocados por el mismísimo Espíritu. Un prólogo del segundo siglo al Evangelio de Lucas proporcionó este epitafio para el buen doctor: «Sirvió al Señor sin distracción, al no tener ni esposa ni hijos, y a los 84 años se quedó dormido en Beocia, lleno del Espíritu Santo».[8] ¡Qué descripción perfectamente adecuada!

Recuerda: Dios es un dador. En las fascinantes palabras de Romanos 8:32: «El que no escatimó ni a su propio Hijo, sino que lo entregó por todos nosotros, ¿cómo no habrá de darnos generosamente, junto con él, todas las cosas?» (NVI). Podríamos testificar hasta quedarnos afónicos sobre dones temporales que Dios nos ha dado, pero la suma de ellos palidece en comparación con el don supremo del mismo Espíritu de Cristo. Con este único don, nos pasamos toda la vida desenvolviendo muchísimos más: Sus consuelos, Sus alegrías, Sus convocatorias, Sus capacitaciones, Su guía, Sus afectos. Todas estas cosas no tienen fin.

En las palabras de Cristo a la mujer samaritana:

Si tan solo supieras el regalo que Dios tiene para ti [...], tú me pedirías a mí...
JUAN 4:10, NTV

En 1 Corintios 2:12, leemos: «Y nosotros hemos recibido, no el espíritu del mundo, sino el Espíritu que viene de Dios, para que conozcamos lo que Dios nos ha dado gratuitamente». Escribe una oración para pedirle a Dios que aumente tu asombro y tu comprensión respecto a lo que Su Espíritu puede hacer, incluso en estos próximos minutos. Pídele que rompa las barreras del exceso de familiaridad con cualquiera de estos conceptos.

Registra las palabras exactas de Dios sobre Su Espíritu en los siguientes versículos:

Ezequiel 36:27

Zacarías 4:6

Lucas 4:18

Dile si alguno de estos pasajes tiene una relevancia personal para ti en este momento y por qué.

Lee Éxodo 35:30-35 y descríbele a Dios la clase de unción que dio a través de Su Espíritu Santo.

Lee Hechos 9:31 y sé lo suficientemente audaz como para pedirle que multiplique a la iglesia de manera similar hoy.

Vuelve a Lucas 11:13 como conclusión. Observa la única condición gloriosa para recibir el «cuánto más» que Dios está dispuesto a dar de Su Espíritu Santo: PEDIR. Escucha cómo Sus palabras caen en tus oídos, como lo hicieron en los oídos de la mujer samaritana. «Si tan solo supieras el regalo que Dios tiene para ti [...], tú me pedirías a mí...» (Juan 4:10, NTV). Pídele, amado. Y dile por qué lo deseas a Él y en dónde lo necesitas.

La gracia del Señor Jesucristo, el amor de Dios y la comunión del Espíritu Santo sean con todos vosotros.
2 CORINTIOS 13:14

Tómate un momento para reflexionar en tu expedición hasta ahora. Repasa cada día de estudio y anota algo breve sobre lo que te habló personalmente, lo que aprendiste y sobre las correcciones de rumbo que necesitas hacer. Después, pasa un momento en oración, escribiendo desde tu corazón al Señor a medida que avanzas en esta expedición.

DÍA 1

Verdades que encontré:

Lo que aprendí sobre mí mismo y sobre Jesús:

Correcciones de rumbo que debo realizar:

DÍA 2

Verdades que encontré:

Lo que aprendí sobre mí mismo y sobre Jesús:

Correcciones de rumbo que debo realizar:

DÍA 3

Verdades que encontré:

Lo que aprendí sobre mí mismo y sobre Jesús:

Correcciones de rumbo que debo realizar:

DÍA 4

Verdades que encontré:

Lo que aprendí sobre mí mismo y sobre Jesús:

Correcciones de rumbo que debo realizar:

DÍA 5

Verdades que encontré:

Lo que aprendí sobre mí mismo y sobre Jesús:

Correcciones de rumbo que debo realizar:

Señor, al seguir adelante…

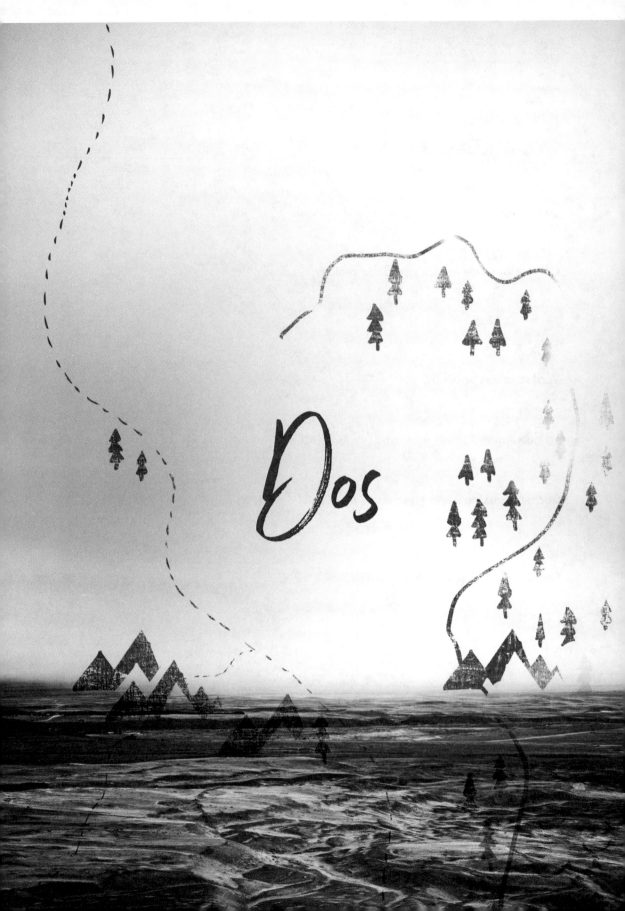

#EstudioLaexpedición

2.1

Toda excursión tiene un punto de partida. Tu semana anterior tuvo varias preguntas diseñadas, en primer lugar, para facilitar el diálogo con Dios y, en segundo lugar, para ayudarte a evaluar tu posición inicial. En términos geográficos, la primera semana fue tu cuadrícula. Tus respuestas a las preguntas sirvieron como una especie de líneas horizontales y verticales que se entrecruzan para especificar tu ubicación presente. Lo hermoso de caminar con Dios es que ningún lugar es el lugar equivocado para volver a empezar. Es más, no hace falta ninguna razón dramática para empezar de nuevo. Lo único que hace falta es un deseo de aumentar tu atención a Dios en tu próximo tramo de camino. Por ejemplo, yo practico algo así cada 1 de enero, cuando inauguro un diario nuevo. Empiezo con una carta a Dios, en la que reflexiono en el año anterior y expreso mi esperanza en Él para el próximo. Lo hago oficial a propósito. Un nuevo comienzo con un lanzamiento débil se desvanece pronto.

En una carrera olímpica de 100 metros llanos, el sonido de una pistola marca el lanzamiento. Una bocina marca el principio de un maratón. En la Escritura, nuestro peregrinaje o carrera de fe comienza y se reinicia de manera no menos oficial. No hay ni sonido de una pistola ni de una bocina. Está la orden que emite Aquel que encomienda: YA. A veces, obtenemos un «En sus marcas, listos, ya»; pero, si te pareces a mí, la mayor parte del tiempo, no tienes idea de dónde está tu marca y no estás ni remotamente listo. Dios simplemente dice: YA.

En algunas versiones de la Biblia, esta inmediatez aparece en las más de 800 veces en que se registra la palabra *ir* o alguna de sus variaciones. Esto denota una considerable puesta en marcha. En contraste, variaciones de la palabra *quedarse* se encuentran solo unas 250 veces. No hay tantos casos en los que la orden sea quedarse. En Génesis 1:3, Dios dijo: «Sea la luz». No le dijo a la luz que fuera a alguna parte. Le dijo que existiera. Pero, irónicamente, cuando creó a los seres humanos, toda clase de idas y venidas tendrían lugar. Desde que al hombre se lo sacó del jardín en Génesis 3, no ha parado de moverse. Por misericordia, cada «ir» ordenado por Dios para Su pueblo de pacto ha sido, de una u otra manera (por diseño o desvío, por exploración o exilio, por conquista o comisión), para traerlos de regreso hacia sí.

No es ninguna coincidencia que Dios haya iniciado una nueva era de fe, tanto en el Antiguo como en el Nuevo Testamento, abriendo la boca con la orden enfática de *IR*. Examina los dos lanzamientos y mantente alerta a las comparaciones.

> Cada «ir» ordenado por Dios para Su pueblo de pacto ha sido, de una u otra manera, para traerlos *de regreso hacia sí.*

Lee Génesis 12:1-9. ¿Qué le dijo Dios a Abram (es decir, Abraham) que hiciera?

¿Cuáles eran los beneficios más amplios de la obediencia de Abram? (Gén. 12:3).

¿Cómo sabría Abram adónde ir? (Gén. 12:1).

¿Cómo viajó Abram según Génesis 12:9 (NTV)?

Ahora lee Mateo 28:16-20. ¿Qué mandamiento se dio?

¿Quién lo emitió y a quién estaba destinado?

Compara Mateo 28:16-20 con
Génesis 12:1-9 y menciona todos los posibles
paralelismos que puedas encontrar.

Hechos 1:6-11 ofrece más
datos específicos respecto a
las instrucciones de Cristo en
Mateo. Registra los lugares
geográficos que Jesús les dio
a los discípulos en Hechos 1:8
y coloca flechas que señalen
hacia delante entre ellos.

Lo complicado del mandamiento de Dios de ir es que tal vez no tengas idea de
adónde te diriges. Ese era el caso de Abraham.

Por la fe Abraham, al ser llamado, obedeció, saliendo para un lugar que había de recibir como herencia; y salió sin saber adónde iba.

HEBREOS 11:8

Somos llamados a una obediencia similar. Nosotros también «salimos». Al igual que Abraham, nos abrimos paso por fe. A diferencia de él, al menos sabemos dónde llegaremos al final, pero no tenemos idea de lo que nuestra travesía traerá hasta entonces. Y, francamente, tememos que el tiempo sea desconsiderado. Los discípulos reconocieron de la geografía de Hechos 1:8 que su testimonio empezaría donde estaban y después se iría ampliando, como las ondas de sonido, hasta llegar cada vez más lejos de su hogar. Pero ¿y los detalles del viaje? Dios usaría el mismo método que con Abraham: les mostraría. Puedes contemplar el proceso a lo largo del Libro de los Hechos. Dios los guio de toda clase de maneras y, a menudo, con medios que la razón finita llamaría defectuosos.

Lee Hechos 8:1-5 y describe qué usó Dios para esparcir la semilla del evangelio.

Síganme, dijo Jesús. Para los que estamos de este lado de la ascensión de Cristo, seguir implica ser guiados por el Espíritu (Gál. 5:16-18,25), la versión silenciosa de «les mostraré». Vaya margen de error. Permanecer en Cristo y que Sus palabras permanezcan en nosotros es fundamental para transitar por nuestro camino (Juan 15:7). Sin Sus palabras, no podemos probar lo que discernimos cuando las indicaciones no están claras frente a una encrucijada. Pero, verás, nuestros precursores también se equivocaron a veces. Malinterpretaron los medios. El momento. Tomaron las riendas del asunto. Las misiones siempre han sido algo complicado y, sin embargo, Dios sigue eligiendo cumplir con Sus propósitos al hacer participar a humanos inestables en una empresa santa. Y lo logra.

Contempla las numerosas idas y venidas de los seguidores de Cristo. A veces, los dos términos se usan unidos. Encierra con un círculo cada palabra que denote un ir o un venir.

Y cuando vayáis, predicad diciendo: «El reino de los cielos se ha acercado».

Mateo 10:7

Y [Jesús] les dijo: Vamos a otro lugar, a los pueblos vecinos, para que predique también allí, porque para eso he venido.

Marcos 1:38

En el versículo anterior, Jesús dijo que había venido para poder ir (predicar). A medida que se acercaba a la cruz, dijo que se iría para poder venir (volver):

Y si me voy y preparo un lugar para vosotros, vendré otra vez y os tomaré conmigo; para que donde yo estoy, allí estéis también vosotros.

JUAN 14:3

Cristo no tenía intención de dejarlos o dejarnos sin presencia divina mientras esperamos Su aparición visible.

Pero yo os digo la verdad: os conviene que yo me vaya; porque si no me voy, el Consolador no vendrá a vosotros; pero si me voy, os lo enviaré.

JUAN 16:7

Jesús, que dijo: «Venid a mí» en Mateo 11:28, les dijo a las mismas personas: «Id [...] y haced discípulos» en Mateo 28:19. ¿La parte más significativa? «Y he aquí, yo estoy con vosotros todos los días, hasta el fin del mundo» (v. 20b). El evangelio todavía no ha llegado a los confines de la tierra y todavía no es el fin de los tiempos. Somos parte de la continuación.

En cada uno de nosotros, siempre hay obras multidimensionales de Dios en marcha. Como consecuencia del caminar de Cristo, venimos para ir y vamos para venir. Veremos esto en nuestra expedición. Recibir la invitación de acercarnos a Jesús es estar bajo la comisión de ir y hacer discípulos. Eres llamado a tu propio peregrinaje, a transitar tu propia fe, de gloria en gloria, camino a tu destino y, a la vez, tienes que transportar el evangelio con tu testimonio. Aquel que obra en ti obra a través de ti. Cada generación de creyentes corre el próximo tramo de la carrera para llevar el nombre de Jesús hasta los confines de la tierra. Pero ni siquiera una persona se pierde en la multitud. Lo que Él les dijo a todos, se lo dice a cada uno: «Y he aquí, yo estoy con vosotros».

Dios establece el ritmo. No siempre te llevará al paso de tus compañeros de viaje. Por momentos, sentirás que te estás quedando atrás. Otras veces, sentirás que tú los estás dejando atrás. Así son las cosas. Ir siempre supone dejar atrás, en cierta medida.

No nos cuesta tanto entender que *evangelio* supone la idea de *ir*. Sin embargo, nos resulta menos evidente entender que, para *crecer*, también es necesario que vayamos.

En Génesis 16, hay una escena conmovedora que contiene una pregunta que encenderá el diálogo de hoy. Lee Génesis 16:1-8. Registra la pregunta que el ángel del Señor le hizo a Agar en el versículo 8.

En ese momento glorioso, el ángel del Señor hiló tres segmentos de tiempo: el presente de Agar (en el desierto, junto a una fuente), su pasado (¿de dónde has venido?) y su futuro (¿adónde vas?). El ángel no preguntaba porque no supiera la respuesta. Conocía bien la biografía de Agar. Su intención era crear un diálogo que produjera un epílogo diferente. Dios también conoce bien tu biografía. Aun así, expresarle tu versión de tu historia puede ponerte en el lugar donde recibas indicios de Su historia para ti.

En la primera semana, documentaste tu presente. Hoy configuras la brújula hacia el lugar donde te diriges. Sin embargo, antes, ¿le dirías a Dios de dónde has venido? No hace falta que cuentes tu historia de manera dramática, ni siquiera en forma redentora. Todavía estás en camino. Solo están tú y Él. Cuéntale.

Lee Génesis 16:9-12 y registra el mandamiento y la promesa que le dio el ángel del Señor a Agar.

Dios envió a Agar de regreso al mismo lugar, pero no como la misma mujer sin esperanza. Llevaba la promesa de propagación en su futuro. Dios tal vez te mantenga en el mismo lugar indefinidamente; pero, si caminas con Él, no puedes seguir siendo la misma persona. Sigues en marcha.

Si caminas con *Él*, no puedes seguir siendo la *misma persona*.

Alejarte de lo que solías ser.

Avanzar hacia lo que Dios quiere que seas.

Alejarte de lo que hiciste, no solo de las cuestiones insensatas y carnales. A veces, es más difícil despedirse de las cosas buenas, brillantes y admirables. Nuestra tentación de rezagarnos en las victorias, de revivirlas, recrearlas o duplicarlas es titánica.

¿Hay algo que hayas hecho y que estás intentando volver a hacer? Exprésaselo a Dios.

A veces, un despertar espiritual anterior es lo que anhelamos volver a experimentar. Tal vez tomes un viejo libro que Dios usó poderosamente en tu pasado. Solo que, esta vez, Él no se encuentra contigo allí de la misma manera.

¿Te suena conocido? Relátalo aquí.

Al igual que los israelitas que debían mirar la columna de nube sobre el tabernáculo para determinar si se iban o se quedaban, a veces estamos instalados cuando Dios parece levantar campamento y seguir adelante. Por supuesto, Su Espíritu no se aparta de nosotros, pero nos está guiando hacia delante. Si no avanzamos cuando Él lo hace, nos quedamos con viejas imágenes o llamas que han perdido su calor. Por más que frotemos dos palitos juntos, no podemos encender el fuego santo. Solo viene del Espíritu. El único libro que puede saltar a la vida por milésima vez es el que contiene Su aliento.

Si Dios te mantuviera en un radio de 15 kilómetros durante años y años, aun así seguirías en marcha. Al igual que este planeta montañoso, tenemos un terreno espiritual montañoso. Todo viajero escala cumbres y se sumerge en profundidades. Mientras tengas pulso, tu línea del tiempo mostrará puntos altos y bajos que indican vida, como en un electrocardiograma. Bienvenido al viaje de electrocardiograma del amado hijo de Dios. Él tiene un título que se corresponde con tus tres segmentos de tiempo.

> Mientras tengas *pulso*, tu línea del tiempo mostrará altos y bajos que indican vida, como en un electrocardiograma.

Escribe el título que se adjudica a sí mismo en Apocalipsis 1:8 y observa cómo las referencias de tiempo corresponden a la afirmación de más abajo:

«Yo soy el Alfa y la Omega —dice el Señor Dios— el que ____ y que ____ y que _____...».

«Todopoderoso» para el lugar donde estás, donde has estado y donde estarás.

Llena los espacios para cerrar:

De Mateo 28:20b: «... y he aquí, _____ todos los días».

De Génesis 16:13: «Y Agar llamó el nombre del Señor que le había hablado: _____».

2.2

Esta expedición te llevará a acampar junto a Abraham en varias ocasiones porque él es el arquetipo inigualable del caminar por fe. Tenemos un sinfín de similitudes con él. Para empezar, Abraham no eligió a Dios. Dios lo eligió a él. Lo mismo es cierto en nuestro caso.

Abraham fue llamado a salir, igual que nosotros.

No tenía idea de adónde iba, al igual que nosotros.

Había recibido una gran bendición, al igual que nosotros.

Tenía promesas divinas sobre su vida, al igual que nosotros.

Le parecía que Dios se estaba tardando demasiado, como nos ha sucedido muchas veces.

Intentó cumplir un plan milagroso con medios naturales, como hemos hecho también.

Tomó cartas en el asunto, lo cual solo causó angustias. Lo mismo nos ha sucedido.

La relación de Dios con Abraham también estableció los cimientos para una de las doctrinas más admirables de la Escritura. Esta doctrina tiene un impacto trascendental sobre la calidad de nuestras expediciones terrenales, y hasta para tornarlas soportables. Conecta algunos puntos del Antiguo y el Nuevo Testamento para descubrirla.

Lee Génesis 15:1-6. Anota aquí el versículo 6.

Por favor, espera un momento y permite que estas palabras penetren, incluso (y tal vez en especial) si el concepto te resulta familiar. Esto va totalmente en contra de

nuestro razonamiento humano. Nuestra tendencia natural es calcular la justicia de una persona según sus actos justos. Después de todo, ¿qué tiene que ver la fe con la justicia? Para Dios, todo.

Lee y saborea Romanos 4:1-25. ¿Qué conexión se traza entre Génesis 15 y Romanos 4 en Romanos 4:22-25?

Ignora la división con el siguiente capítulo y lee Romanos 5:1-5. ¿Cómo les sucedió este milagro de paz con un Dios jamás profanado a personas como yo, y como tú, que estamos llenas de pecado?

Para sentir la fuerza de esta gracia en forma personal, lee Romanos 5:6-10 como si solo estuviera dirigido a ti e inserta «yo» en los espacios en blanco.

Porque mientras aún [____ era débil], a su tiempo Cristo murió por los impíos. Porque a duras penas habrá alguien que muera por un justo, aunque tal vez alguno se atreva a morir por el bueno. Pero Dios demuestra su amor para [conmigo], en que siendo [____] aún [pecador], Cristo murió por [mí]. Entonces mucho más, habiendo sido ahora [justificado] por su sangre, [____ seré salvo] de la ira de Dios por medio de Él. Porque si cuando éramos enemigos fuimos reconciliados con Dios por la muerte de su Hijo, mucho más, habiendo sido [reconciliado, ____ seré salvo] por su vida.

¿Captaste la frase de dos palabras que expresa nuestra quinta pregunta de recalibración? Aparece dos veces. Encierra las dos frases en un círculo.

Vuelve a Génesis 15 y lee los versículos 7-21. En este maravilloso relato, Dios responde a la pregunta de Abraham en el versículo 8, presentando un tratado personal que descansaría absolutamente en la fidelidad inquebrantable de Dios. Las imágenes que Dios usó son sorprendentes. «La mayoría concuerda en que el horno humeante y la antorcha de fuego representan al Señor, una imagen que se corresponde con la columna de nube y la columna de fuego que indicaban la presencia de Dios en el desierto».[1] El derramamiento de sangre en el sacrificio se requirió al principio tal como se requeriría 400 años más tarde en la ley mosaica; cada sacrificio anunciaba la muerte de Cristo, el sacrificio perfecto y final. Siglos más tarde, en una mesa de Pascua, la noche de Su arresto, Cristo presentó el nuevo pacto que ratificaría con Su propia sangre antes del próximo atardecer.

Cuando llegó la hora, se sentó a la mesa, y con Él los apóstoles, y les dijo: Intensamente he deseado comer esta Pascua con vosotros antes de padecer; porque os digo que nunca más volveré a comerla hasta que se cumpla en el reino de Dios. Y habiendo tomado una copa, después de haber dado gracias, dijo: Tomad esto y repartidlo entre vosotros; porque os digo que de ahora en adelante no beberé del fruto de la vid, hasta que venga el reino de Dios. Y habiendo tomado pan, después de haber dado gracias, lo partió, y les dio, diciendo: Esto es mi cuerpo que por vosotros es dado; haced esto en memoria de mí. De la misma manera tomó la copa después de haber cenado, diciendo: Esta copa es el nuevo pacto en mi sangre, que es derramada por vosotros.

LUCAS 22:14-20

Vuelve a mi sugerencia anterior de que la fe contada como justicia puede tener un impacto trascendental sobre la _____ de nuestras expediciones terrenales y hasta tornarlas _____. Escribo las siguientes palabras con mucho afecto y una tremenda empatía, como alguien que rara vez aprende algo importante de la manera fácil.

Si cargas con la responsabilidad de tu mérito para caminar con Dios e intentas mantener un 10 en justicia, colapsarás. Tal vez te mantengas de pie lo suficiente como para adjudicarte algo de crédito, pero pronto tus rodillas cederán y se te caerá el crédito de las manos. Es algo demasiado pesado como para llevar. La justicia por mérito propio, incluso por amor a Jesús, terminará haciendo que te atropellen en la carretera. El diablo es demasiado astuto y conoce bien tus puntos ciegos, como para que te salgas con la tuya por tiempo indefinido.

Tal vez no caigas en los pecados amargos que yo caí, pero terminarás revolcado en el agotamiento y el entumecimiento o te hundirás en las arenas movedizas del legalismo y el orgullo. Además, te expondrás a una crisis espantosa cuando, inevitablemente en el curso del camino, tu justicia no se transforme en la recompensa inminente que esperabas. La realidad es que, a veces, hacer lo correcto puede llevar al mayor dolor por un tiempo. Puede significar renunciar a una relación o una oportunidad, o perder un empleo por no estar dispuesto a transigir (1 Ped. 3:14). Una teología que dice: «Si yo hago lo correcto, Dios siempre hará lo correcto (es decir, me hará feliz)» es consecuentemente limitada. Dios nunca deja de hacer lo correcto, pero hay mucho más en juego en nuestra expedición terrenal que nuestra felicidad temporal.

No te quepa duda, del otro lado del velo, nos espera una felicidad que supera todo vocabulario humano. A veces, puede asomarse desde atrás de la cortina, disparando nuestro gozo y reconfortándonos con anticipos del cielo. Sin embargo, aunque correctamente vamos en pos de la justicia, esto no enciende un interruptor automático de felicidad. Las decisiones correctas siempre llevarán a bendiciones, pero a veces, es un largo camino. Lo que no hace falta que esperemos es la victoria. Soy una mujer de unos cuantos años y he llegado a abrazar la victoria como su propia clase de felicidad. Hablaremos más de este tema a medida que avancemos.

Las siguientes preguntas necesitan respuestas tempranas en nuestra expedición con Dios: 1) ¿En el mérito de quién se apoya este caminar? 2) ¿De quién son las promesas que mantienen esta relación en pie?

Cristo cumplirá las promesas de Su pacto para nosotros mediante Su propia justicia: una justicia que les atribuyó a los caídos cuando llevó todo el peso de nuestros pecados en la cruz. A nosotros nos toca creer. A nosotros nos toca colocar nuestra fe en la obra completa de Cristo por nuestras vidas incompletas. Esto es lo que Él cuenta como justicia. Hablar de estas cosas puede poner nerviosos a muchos porque temen que lleve a un libertinaje, pero ese es el misterioso giro inesperado. No podemos caminar con una fe fogosa si permanecemos en un lodazal de pecado. Nuestros pies siguen a nuestra fe. La fe es la que nos da las agallas para cambiar. La fe es la que rompe largas cadenas de malas decisiones. La fe es la que le da un vuelco a un espiral descendente. Porque, amigo mío, «esta es la victoria que ha vencido al mundo: nuestra fe» (1 Jn. 5:4b).

Abraham no solo es el arquetipo del caminar en fe. Su relación con Dios es el ejemplo principal que demuestra que las preguntas son algo intrínseco en toda verdadera expedición.

Examina Génesis 15:1-8 en busca de dos preguntas que Abraham le hizo a Dios y registra en dónde se encuentran: versículo _____ y versículo _____.

Abraham tenía una relación sumamente singular con Dios en gran parte porque escuchaba la voz del Señor. Permite que estas dos cosas te consuelen: 1) Abraham seguía teniendo preguntas, aunque Dios le había hablado en voz audible; 2) Abraham se sintió en libertad de hacer sus preguntas. Tu relación con Dios tiene sus propias distinciones. No importa

cuántos hijos tenga un padre amoroso; cada uno es único. Si tu relación con Dios es activa y hay mucha participación, sin duda has experimentado angustia al intentar entender Sus caminos. Tal vez tengas tus propias formas personalizadas de las preguntas que Abraham le hizo a Dios en los versículos 2 y 8.

Medita en estos espacios en blanco que representan la primera pregunta, pero todavía no los completes.

Génesis 15:2: «Oh Señor Dios, ¿qué me darás, puesto que yo estoy _____, y _____?».

En la Nueva Traducción Viviente, puedes percibir la profundidad del dolor de esta escena:

> Oh Señor Soberano, ¿de qué sirven todas tus bendiciones si ni siquiera tengo un hijo? Ya que tú no me has dado hijos, Eliezer de Damasco, un siervo de los de mi casa, heredará toda mi riqueza. Tú no me has dado descendientes propios, así que uno de mis siervos será mi heredero.

GÉNESIS 15:2-3

¿No has sentido esta clase de frustración o desilusión en algún momento de la vida? La mayor parte del tiempo, eres bien consciente de que las bendiciones de Dios son gloriosamente buenas y beneficiosas, ya sea que recibas o no lo que más deseas de parte de Él o lo que crees que te ha prometido. Pero, si eres como la mayoría de las personas en un caminar activo en la fe, a veces, has sentido que todo lo demás tiene poco valor sin aquello que más anhelas. Tal vez este sea el lugar donde te encuentras. O quizás recuerdas alguna vez en que te sentiste exactamente así.

Ya sea que recuerdes alguna vez en tu caminar en fe o que se trate de una lucha muy presente, vuelve y completa esos espacios en blanco de Génesis 15:2 y luego habla con Dios sobre estas cosas aquí.

Tal vez las siguientes palabras te ayuden a expresar algo que necesitas decirle a tu Dios lleno de misericordia: *Señor, me has dado tantas cosas y estoy profundamente agradecido, pero no me has dado aquello de lo cual creo, hace mucho, que depende el propósito de mi vida.*

Si te identificas con estas palabras, amplíalas delante de Dios.

¿Has estado luchando interiormente, sintiendo que intentaste vivir con justicia, que intentaste hacer lo correcto; pero, de alguna manera, Dios todavía no ha hecho Su parte? Pocas personas eluden esta lucha. Exprésala aquí con tus propias palabras y, si estás dispuesto, comprométete a caminar de aquí en adelante con fe, incluso en medio de la frustración.

Después de que Dios reafirmó la promesa a Abraham en Génesis 15:4, observa lo que hizo. «Lo llevó fuera, y le dijo: Ahora mira al cielo…» (v. 5a). Abraham estaba en su tienda cuando la palabra de Dios vino a él. Es conmovedor que Dios haya escoltado a Abraham fuera del perímetro limitado de su tienda hecha por manos humanas para expandir su visión. A veces, el que camina en fe se queda mirando demasiado tiempo las paredes restringidas de su propio entendimiento y necesita que lo escolten afuera, donde pueda ver el vasto cielo abierto y sentir el desafío de ampliar su forma de pensar.

¿Es posible que tu visión sea demasiado limitada y que tu fe haya estado bajo techo, por así decirlo, demasiado tiempo? Expresa tu respuesta a Dios.

Ahora vuelve a mirar Génesis 15:7-8 y concéntrate en tres palabras: _¿Cómo puedo saber?_ Abraham recibió una respuesta. Dicho de manera sencilla: _Haré un pacto inquebrantable contigo, al cual seré fiel._ Por favor, no pases por alto que la respuesta vino de manera sangrienta y dramática, y que Dios colocó a Abraham en un sueño profundo probablemente para que el hombre pudiera sobrevivir a la teofanía. Tal vez te preguntes qué tiene que ver esto contigo, pero la peculiaridad es que has recibido una respuesta similar a la que Dios le dio a Abraham. En las palabras conmovedoras de 1 Tesalonicenses 4:14: «… si creemos que Jesús murió y resucitó, así también […] en Jesús». Amado, si Dios puede levantar a los crucificados, a los muertos y a los enterrados a nueva vida al tercer día, ¿acaso hay algo que Él no pueda hacer?

2.3

El concepto para esta expedición de seis semanas se puede percibir abrumadoramente en la relación que Dios invitó a Abraham a abrazar. Esa relación se gana una buena cantidad de tinta esta semana. Todo el relato sobre Abraham es un cautivador estudio de caso de una vida de fe, pero tenemos un propósito específico que estrecha nuestra lente. Si nos atenemos a la tarea, haremos paradas en tres lugares diferentes del relato abrahámico, donde las preguntas juegan un papel drástico entre un anciano nómade y su Dios eterno.

Lee Génesis 17:1–18:15 y registra cada pregunta que surja en el texto y quién la presenta. Te ayudaré a comenzar.

REFERENCIA	INDAGADOR	PREGUNTA
Gén. 17:17	Abraham	¿A un hombre de cien años le nacerá un hijo?

Hemos llegado a un punto estratégico del mapa donde se intersectan una línea vertical y una horizontal para marcar dónde nace la intimidad sagrada. La intimidad con Dios no es como la intimidad con las personas. No hay paso del tiempo ni erosión terrenal que pueda opacar el brillo del «Hijo de Dios, que tiene ojos como llama de fuego, y cuyos pies son semejantes al bronce bruñido» (Apoc. 2:18b). La familiaridad extrema se disfraza de pericia; pero, en realidad, siempre deja traslucir una falta de intimidad con Dios. El exceso de familiaridad confunde las cosas piadosas con el mismo Dios. Gracias al Señor, podemos relajarnos en Su presencia y descansar en Su consuelo y Su paz. Él es nuestro hogar. A Sus pies, encontramos descanso para nuestros cuerpos extenuados y nuestras almas desplomadas. Podemos mostrarnos tal cual somos y estar plenamente seguros. Sin embargo, Él no es nuestro igual. Antes, hablamos de que Dios no tiene par; sin embargo, pronto veremos, por las dudas de que pensemos que ya lo desciframos, que Él sí tiene amigos.

Génesis 17 documenta dos veces en que Abraham se postró sobre su rostro: versículos _____ y _____.

La terminología indica que Abraham no solo se postró sobre su rostro. «Cayó de cara al suelo». En algún momento entre esos dos versículos, o se arrodilló o se paró solo para volver a caer de cara al suelo. Creo que, tal vez, hemos descubierto una de las pocas contribuciones de Abraham a la relación sagrada que disfrutaba con Dios: le temblaban las rodillas con facilidad. Nunca se olvidaba de que Dios era Dios y él no lo era.

El sobrecogimiento de Abraham frente a Dios no evitaba que le llevara sus preguntas. Lo escoltaba. El temor del Señor era su calzado en esta expedición con Aquel cuya voz podía tronar: «Yo soy el Dios Todopoderoso; anda delante de mí, y sé perfecto» (Gén. 17:1). La reverencia de Abraham con el rostro en el suelo reflejaba un idioma tácito de adoración. Abraham se rio al pensar que él y Sara todavía pudieran concebir. Pero que no te quepa la menor duda: lo hizo con su rostro en la tierra.

Hay una palabrita luminosa en la pregunta de Abraham entre carcajadas. Completa el espacio.

Entonces Abraham se postró sobre su rostro y se rio, y dijo en su corazón: ¿A un hombre de cien años le nacerá un hijo? ¿Y _____, que tiene noventa años, concebirá?

Dijo el nombre de ella de inmediato, incluso al hablar para sus adentros. Con el mismo aliento con que expresaba sus preguntas, respiraba fe. Sentirse conflictuado y confundido no es sinónimo de falta de fe. Hace falta fe para luchar con la duda.

Dios es asombrosamente paciente con las preguntas del hombre en la Biblia; sin embargo, nos equivocamos al pensar que Él nunca se enojó ante los cuestionamientos (Luc. 5:21-22). Creo que es posible que la actitud horizontal de Abraham (de rostro al suelo) haya tenido un impacto significativo sobre su acceso vertical (con el rostro al cielo).

Lo que sale a la luz prodigiosamente en Génesis 17 y 18 es que Dios se reserva el derecho de revelarse de la manera que le plazca. Por ahora, esto puede parecer una observación al pasar, pero no podría estar más lejos de serlo. En cambio, es una clase de *impasse*. Para abrazar a Aquel con quien caminamos, debemos encontrar seguridad en Su identidad más que en Su predictibilidad. Todo este curso es una lección sobre aprender a confiar en Dios lo suficiente como para apreciar (si no disfrutar sin reparos) Su derecho ejercido de retener misterio. Según Su revelación de sí mismo en Éxodo 34:6-7a, podemos estar absolutamente seguros de que «el Señor [es] Dios compasivo y clemente, lento para la ira y abundante en misericordia y fidelidad; el que guarda misericordia a millares, el que perdona la iniquidad, la transgresión y el pecado», pero no siempre podemos predecir cómo revelará estas características a nosotros personalmente o a la humanidad en general.

> Lo secreto es la manera de la historia de decirnos la verdad sobre este Dios que debemos enfrentar cada día, al recordarnos lo oculto de Dios, lo concreto de Su revelación y las *posibilidades imposibles* que están al alcance de todos los que creen.
>
> W. M. ALSTON[2]

Génesis 17:1 empieza con una teofanía clásica. Habían pasado 13 años desde el último versículo de Génesis 16 y el primer versículo de Génesis 17. «El Señor se le apareció», pero no se dice nada sobre lo que Abraham vio en realidad. Desde la perspectiva del lector, Dios se reveló en la escena principalmente a través de la proclama. Después, «cuando terminó de hablar con él, ascendió Dios dejando a Abraham» (Gén. 17:22).

Lo próximo que sabemos es que «el Señor se le apareció» a Abraham, mientras probablemente este dormía una siesta en medio del calor del mediodía, a la entrada de su tienda (Gén. 18:1). En un momento cinematográfico, el anciano abrió los ojos y se encontró frente a tres hombres. Ten en cuenta que esta escena está apenas a 18 capítulos del principio de la Biblia. Los estudiantes bíblicos reacios a lo sobrenatural se ven obligados a evitar cuidadosamente pasajes como este, como si se estuvieran abriendo paso por un campo minado. A Dios no le interesa jugar por nuestras propias reglas ni alimentar nuestros «siempres» y

«nuncas». Su Majestad hace lo que Su Majestad quiere. Permitamos que esto se transforme en motivo de celebración en lugar de consternación.

Abraham volvió a inclinarse hacia el suelo, pero no sabemos si percibió cabalmente que se trataba de una visita divina. Aunque había tres personas, él solo se dirigió a una: «Señor mío, si ahora he hallado gracia ante tus ojos...» (v. 3a). La palabra *señor* (*adonay*) es un título de respeto que puede usarse para cualquier superior, hombre o Dios, y difiere del término encontrado en muchas traducciones principales en mayúscula: «SEÑOR» (*yhwh*). Este nombre está reservado solo para Dios. Sin embargo, lo que está claro es que Abraham estaba ansioso por hospedar a esta comitiva y los instó celosamente a quedarse allí. De seguro, le llevó horas preparar la comida (¡del rebaño a una sabrosa carne asada!), pero además la medida de harina habría producido una cantidad de pan que excedía lo que los tres hombres podían comer. Abraham sabía que estos no eran huéspedes comunes.

El hombre que, momentos antes, estaba soñoliento y aletargado se dispuso a preparar la cena a toda marcha, en medio del calor del día. Después, le sirvió un banquete a este trío y, mientras comían, sirvió de «mesero y de anfitrión a la vez».[3] Prueba este bocado: «En el pensamiento del Antiguo Testamento, Dios inhala el aroma agradable del sacrificio, pero no lo consume. Sin duda, es significativo que solo cuando Yahvéh se disfraza de peregrino, participa de la comida (18:8; 19:3)»[4]

¿Cómo puedes estar seguro de que esta fue una visita divina? Cita cualquier versículo en Génesis 18:1-15 que aporte pruebas.

Nuestra tentación de interpretar a los tres visitantes como la Trinidad puede ser grande, pero Génesis 19 da un giro en otra dirección y disipa la nube que cubría sus identidades. Más que el Padre, el Hijo y el Espíritu Santo, el trío resulta ser Dios y dos de Sus ángeles (Gén. 19:1). La intriga es enorme. Busca una variedad de posibilidades en estos versículos. Registra cualquier información pertinente.

Éxodo 25:22 _____

Isaías 37:16 _____

Juan 20:11-14 _____

La contribución de Sara a la escena no tiene precio. ¿Cuán misericordioso y paciente es un Dios que no solo habla con los oyentes que tiene en mente, sino también con los que lo alcanzan a oír por casualidad? Sin duda, notaste que se rio y no con el rostro sobre el suelo. La completa ridiculez de la posibilidad de un embarazo le provocó una carcajada y el Señor le llamó la atención en un cara a cara deliciosamente intrigante.

Entonces, se rio para sus adentros…

«¿Por qué se rio Sara…?».

Sara lo negó. «No me reí», contestó, porque tenía miedo.

Pero él respondió: «No, sí te reíste».

Sin embargo, ahí seguía en pie. No la partió ningún rayo. No se transformó en una estatua de sal. No tuvo ningún brote repentino de lepra. La tierra no tembló ni se la tragó. El Señor la confrontó, pero no la condenó. Entonces, ¿por qué le dio tanta importancia a su risa, más allá de la evidente observación de su falta de fe? ¿Podría ser que quisiera que esa palabra, risa, quedara grabada? ¿Podría ser que quisiera que la anciana pareja volviera a repasar esa palabra una y otra vez en los siguientes doce meses? En Génesis 17:19, Dios le dijo a Abraham que el niño se llamaría Isaac, un nombre que significa «él se rio».[5] No sería un recordatorio espinoso de la duda de una pareja de ancianos. Sería una caricia deliciosamente dulce, nacida de un Dios ridículamente bueno. Mira más adelante, en Génesis 21:1-7, y disfruta.

Escribe aquí las palabras de Sara en Génesis 21:6:

Compara Génesis 17:17 y 18:12. Por favor, no pases por alto que Abraham y Sara señalaron no una sino dos contras que enfrentaban a la hora de concebir. Había una doble imposibilidad. Con mucho cuidado y atención, vuelve a leer Romanos 4:16-25, deteniéndote en el versículo 19 para ver el cambio radical en la fe de Abraham respecto a la doble imposibilidad.

¿Qué ha hecho Dios por ti que, si alguien te lo hubiera dicho hace años, te habrías reído? O quizás alguien sí te lo sugirió y de veras te reíste. Recuérdalo con Él al escribírselo.

Ahora vuelve tus pensamientos de lo que habría sido irrisorio en el pasado a lo que sería ridículo ahora. ¿Qué milagro esperabas en el pasado que ahora es tan ridículamente imposible que es digno de risa? No importa si Dios todavía tiene intenciones de cumplirlo (literal o espiritualmente) o si no era parte de Su plan y hace tiempo que no es una posibilidad; Él sigue siendo el Dios de las posibilidades. Esto es parte de tu historia con Él. Recuérdaselo.

El nombre *Isaac* significa 'risa'. Tú tienes tus propios Isaacs, espiritualmente hablando. Ha habido momentos en que tu risa ha cumplido un ciclo, desde aquello que parecía ridículo hasta lo que se transformó en un regalo que superaba las palabras. Lo único que pudiste hacer fue arrojar la cabeza hacia atrás y reírte, asombrado de cómo Dios puede ser tan paciente y tan bueno. Si se te ocurre algún ejemplo, cuéntaselo al Señor.

Con una sola pregunta divina, vino la gloriosa confluencia de corrección, convicción, confirmación y esperanza ilimitada. Escribe la pregunta de Dios en Génesis 18:14 aquí.

2.4

Hoy la expedición te llevará a bordear la última curva del relato de Abraham. Y, en cuanto a nuestro concepto, sin duda, será un gran final. Regresa a Génesis 18. Repasa y vuelve a captar la atmósfera de los versículos 1-15 y después lee los versículos 16-33. Al parecer, los tres visitantes tenían dos propósitos para su viaje, en lugar de uno.

Describe el marcado contraste entre su parada en lo de Abraham y el lugar donde pusieron su mirada a continuación.

Abraham continuó su función de anfitrión atento y acompañó a sus huéspedes durante el primer tramo de su viaje. Después, el Señor habló, ya sea para sí mismo o a Sus dos emisarios, probablemente de manera que Abraham escuchara (Gén. 18:17-21). La yuxtaposición de la risa en la escena anterior y el clamor de la escena actual es perturbadora y no debe pasarse por alto. ¿Acaso no sucede así en la tierra? ¿Una cacofonía de verdad, risa, esperanzas, heridas, decepciones, espasmos mortales y horrores del pecado? Tan solo en las últimas 24 horas, he arrojado la cabeza atrás y me he reído de las payasadas de la pequeña que tengo en brazos, pero también bajé la cabeza y me dolí por la indecible violencia contra un niño de la misma edad. Algunos hacen la vista gorda a la desesperación del mundo para concentrarse en lo positivo, mientras que otros no se permiten mirar los placeres del mundo para permanecer concentrados en lo negativo. Tenemos que ser personas con los dos ojos abiertos. Lo que fue cierto para Abraham lo será también para nosotros: caminar con Dios será la única manera en que podremos manejar bien la polaridad de nuestro campo de visión.

Registra la pregunta que hizo el Señor en Génesis 18:17.

Presta mucha atención a la manera en que Dios expresó Su lógica en Génesis 18:19. Abraham debía mandar «a sus hijos y a su casa después de él que guarden el camino del Señor», ¿haciendo qué exactamente?

La Biblia afirma la omnisciencia de Dios (Su absoluto conocimiento), así que, a primera vista, un versículo como Génesis 18:21 puede parecer contradictorio. Si Dios ya sabía si el clamor contra Sodoma y Gomorra era justificado o no, ¿para qué necesitaba descender y ver? Los tres versículos anteriores sacan a luz una razón. Recuerda que Abraham les mandaría a generaciones que guardaran el camino del Señor, haciendo justicia y juicio. Allí, frente a una ciudad plagada de maldad, Dios le enseñó a Abraham algo que probablemente nunca olvidaría. Para resumir: ve y comprueba con tus ojos antes de juzgar con la boca. En este conmovedor antropomorfismo, Dios permitió que Abraham caminara con Él para poder enseñarle a caminar como Él.

Lo que sucede a continuación es uno de los diálogos más conmovedores entre el hombre y Dios documentados en todo el canon. En este momento, en Génesis 18, se nota a las claras que Abraham conocía bien la identidad del que estaba junto a él. Y, con conocimiento de causa: «Abraham se acercó, y dijo: ¿En verdad destruirás al justo junto con el impío?» (v. 23). Hay dos temas audaces que se elevan al borde de esa planicie extendida. Dios se atrevió a hacerle una confidencia a Abraham, y Abraham se atrevió a interceder por Sodoma.[6]

La mezcla de la audacia con humildad de Abraham es igual de fascinante. Registra evidencia de cada una en el resto de Génesis 18.

AUDACIA	HUMILDAD

Para que el diálogo penetre un poco más en tu memoria, especifica la cantidad de veces que Abraham inquirió cuántos habitantes justos harían falta para que Dios perdonara a la ciudad.

En la Escritura, hay momentos de proporciones tan épicas que volvemos a ellos una y otra vez, ya sea de forma literal buscándolos rápido por las páginas con los dedos o de forma mental recordando la escena. Algunos son inusualmente breves para el peso que conllevan y extrañamente únicos en su aporte al guion sagrado. Para mí, la escena registrada en Lucas 23:39-43 es uno de estos momentos. Jesús colgaba de la cruz entre dos ladrones que habían recibido la misma condena. Uno usó el poco aliento que le quedaba para respirar agitadamente y arrojarle insultos a Jesús.

¿No eres tú el Cristo? ¡Sálvate a ti mismo y a nosotros! Pero el otro le contestó, y reprendiéndole, dijo: ¿Ni siquiera temes tú a Dios a pesar de que estás bajo la misma condena? Y nosotros a la verdad, justamente, porque recibimos lo que merecemos por nuestros hechos; pero este nada malo ha hecho. Y decía: Jesús, acuérdate de mí cuando vengas en tu reino.

LUCAS 23:39b-42

La respuesta de Jesús al hombre culpable me conmueve tanto hoy como lo hizo la primera vez que la escuché.

En verdad te digo: hoy estarás conmigo en el paraíso.

LUCAS 23:43

Nadie nos puede quitar esa escena. Nadie puede borrar esas líneas de la página. Nadie puede quitarnos ese fragmento de esperanza de que, en la muerte de un ser querido que no era salvo, algo puede haber pasado entre el moribundo y el Salvador que cambiará su destino antes del último aliento. Por más delgada que sea esta esperanza, a veces puede ser lo suficientemente fuerte como para que la persona que oró y rogó por la salvación del otro se aferre a ella. Dios fue infinitamente misericordioso al regalarnos ese momento. Para Dios, no es más difícil lograr lo improbable que lo probable.

La escena entre Dios y Abraham en Génesis 18:23-33 también es única, con efectos de proporciones épicas. Con deliberación e inspiración divina, esta escena presenta temprano en la Escritura la pregunta que Él sabía que el alma

de prácticamente toda persona de fe terminaría haciendo. Se encargó de que esa pregunta se expresara en palabras sencillas que requirieran poca interpretación.

Anota la pregunta en Génesis 18:25 en el espacio de abajo y, si te ayuda, escríbela en mayúscula.

Si un cristiano puede tener una crisis existencial, ¿no sucede a menudo de una manera similar a esta?

¿Acaso Este en quien he puesto mi fe es bueno? ¿Será que Este, alrededor del cual he formado toda mi cosmovisión, tratará bien al mundo? ¿Y si Este, en quien he confiado, no es digno de confianza? ¿Y si Dios es el menor de dos males?

Aquí tienes una muy peligrosa: ¿Y si Dios verdaderamente es Dios (Todopoderoso, completamente soberano y a cargo de todo), pero, después de todo, no es perfecto? ¿Y si tiene una veta malvada?

¿Eres malo, Señor? ¿O simplemente ignoras algunas cosas? ¿Estás dispuesto, pero no puedes? ¿O puedes, pero no estás dispuesto? ¿Tienes las manos sucias o simplemente están atadas?

Para todos nosotros y para todas las veces en que nos arde la garganta con el deseo de preguntar, Dios estimuló la pregunta que hizo Abraham: «¿Acaso el Juez de toda la tierra no haría lo que es correcto?» (Gén. 18:25b, NTV).

Y Dios, con una demostración sobrecogedora de paciencia, respondió.

Sí.

¿Quién te afecta más, Señor: los muchos malvados o los pocos justos? Con cada sustracción, Dios le ofreció a Abraham una respuesta: los justos. «Su diálogo con Abraham exhibe la condescendencia excepcional de Dios que aparece como un hombre, escucha a un hombre (Abraham) y, por último, salva a un hombre (Lot)».[7] En un juicio similar al de toda la tierra en los días de Noé, Dios quitó al justo de Sodoma y trajo juicio sobre los demás.

Y he aquí el dilema. Tú y yo sabemos que, en este planeta infectado de pecado, el inocente sufre con el culpable. A menudo, a corto plazo, el inocente sufre en lugar del culpable. Es más, suele sufrir a manos del culpable. Esto es cierto hoy y lo ha sido a lo largo de la mayor parte de la historia humana. Los salmistas se lamentaban de las mismas situaciones. ¡Por todos los cielos! Dios mismo se lamentó de las mismas

circunstancias y llamó a las personas a la rectitud, la justicia y la misericordia a través de los profetas.

Dios ve.

Escucha el clamor de los oprimidos. Los atormentados. Los abusados.

No se le escapa ni un acto de los malvados.

No ignora ni una sola intercesión.

Y el reloj avanza.

Dios corregirá toda injusticia. Lo que no se arregle aquí y ahora se arreglará allí y entonces. El ajuste de cuentas. El Juez justo hará lo correcto. No puede hacer otra cosa. La única razón por la cual un hombre pecaminoso como Abraham se animaba y por la cual personas como tú y yo nos animamos a insistir en lo correcto es porque fuimos creados a imagen de Aquel que es justicia. Cada pizca de decencia que tenemos, cada milímetro de misericordia, cada gota de sangre que estaríamos dispuestos a derramar por la libertad y la justicia para todos es el resultado de la entretejida *imago Dei*. La imagen de Dios.

Corre a encontrarte con Jesús. Cuéntale cuál es el problema. Pregúntale por qué no llegó antes, por qué permitió que eso tan horrible ocurriera. Luego, prepárate para una respuesta sorprendente. No puedo predecir cuál será, por la muy buena razón de que siempre siempre es una sorpresa. Pero sí conozco qué forma tomará. Jesús responderá a tu problema con alguna parte nueva del futuro de Dios que puede irrumpir e irrumpirá en tu tiempo presente, en medio del desastre y el dolor, con buenas noticias, con esperanza, con nuevas posibilidades.

N. T. WRIGHT [8]

Tal vez no tengas el beneficio de que el Señor camine junto a ti en forma visible, en carne y hueso, como lo hizo con Abraham en Génesis 18, pero Jesús ha prometido que nunca te dejará ni te desamparará. Aunque tus ojos no puedan verlo, caminas con Dios en obediencia con la misma seguridad con que Abraham caminó con Él hasta el borde en esa amplia planicie. Nada podría ser más apropiado para la indagación de hoy que la invitación a que tomes tu lugar vital como intercesor. Clama por tres grupos de personas diferentes que atribulen tu corazón y pídele a Dios que obre a su favor. Nómbralos. Dile a Dios por qué ellos te atribulan y pídele que haga cosas específicas por ellos. Intenta ir más allá de los términos generales, como pedirle a Dios que los bendiga o los ayude. ¿Qué podría hacer Él entre ellos que te trajera gran gozo? Intercede con la mezcla increíblemente poderosa de absoluta audacia y humildad.

Acabas de derramar intercesión. Y la verdadera intercesión es costosa, requiere tiempo y, a menudo, es agotadora. Ahora permite que Dios derrame Sus palabras en ti para revivirte, consolarte, reafirmarte y capacitarte. Lee cada uno de los segmentos de abajo atento a cualquier conexión con el tema de hoy. Puedes anotar cada versículo o tan solo las porciones que te hablen con más poder.

Isaías 51:1-8 _____

Isaías 58:6-12 _____

Mateo 22:31-32 _____

2.5

Observarás como, cada vez más, la aguja de tu brújula señala a un segmento de la Escritura que conlleva aspectos inexplicables. El atlas en este viaje es una guía intencional alrededor de curvas ciegas y líneas rectas, para traer ciertos puntos a la vista. En términos temáticos, estás caminando por un sendero hecho para parecerse a una serie de signos de pregunta. En parte, participamos de esta expedición para crecer y lidiar con nuestra aceptación de elementos que, desde este lado de la eternidad, parecen absolutamente inexplicables. Pero eso no es todo. Nuestro mayor objetivo excede la mera aceptación. El desafío de esta expedición es animarnos a apreciarlos. Los espacios en blanco no solo dan lugar a la fe, aunque la fe es suprema y «más preciosa que el oro» (1 Ped. 1:7). Los espacios en blanco dan lugar al asombro. El asombro es fe atrapada en un estallido momentáneo de imaginación. El asombro desliza una rebanada fresca de inocencia infantil en la fe de un transeúnte adulto.

Ahora pasa en tu Biblia de Génesis 18 a Éxodo 33. Tal como Dios le anticipó a Abraham en Génesis 15 a través de la presentación gráfica del pacto, los descendientes del patriarca viajaron a Egipto y, después de generaciones y poblaciones florecientes, perdieron el favor del gobierno y fueron reducidos a esclavitud. En las primeras páginas de Éxodo, el faraón en el trono es el traficante de personas original de la Escritura. Les imponía demandas imposibles a sus obreros esclavos, quienes, por desgracia para el faraón, justo eran el pueblo escogido de Dios. Movido por la compasión por los ruegos de Su pueblo, Dios llamó a Moisés del otro lado del desierto a regresar a Egipto y exigir que los liberaran. Después de señales y maravillas espectaculares, un drama significativo y un asombroso número de víctimas, los israelitas quedaron libres para seguir a su líder, Moisés, al desierto y viajar hacia la tierra prometida. En el camino, Dios llamó a Moisés a la cima del monte Sinaí para que recibiera los mandamientos. Mientras tanto, abajo,

los israelitas, bajo el liderazgo de Aarón, se cansaron de esperar y fueron danzando hacia un grave pecado e idolatría. Tu lectura de hoy retoma en el momento después de esta rebelión.

Lee Éxodo 33:1-11. Indica lo que Dios les dijo a los israelitas que haría por ellos en los versículos 1-3a.

¿Cuál era la única condición? (v. 3b)

¿Qué hizo el pueblo cuando Moisés entró a la tienda a encontrarse con Dios?

No importa cuántas veces hayas escuchado el concepto, permite que esta afirmación penetre profundamente para sumergirte en una fuente de asombro: Dios hace amigos. A Abraham se lo llama con el fenomenal título de «amigo de Dios» en los dos testamentos (Isa. 41:8; Sant. 2:23). El término resurge en referencia a la relación de Dios con Moisés. Vuelve a observar detenidamente la redacción de Éxodo 33:11. La tendencia es imponer accidentalmente un cambio de roles entre Dios y Moisés, y suponer que Moisés hablaba con Dios como un hombre habla con su amigo. Después de todo, así es como a muchos de nosotros nos enseñan a orar cuando somos niños: «Puedes hablar con Dios como si fuera tu amigo». Pero la escena de Éxodo 33:11 describe lo opuesto. Dios es el que habla como a un amigo. Intenta encontrar un lugar para eso en tu imaginación.

«Y acostumbraba hablar el Señor con Moisés _____ a _____ ».

ÉXODO 33:11a

El capítulo afirma más adelante que Moisés no habría podido sobrevivir si hubiera apenas vislumbrado el rostro de Dios; por lo tanto, la frase se interpreta como una expresión idiomática que hoy podríamos traducir como: «presencia a presencia». Que el rostro de Dios «brillara sobre ti» era la bendición suprema y la dádiva sin medida de favor divino. Era el rostro invisible de Dios iluminado de placer. Eugene Peterson capta la imagen en su paráfrasis del hebreo:

Dios le dijo a Moisés: «Dile a Aarón y a sus hijos que así deben bendecir al pueblo de Israel. Diles: "Que Dios te bendiga y te guarde, que Dios sonría sobre ti y te conceda Su don, que Dios te mire directo a la cara y te haga prosperar". Al hacerlo, pondrán mi nombre sobre el pueblo de Israel; yo lo confirmaré al bendecirlo».

NÚMEROS 6:22-27 (THE MESSAGE, TRAD. LIBRE)

«Que Dios _____ sobre ti y te conceda Su _____».

¿Te cuesta imaginar que Dios te sonríe? No importa si tu respuesta es sí o no; explica varias razones.

Expresa algún momento específico en que hayas sentido que Dios puede haber sonreído sobre ti o se haya deleitado particularmente en ti. Si nunca sentiste esto, no dudes en decirlo. Recuerda: este viaje no nos llevará más lejos que donde llegue nuestra sinceridad.

El camino que tenemos por delante volverá al concepto del gran deleite de Dios en Sus hijos, así que aférrate a él para todo el viaje.

Lee Éxodo 33:12-23. ¿Qué le preguntó Moisés a Dios en el versículo 16?

Examina cada uno de los pedidos de Moisés y cada respuesta correspondiente de Dios en los versículos 12-17. Registra el pedido y las palabras que eligió Dios para cada «sí» específico que le dio a Moisés.

PEDIDO DE MOISÉS	RESPUESTA DE DIOS

Escribe las palabras de Moisés en Éxodo 33:15.

Es difícil exagerar la profundidad de este intercambio entre Dios y Moisés. Miles de años más tarde, lo que este diálogo proyecta sobre Dios tiene el potencial de afectar vigorosamente nuestro caminar con Él y de hacer trizas parte de nuestra religión transeúnte. Repasa esto conmigo.

Dios le aseguró a Moisés al principio de Éxodo 33 que cumpliría cada una de las promesas que le había hecho a Israel. A pesar de la gravedad de su pecado, ese plan no se había descartado. Moisés y el pueblo debían levantarse y encaminarse hacia la tierra prometida. Dios reconfirmó Su intención inamovible de que los descendientes de Abraham, Isaac y Jacob recibieran los bienes raíces del pacto y se encargaría personalmente de ello. Le garantizó a Moisés que él y el pueblo tendrían una escolta angelical designada por Dios. Y esto es lo más asombroso: le aseguró a Moisés de manera bien clara que sacaría a los habitantes para que los israelitas pudieran mudarse a la tierra donde fluía leche y miel.

Séquito angelical

Victoria

Bienes raíces

Leche y miel

Todo lo que Dios les había prometido

Pero había un pequeño detalle:
Él no iría con ellos (Ex. 33:3).

¿La respuesta de Moisés? No hay trato. Entonces, déjanos aquí.

En el desierto, fíjate bien.

Permíteme que me tome la licencia de parafrasear un poco: *Prefiero quedarme aquí mismo entre cardos y espinos, y no probar jamás la leche y la miel, si eso es lo que hace falta para tenerte. Que mis enemigos se queden con cada centímetro de esa tierra si, para poseerla, tengo que dejarte atrás. Dame todas las bendiciones que pueda tener, pero quédate conmigo o no me des nada más que no seas tú. Ninguna promesa sobre la tierra puede reemplazar tu presencia. Elijo el desierto, si allí será donde estarás. Si no vas, yo me quedo.*

Este es el Dios cuya misma presencia está en tu presencia. Este es el Dios que espera que lo reconozcas. Este es el Dios que te convoca a que vengas a encontrarte con Él. Esta misma presencia reflejada en tu vida, en tu amor, en tu esperanza, en tu gozo y, a veces, en el resplandor mismo de tu rostro es tu marca más distintiva sobre esta tierra. El talento no puede igualarla. La belleza no puede igualarla. La fama no puede igualarla. El romance no puede igualarla. Un *best seller* no puede igualarla. Un invento no puede igualarla. Una empresa millonaria no puede igualarla. Toda la leche y la miel sobre el planeta no pueden igualarla.

Ninguna mansión. Ningún matrimonio. Ninguna camioneta llena de asientos de bebé. Ninguna plataforma ni posición. Nada se compara.

Si tu presencia no va con nosotros, no nos hagas partir de aquí.

ÉXODO 33:15b

Tal vez no hayas experimentado una teofanía como la de Abraham y Moisés. No has escuchado la voz audible de Dios como ellos. Nunca viste el fuego encendido por Dios ni el humo que ellos vieron. Nunca contemplaste la gloria incomprensible de Dios envuelta en una nube. Tal vez nunca pudiste vislumbrar siquiera algo que pudieras llamar un auténtico milagro. Pero permite que esta verdad percuta con fuerza en la puerta de tu corazón hasta que la abra a los golpes: este Dios que ellos conocieron es tu Dios. La presencia de este Dios valía todo para ellos. Nada en la tierra podía compararse. La habían probado y la habían visto. Después de eso, nada podía satisfacerlos. Sin la presencia divina, la mayor parte de las promesas divinas no era suficiente como para distinguirlos y llevarlos. Esa presencia está contigo. No eres Abraham. No eres Moisés. Pero apenas un giro será el catalizador para una vida que valore exactamente lo mismo que ellos valoraron. Cuando estés en Su presencia, está presente. Alerta. No te distraigas. No estés tan solo presente frente a una Biblia abierta. Presente frente al rostro abierto del mismo Dios. Él siempre ha estado allí. Está tú también allí. Este único giro cambia todo. Escribe cualquier cosa que quieras expresarle a Dios o pedirle. Si nunca experimentaste a Dios de manera irresistible, sé lo suficientemente valiente como para pedirle que te lleve a participar de una relación que te resulte incomparable.

Lee Éxodo 33:18-23 e intenta imaginar lo inimaginable. Registra el osado pedido de Moisés en el versículo 18.

Dios valora un pedido audaz hecho con fe y asombro. Él bendecirá tu fe, incluso si no te concede todo lo que le pides. Si tienes alguna petición osada para Dios según el tema de hoy, sé valiente y plantéala.

La posibilidad de rendirte por completo a la gloria de Dios puede ser aterradora, si percibes que un mortal solo puede glorificar legítimamente a Dios a través del sufrimiento, las pruebas y el dolor. Dicho en forma sencilla, la gloria de Dios es Su divinidad. Es aquello que lo exalta y lo hace conspicuo. Dios puede glorificarse en tu sufrimiento, pero también puede glorificarse en tu gozo. Puede glorificarse en tu debilidad, pero también puede glorificarse en tu fortaleza.

Completa los siguientes espacios en blanco con palabras de la misma boca de Dios en Éxodo 33:19 y 22.

> «Yo haré pasar _____ delante de ti, y proclamaré el nombre del Señor delante de ti [...]; y sucederá que al pasar _____, te pondré en una hendidura de la peña y te cubriré con mi mano hasta que yo haya pasado».

Presencia la maravillosa inseparabilidad de la bondad y la gloria de Dios. Él no suspende Su bondad por causa de Su gloria ni Su gloria por causa de Su bondad.

Lee 2 Pedro 1:3 y dile a Dios qué ha hecho por ti, según este único versículo.

Invítalo a reconfortar tu alma con la bondad de Su gloria. Habla de tus temores sobre acercarte más a Él.

Cuando la vida parece horriblemente oscura y no puedes ver ni un rayito de luz, tal vez no sea tan lejano pensar que, quizás, Dios podría tenerte en una hendidura, cubierto con Su mano. Él será bueno contigo, pero es posible estar ciego a Su bondad hasta que la oscuridad se haya terminado. Según las palabras de Éxodo 33:23, a veces solo verás Sus espaldas.

Siglos más tarde, los ojos humanos sí contemplaron Su gloria, pero no estaba cubierta con una nube. Estaba envuelta de piel porosa y humana que se podía lastimar, romper, tocar y abrazar, completamente dentro de nuestro estado vulnerable. El apóstol Juan dijo sobre Jesús: «Y vimos su gloria, gloria como del unigénito del Padre, lleno de gracia y de verdad» (Juan 1:14b). «Lo que existía desde el principio, lo que hemos oído, lo que hemos visto con nuestros ojos, lo que hemos contemplado y lo que han palpado nuestras manos…» (1 Jn. 1:1). La participación de Dios con Abraham también estableció los cimientos para una de las doctrinas más admirables de la Escritura. Esta doctrina tiene un impacto trascendental en la calidad de nuestras expediciones terrenales, si no es hasta tornarlas soportables. Conecta algunos puntos del Antiguo y el Nuevo Testamento para descubrirla.

Lee Génesis 15:1-6. Anota aquí el versículo 6.

Lo más dulce de toda mi vida ha sido el anhelo: el anhelo de alcanzar la Montaña, de encontrar el lugar de donde vino toda la belleza..., mi país, el lugar donde tendría que haber nacido. ¿Crees que no significó nada, todo ese anhelo? ¿El anhelo del hogar? Porque, sin duda, ahora me parece como si no estuviera yendo, sino más bien, regresando.

C. S. LEWIS[9]

Tómate un momento para reflexionar en tu expedición hasta ahora. Repasa cada día de estudio y anota algo breve sobre lo que te habló personalmente, lo que aprendiste y sobre las correcciones de rumbo que necesitas hacer. Después, pasa un momento en oración, escribiendo desde tu corazón al Señor a medida que avanzas en esta expedición.

DÍA 1

Verdades que encontré:

Lo que aprendí sobre mí mismo y sobre Jesús:

Correcciones de rumbo que debo realizar:

DÍA 2

Verdades que encontré:

Lo que aprendí sobre mí mismo y sobre Jesús:

Correcciones de rumbo que debo realizar:

DÍA 3

Verdades que encontré:

Lo que aprendí sobre mí mismo y sobre Jesús:

Correcciones de rumbo que debo realizar:

DÍA 4

Verdades que encontré:

Lo que aprendí sobre mí mismo y sobre Jesús:

Correcciones de rumbo que debo realizar:

DÍA 5

Verdades que encontré:

Lo que aprendí sobre mí mismo y sobre Jesús:

Correcciones de rumbo que debo realizar:

Señor, al seguir adelante…

Tres

#EstudioLaExpedición

3.1

Sospecho que muchos de nosotros luchamos, a menudo en vano, por sentir que pertenecemos de verdad. No hace mucho tiempo, le pregunté a una gran multitud de personas cuántos estaban dispuestos a admitir que se sentían como inadaptadas en forma bastante habitual y en distintas esferas de sus vidas. Esperaba que suficientes manos se levantaran para afirmar mi punto. Sin embargo, lo que obtuve fue una mayoría lo suficientemente abrumadora como para que los que no tenían esta lucha, de repente se sintieran… Lo adivinaste: inadaptados. La ironía en nuestra sensación inamovible de aislamiento es que muchos de nosotros guardamos el mismo secreto.

No dejamos de buscar algo idóneo en prácticamente todas las categorías (en las relaciones, lo vocacional, lo espiritual y lo físico) y, de vez en cuando, incluso podemos sentir que lo encontramos. Pero, después, algo cambia. Lo que pensamos que nos quedaba a la perfección empieza a aflojarse por aquí o a ajustarse por allá. Si te pareces a mí, te preguntas con frustración: «¿Por qué nada bueno dura tal cual es?». Suponemos que algo seguramente salió mal y provocó el cambio. Y, si procedemos con deducciones humanas naturales, pronto nos preguntamos de quién fue la culpa y cómo podemos solucionarlo. Si llegamos a la conclusión de que no se puede solucionar (ante todo, porque es imposible solucionar el error de tal o cual persona), solemos arrojar la toalla y mirar a otro lado, preferentemente en busca de algo nuevo. A veces, Dios es quien está al mando, impulsándonos a movernos. Sin embargo, si nuestra única razón para partir es seguir con nuestra búsqueda cíclica de algo que nos quede a la perfección, lo mejor es que abandonemos mientras vamos ganando.

Buscamos la iglesia ideal que satisfaga todas nuestras preferencias de adoración, de la Palabra y de comunión, y ¡oh, sorpresa! a veces nos parece que la descubrimos. Después, justo cuando nos instalamos, la desilusión llega de manera inevitable en alguna u otra área y hace trizas nuestras esperanzas y las arroja al pozo más cercano. Entonces, tenemos una elección: abandonar esa congregación en busca de otra o quedarnos para ver qué clase de mosaico Jesús podría crear con un montón de piezas que no encajan, pero que están dispuestas a cooperar.

¿Alguna vez te quedaste con un grupo de creyentes distintos y observaste cómo Jesús los acomodó para crear una obra de arte viva? Explícalo.

Tendemos a vernos como piezas de un rompecabezas con bordes precisos que requieren de otras piezas de encastre perfecto para formar una imagen perfecta. Queremos que cada borde encuentre el lugar adecuado, se apriete y todos los espacios queden completos. En nuestra imagen ideal de una iglesia saludable, no puede haber ni dos piezas que no encastren bien. Algún día, tendremos lo que anhelamos, reunidos alrededor del trono de Dios. Pero, hasta entonces,

> En la iglesia de Jesucristo, las piezas encajan porque están en la *misma mano*.

tal vez nada testifique más exquisitamente sobre la presencia de Cristo que un grupo de piezas incompatibles pero dispuestas, fraguadas por gracia y cimentadas en amor, expuestas a la luz de la Escritura para que sus colores resalten. En la iglesia de Jesucristo, las piezas encajan porque están en la misma mano, no porque tengan bordes suaves.

Nuestra búsqueda de un encaje perfecto no es solo social o funcional. Ambos sabemos que también es profundamente personal. Por un lado, saboreamos la idea de la singularidad creada por Dios y, por otro lado, buscamos por el mundo a alguien que comparta cada una de nuestras sutilezas, opiniones y visiones. Algunos de nosotros (me incluyo) escuchan cómo otros hablan de manera idealizada de sus almas gemelas y, aunque hemos encontrado muchas cosas que nos gustan y nos encantan, siempre sentimos que nos falta algo. Suponemos que es nuestra alma gemela y nos preguntamos por qué algunas relaciones que para otros son tan fáciles parecen eludirnos. Rogamos y les pedimos a las personas, los lugares y las cosas: «Por favor, sé aquello que anhelo». Algunos se ven prometedores, pero ninguno permanece realmente. Podemos terminar más enojados con personas que casi fueron suficiente que con aquellos que ni siquiera llegaron cerca. Razonamos que, si los que casi daban la talla se hubieran esforzado un poquito más, habrían sido exactamente lo que necesitábamos.

Gran parte de esta angustia reside en personas de la fe por una causa digna: no pertenecemos aquí. No me malentiendas. Tenemos que estar aquí por ahora. Literalmente, estamos enviados aquí por ahora, como pronto verás, si es que ya no lo sabías. Pero este no es el lugar donde pertenecemos. Apenas nacimos de nuevo en Cristo, este lugar se volvió extraño para nosotros y nosotros para él.

Este mundo no es nuestro hogar.

Si eres como yo, probablemente asientas con rapidez ante estas palabras familiares y sigas con la próxima línea de pensamiento. Pero resistámonos a escaparnos rápido esta vez. Hay demasiado en juego en la manera en que abordamos nuestra travesía.

Más temprano en la expedición, viste un capítulo fascinante de la Escritura que le permite al lector espiar la oración intercesora de Cristo por Sus seguidores. Vuelve al mismo capítulo para encontrar una porción adicional.

Lee Juan 17:1-20 con atención absorta para encontrar cada uso y detalle de la palabra *mundo*. **Indica todo lo que Jesús dijo sobre el mundo, en especial respecto a Sus seguidores.**

La perspectiva de estar en un sistema de mundo al que nunca terminamos de pertenecer podría deprimirnos o puede aliviarnos. Con razón suele pasarme que no encuentro exactamente lo que estoy buscando. ¡No está aquí! A menudo, nuestro temor es que nuestro alivio declinará hasta una triste resignación de que nada cumple con nuestras expectativas. Y la resignación puede ser peor que la desilusión. Pero

¿y si pudiéramos salir del ciclo enloquecedor de prepararnos para una decepción, sin fracturar la esperanza o renunciar a todo placer terrenal? Permíteme garabatear algunas preguntas más en la pizarra para estimular nuestra imaginación.

¿Y si descubriéramos que, en vez de bajar nuestras expectativas, estamos diseñados para subirlas mucho más? ¿Y si resultara ser que nuestras expectativas no son demasiado altas después de todo; simplemente tienen una fecha de vencimiento demasiado corta? ¿Y si, al final de cuentas, no estaba mal que creyéramos en un «felices para siempre»; solo que olvidamos una y otra vez que esa felicidad se nos promete en el «para siempre» de la eternidad?

Aquí está la gran pregunta que engloba a las demás: ¿y si creyéramos de verdad lo que Cristo dice que nos espera? Nadie en el planeta corre mayor riesgo de experimentar paz y gozo que un creyente que ve al mundo como un país extranjero al que sirve con amor y gran propósito, mientras se dirige a algún lugar perfecto. Permanente. Se dirige a un hogar donde nunca ha estado y donde por fin pertenecerá.

En cualquier viaje agotador, el destino es la motivación. La anticipación del gozo se convierte en su propio gozo. Es como hacer una extracción de tu herencia sin quitarle un centavo a tu saldo bancario.

El salmista captó el alcance de esto en el Salmo 84.

5 Dichoso el que tiene en ti su fortaleza, que solo piensa en recorrer tus sendas. 6 Cuando pasa por el valle de las Lágrimas lo convierte en región de manantiales; también las lluvias tempranas cubren de bendiciones el valle. 7 Según avanzan los peregrinos, cobran más fuerzas, y en Sion se presentan ante el Dios de dioses.

SALMO 84:5-7, NVI

Encierra en un círculo el nombre «Sion».

El *Diccionario Bíblico Ilustrado Holman* dice: «Sion fue utilizada por escritores bíblicos de diferentes maneras. Muchos salmistas utilizan el término para referirse al templo construido por Salomón (Sal. 2:6; 48:2; 84:7; 132:13). [...] El uso más común de Sion era para referirse a la ciudad de Dios en la nueva era (Isa. 1:27; 28:16; 33:5). También se entiende que Sion hace referencia a la Jerusalén celestial (Isa. 60:14; Heb. 12:22; Apoc. 14:1), el lugar donde el Mesías aparecería al final de los tiempos. La glorificación de la comunidad mesiánica tendrá lugar en la montaña sagrada de "Sion"».[1]

Para equiparar el concepto de peregrinaje desde una perspectiva del Nuevo Testamento, registra qué términos o descripciones pertinentes a nuestra discusión se usan en referencia a los seguidores de Jesús en estos versículos:

1 Pedro 1:1

1 Pedro 2:11

Hebreos 11:13-14

La versión de la Reina-Valera Contemporánea de Hebreos 11:13-14 usa una terminología que no querrás pasar por alto.

Por la fe, todos ellos murieron sin haber recibido lo que se les había prometido, y solo llegaron a ver esto a lo lejos; pero lo creyeron y lo saludaron, pues reconocieron que eran extranjeros y peregrinos en esta tierra. Porque los que dicen esto, claramente dan a entender que buscan una patria.

No sé si alguna vez saliste de la cama, fuiste a los tumbos hasta el baño, te miraste al espejo y dijiste: «Buen día, peregrino», pero tal vez no sea una mala idea. Estoy dispuesta a intentarlo si crees que es «dichoso el […] que solo piensa en recorrer [Sus] sendas».

El salmista inspirado se refirió al valle de Baca en el Salmo 84. La traducción conmovedora de *Baca* en la NVI es *lágrimas*. Vuelve al Salmo 84:5-7 y reescríbelo en primera persona, como oración a Dios. Aquí tienes la primera línea, para que entiendas la idea.

Dichoso soy cuando tengo en ti mi fortaleza, cuando solo pienso...

¿Has experimentado algo similar al Salmo 84:6? ¿Alguna vez un valle de lágrimas se transformó inesperadamente en un lugar de manantiales en tu peregrinar con Dios? En ese caso, háblale a Dios sobre esa época e incluye cómo crees que ocurrió el cambio. Si esta no ha sido tu experiencia, laméntate con libertad por ese valle que sigue siendo un recuerdo de nada más que lágrimas. Tal vez no sea demasiado tarde para descubrir un manantial debajo de ese viejo suelo desértico.

Si te encuentras ahora en el valle de las lágrimas, clama a Dios para que lo transforme en un lugar de manantiales. Pídele que te muestre cuál es tu parte en la transición. La Escritura afirma: «… lo convierte en región de manantiales» (v. 6, NVI), pero el contexto deja en claro que solo Dios es su fortaleza. Ruégale que te dé fuerza divina y la abundante vida del Espíritu para ver cómo un lugar de lágrimas se transforma en manantiales.

Reflexiona en las palabras del Salmo 84:7: «Según avanzan [...], cobran más fuerzas» (NVI). Exprésale a Dios qué crees que quiso decir el salmista.

El salmo siguiente le ofrece una pregunta a Dios. Anota el Salmo 85:6 en este espacio.

El propósito es inherente al término *peregrinaje*. Permite que Dios siga formando el concepto de peregrinaje en tus pensamientos, al ver cómo contrasta la definición de la palabra *vagar*.

Vagar: andar por varias partes sin rumbo, dirección u objetivo definido.[2]

Sin un destino en mente, de caminar pasamos a vagar. Observa algunos sinónimos que se ofrecen para «vagar»:

«DEAMBULAR significa ir de un lugar al otro, en general, sin un plan ni un propósito definidos. VAGAR implica la ausencia de un curso específico o la indiferencia al mismo [...]. DIVAGAR sugiere vagar con libertad y a menudo lejos del camino [...]. ERRAR resalta el descuido y la indiferencia al curso o al objetivo [...]. ZANCAJEAR sugiere ir de un lado al otro aceleradamente y, a veces, con propósito [...]. TRAJINAR implica un curso errático, pero, a veces, intencionado (trajinó por toda la ciudad en busca del vestido adecuado)».[3]

Recuerda: la condenación no tiene lugar en la *intimidad* **con Dios.**

Recuerda: la condenación no tiene lugar en la intimidad con Dios. Cristo cargó con toda condenación en la cruz. Cuando caminas con Dios y Él detecta un patrón negativo, siempre es una buena noticia. Él desea romper el viejo patrón y hacer que surja uno victorioso.

¿Alguno de los términos anteriores (incluido *vagar*) plasma un patrón que suele adoptar tu peregrinaje? Díselo a Dios y exprésale lo que crees que lo impulsa.

En un mundo de personas errantes, tú tienes una brújula. Tienes un norte verdadero. Tu camino tiene un destino establecido por Dios. Lo único que hace falta para que el vagar se transforme en peregrinaje es un destino y una orientación diarios. Que comience el futuro.

3.2

Cuando has estado aquí tanto como yo, la vida se ha encargado de quitarte a golpes una buena parte de ingenuidad. Este es el caso como miembro de la raza humana, pero también como miembro de la familia de la fe. No creo haberlo escuchado todo, pero sí que he escuchado mucho. Como un saquito de té humano, toda mi vida he estado inmersa en las cálidas aguas de la cultura cristiana. Esta es la vida que más conozco; aquí he visto algunos de sus aspectos más hermosos y he probado algunos de sus más amargos. He estado en suficientes ambientes emocional y espiritualmente manipuladores como para estremecerme con tan solo olfatearlos. Puedo detectar las fórmulas para provocar emoción en las personas. Hablo cristiañol fluido. Conozco bien las cuestiones políticas y complacientes que abundan por doquier. Conozco mucho de los celos y las rivalidades. Sé cómo explotar a Jesús para quedar bien yo, si ese es mi objetivo. Y quizás lo más doloroso es que también conozco las cosas que una vez creí, a las que después me aferré para creer y que terminé sin poder creer. He perdido la paciencia con el mundo de las redes sociales que coloca aforismos sobre las heridas, como niños mareados y con los ojos vendados que intentan ponerle la cola al burro.

Una hemorragia de ingenuidad puede hacer que toda clase de cosas queden atrapadas en la inundación y sean arrastradas por la corriente. Gracias a Dios, mi confianza en la Escritura ha resistido la corriente. La Palabra de Dios, por gracia divina, ha ido adquiriendo más y más credibilidad para mí (es granito sólido), incluso las historias de cómo el almuerzo de un niño alimentó a 5000, de los leprosos que fueron sanados y de la vasija de la viuda que no se quedaba sin aceite. Esta mañana, le di una manzana al burrito de mi vecino, le rasqué las orejas largas y me preguntó: «¿De veras crees que Dios hizo que uno de estos hablara?». La historia me parecía absurda en la escuela dominical en mi infancia; pero, desde entonces, he caminado miles de kilómetros con ese mismo Dios invisible. Podría haber hecho que ese burrito cantara «Volando voy» y se elevara en una nube de polvo, con las pezuñas colgando.

> La *Palabra* de Dios, por gracia divina, ha ido adquiriendo más y más credibilidad para mí.

Últimamente, me he propuesto hablar más con otras personas. Me arriesgo a escuchar a personas inteligentes que tienen convicciones muy distintas a las mías y que a veces no son más difíciles de entender que un nacimiento virginal. Lo hago porque cualquier maestro que se precie como tal es primera y principalmente un alumno. Y los comunicadores resguardados son tan útiles para sus clases como una vaca seca lo es para su ternero. He crecido mucho, he visto mucho, he escuchado mucho y he experimentado mucho, obligando a la simpleza a transitar el atroz camino de mi ingenuidad. Sin embargo, me siento aquí, convencida hasta mis huesos parcialmente cínicos de que la realidad de este drama (este esquema épico de redención divina que se fue desarrollando con paciencia a lo largo de varios miles de años y perfeccionando meticulosamente a través del evangelio de Jesucristo) excede tan ampliamente lo que podemos ver, tocar y aquello de lo que podemos jactarnos, que la comparación es casi absurda. Compañero de viaje, no nos inventamos esta historia de la Biblia. No tenemos suficiente imaginación como para inventarla.

Si estás en Cristo, estás incluido en cada *nuestra* y *nos* que aparecen en los pasajes de más abajo. Documenta utilizando referencias en primera persona (yo, mi, me) cualquier información biográfica que puedas encontrar respecto a tu vida.

Filipenses 3:20

Colosenses 1:13

Para muchos de nosotros, estos versículos informan nuestra teología, pero necesitamos más que eso para que una mentalidad del evangelio llegue desde el cuero cabelludo de nuestra cabeza hasta la planta de nuestros pies. Podemos mantener con éxito una postura doctrinal de por vida que nunca interfiera con nuestro andar real. La teología por sí sola puede archivarse como un libro de referencia. Los versículos anteriores no son solo parte de tu teología. Describen realidades vívidas para los seguidores de Jesús que gran parte del mundo incrédulo ridiculizaría como cuentos de hadas.

Había una vez, una tierra muy lejana donde vivía la hija de un rey. Pocas personas sabían que era de sangre azul y ella misma solía olvidarlo. Verás, había nacido en el extranjero y nunca había estado en su hogar, pero había escuchado historias sobre aquel lugar. Había leído al respecto. A veces, incluso lo había visto en sueños. Cuando se miraba al espejo, torcía la cabeza y entrecerraba los ojos, en un esfuerzo por ver a una princesa. Su reflejo le parecía más el de una campesina. Se quejó con un viejo sabio sobre su triste propiedad y sobre lo pobre que era, a pesar de que él le había asegurado que era una muchacha rica.

«Estoy lejísimos de mi casa y ¿quién sabe cuánto más llevará este viaje? Además, ¿quién ha visto ese lugar con sus propios ojos? Esta misión que me han asignado es demasiado difícil, a la mayoría de la gente no le importa y hay otros que me tratan mal. A veces, me siento enferma y, otras veces, estoy triste. No puede ser que las cosas tengan que ser así. Soy la hija de un rey, según me has dicho, pero no vivo en su reino».

Debajo de los pesados párpados, los ojos del sabio destellaron: «Ah, pero ya lo harás. Y, hasta entonces, su reino vive en ti».

Ese «había una vez» es ahora. Tú eres la hija del rey. Esa tarea ardua te pertenece. En parte, es difícil porque, en un mundo a la deriva en medio de la oscuridad, es más fácil creer las malas noticias que las buenas. En un mundo sensorial, es mucho más sencillo creer lo que se ve a las claras que lo invisible; sin embargo, «la fe es la certeza de lo que se espera, la convicción de lo que no se ve» (Heb. 11:1). Somos ciudadanos del reino de los cielos, arrestados por gracia y asignados a una misión en los reinos en conflicto de la tierra.

No es una tarea insignificante, pero tampoco una aventura insignificante. La ficción más fascinante que la literatura pueda presentar no es rival para nuestra verdadera historia. Tal vez desearíamos que Cristo les mostrara con claridad a los que se burlan quiénes somos y lo que estamos haciendo en nuestra misión para que nos respetaran más, pero de esa manera, usurparíamos la gloria junto con la historia. Sus caminos son absolutamente distintos de los nuestros. Por Su multiforme sabiduría, Dios decidió revelar a Su Hijo y la obra de Su Espíritu más a menudo mediante susurros que con gritos. Pero llegará el día en que los cielos abrirán su corteza para dar paso al Rey y la tierra resonará con las rodillas que se doblen y la atmósfera se llenará del clamor de lenguas que confiesan y declaran que *Jesús es el Señor*.

Mateo 13:24-52 es como un cuaderno de ilustraciones que Jesús dibujó sobre un atril para permitir que Sus alumnos vislumbraran la obra maestra del reino. Documenta cada ilustración más abajo.

El reino de los cielos es como…

Realiza tres observaciones de las ilustraciones que esbozó Jesús.

1.

2.

3.

Esta es la irrupción del reino de los cielos, donde el misterio es parte del arte y lo oculto endulza lo conocido. En las palabras del Dr. Russell Moore, «el reino de Dios es una invasión de un reino opuesto y de mentalidad invertida en la esfera existente de la tierra».[4]

El principio del tercer capítulo de Juan pincela imágenes de un fariseo respetable que ya no pudo resistir su fascinación con Jesús de Nazaret y se escabulle de su casa en medio de la oscuridad de la noche para un encuentro. Pocas cosas podrían haber sido menos *kosher* para una secta religiosa que se sentía amenazada porque creía que un rabino de un pueblito les estaba robando protagonismo. Casi puedes imaginarte al hombre cubriéndose la cabeza con su manto, echando miradas furtivas a través de los pliegues, para asegurarse de que no hubiera moros en la costa. Imagina cuando llegó a la puerta de la casa donde se quedaba Jesús; habrá golpeado subrepticiamente y, apenas se abrió una hendija, se habrá deslizado a la luz del mundo que había en ese lugar. Lo que sí sabemos de ese encuentro clandestino quedó grabado en tinta permanente en Juan 3:1-21. Cuando leas estas palabras, aprecia la indagación entre el que buscaba y el Maestro, y permite que te atraiga.

Con tus propias palabras, registra la pregunta de Nicodemo en el versículo 4.

En Juan 3:5-6, Jesús respondió a la pregunta del fariseo. Podemos ver claramente que el visitante nocturno no podía captar la explicación de Jesús, por las palabras con las que Cristo dijo a continuación, en el versículo 7: «No te asombres de que te haya dicho: "Os es necesario nacer de nuevo"». Jesús procedió a comparar el Espíritu con el viento, pero, aun así, Nicodemo no podía entenderlo.

Escribe la próxima pregunta que le hizo Nicodemo a Jesús en Juan 3:9.

¿Alguna parte de lo que hablamos hoy te genera una pregunta similar? Si así es, exprésasela al Señor. Si algunos de los conceptos te siguen pareciendo demasiado ficcionales, dile a Jesús por qué te cuesta creerlos.

La respuesta de Jesús a Nicodemo es fundamental porque es la llave que abre la puerta a la vida eterna. Pero hoy préstale más atención todavía en referencia específica al reino de Dios. Vuelve a mirar Juan 3:5-6 y relaciónalo con Filipenses 3:20 y Colosenses 1:13. Jesús le explicó a Nicodemo cómo un mortal, un mero terrícola, de repente nace para adquirir la ciudadanía celestial; como expresa Colosenses 1:13: «Él nos libró del dominio de las tinieblas y nos trasladó al reino de su Hijo amado». Escribe una breve paráfrasis de la explicación de Cristo en Juan 3:5-6.

Este mismo medio fue lo que te trasladó al reino de Dios y lo que transportó a ese reino a ti. Así fue como empezó tu travesía. Naciste de nuevo, pero esta vez por el Espíritu y, esta vez, para tener sangre noble. Por ese mismo medio, un día, abrirás tus hermosos ojos reales al resplandor de la vida eterna y verás tus pies parados sobre una propiedad aristocrática visible y tangible. Tal vez no hayas sentido nada milagroso cuando naciste por segunda vez, pero fue la maravilla más fascinante de tu existencia terrenal. Qué paradoja que el nacimiento natural llegue de manera tan dramática y que uno pueda nacer del Espíritu al reino inconquistable de Dios sin emitir sonido alguno. Pero, sin duda, más allá de lo que puedes escuchar naturalmente, hubo un estallido de gozo por tu vida individual (Luc. 15:7). No entraste a la familia real inadvertido. No te desvaneciste en medio de una multitud de personas en todo el mundo que pusieron su fe en Cristo en esa misma hora. Fuiste planeado, visto, conocido, estimado, elegido y llamado por nombre. Dios te entretejió en el vientre de tu madre y te observó inhalar tu primera bocanada de aire cuando ella te trajo al mundo. Siempre supo que nacerías por segunda vez para otro mundo, donde los demonios no pueden actuar y la oscuridad no puede invadir.

Exprésale tu gratitud a Él por el milagro de haber nacido por el Espíritu Santo en la familia real y relata las circunstancias que rodearon tu conversión y que ahora atesoras. Tal vez tu renacimiento sucedió de manera tranquila, desde una perspectiva terrenal. Por otro lado, puede haber pasado con una consciencia dramática de haber sido rescatado de las fauces salvajes de la muerte y la destrucción.

Queda una última pregunta para hoy. ¿Cómo se entreteje esta realidad del reino en tu mentalidad cotidiana?

Qué paz puede traer a un lecho de muerte y qué consuelo en medio del profundo sufrimiento. Pero tus mejores pensamientos no están hechos para guardarse para ocasiones especiales. El gozo corre más peligro en la rutina. Allí mismo en el desgaste de tu existencia diaria (entre la ropa sucia, la sinusitis, las preocupaciones financieras y los conflictos familiares), saber quién eres, lo que estás haciendo aquí y adónde te diriges cambia todo.

La liturgia ortodoxa empieza con la solemne doxología: «Bendito sea el reino del Padre, el Hijo y el Espíritu Santo, ahora y para siempre, y por los siglos de los siglos». Desde el principio, se anuncia el destino: el viaje es al reino. Ahí nos dirigimos, y no simbólicamente, sino de verdad. En el lenguaje de la Biblia, que es el lenguaje de la iglesia, bendecir el reino no es simplemente aclamarlo. Es declarar que es el objetivo, el fin de todos nuestros deseos e intereses, de toda nuestra vida, el valor supremo y final de todo lo que existe. Bendecir es aceptar [...]. Esa aceptación se expresa en la respuesta solemne a la doxología: Amén.

ALEXANDER SCHMEMANN[5]

3.3

Cuando pude sentarme cruzada de piernas frente a un televisor en blanco y negro, *El mago de Oz* ya era icónico. Según la Biblioteca del Congreso , «debido a sus muchas proyecciones por televisión entre 1956 y 1974, es la película más vista de todos los tiempos».[6] La película me fascinó y me aterró a la vez. Esa noche, después de verla, me quedé allí acostada, tapándome los ojos con la manta, imaginando una casa rural que giraba en medio de un remolino oscuro, un cielo lleno de monos alados que aullaban y una horrible bruja de rostro verde y nariz torcida que decía: «Te atraparé, mi linda niña, ¡y a tu perro también!».

Lo del perro era un golpe especialmente bajo.

Para mí, la peor parte era cuando Dorothy llegaba a la horrible conclusión de que no había ningún mago poderoso en toda la Ciudad Esmeralda. Para regresar por fin a su casa, había puesto su esperanza en un hombre débil, aturdido y de mediana edad que se escondía tras una cortina. Esta revelación decepcionante sacudió un poco mi fe. Como mi padre administraba el cine local, mi peliculogía y mi teología se desarrollaron simultáneamente. Recuerdo estar sentada en la escuela dominical y en la iglesia preguntándome si, en alguna parte detrás del velo, Jesús resultaría ser un mito inventado por hombres de mediana edad. La parte que me resulta más fascinante es que, incluso a los ocho años de edad, de alguna manera, sabía que el reino de Dios no era ningún Oz y que Jesús no era ningún mago. No importa cuánto pensara en los paralelos y en las posibilidades de que Jesús pudiera ser no más que un hombre que se hacía pasar por Dios; no podía lograr que esto me afectara lo suficiente como para no creer. Aunque me invadían muchísimas otras ansiedades típicas de la niñez, tenía una extraña certidumbre sobre Jesús que todavía no puedo explicar. Algo sonaba cierto sobre el hombre representado en las acuarelas pinchadas con tachuelas sobre las paredes de yeso de mi clase de escuela dominical. Esta convicción me ayudaría a atravesar una vida familiar crónicamente inestable, abuso sexual infantil, padres infelizmente casados y miles de desilusiones. Me llevaría una y otra vez a volver a arrepentirme, en mi propensión titánica a pecar.

Al establecer nuestra brújula hoy, hay algunas similitudes y diferencias lo suficientemente notables como para que el clásico cinematográfico nos sirva a

modo de parábola. Es un prominente hecho bíblico que estamos camino a un reino, pero no para encontrar nuestro camino a casa. El reino es nuestra casa. No solo lo vemos a la distancia. También está cerca, vive en nosotros y se expande a nuestro alrededor, hasta que podamos vivir a salvo en su interior. La diferencia más grande es el punto más importante de nuestra brújula para hoy:

Todas las películas y novelas que esbozan temas similares de aventuras aterradoras, pronósticos imposibles y salvadores inesperados no son dramatizaciones exageradas de nuestra realidad. Más bien, no son lo suficientemente dramáticas. No pueden serlo. Estamos envueltos en un relato que ningún ojo ha visto en forma cabal, ningún oído ha escuchado plenamente y ninguna mente humana ha concebido jamás. De muchas maneras, estas historias ficticias, elaboradas por la imaginación de mortales hechos a imagen de Dios, son indicios susurrados y sombras movedizas de la única historia inefable y verdadera.

Busca los pasajes de más abajo, para encontrar cada elemento que resalte el drama y enriquezca la trama del reino de los cielos y sus habitantes en el planeta Tierra. Registra los elementos bajo las categorías que te parezcan más adecuadas. Algunos pueden encajar en más de una categoría. Por ejemplo, si el segmento informa sobre individuos que participan en el drama del reino, documéntalos bajo «Personajes». Tilda cada pasaje bíblico después de haberlo leído y de haber documentado la información bajo al menos una de las seis categorías.

Mateo 18:1-5	1 Corintios 4:20	Hebreos 12:26-29
Mateo 21:28-32	1 Corintios 15:24-27	Apocalipsis 12:10-12
Lucas 22:24-30	Efesios 6:11-13	

PERSONAJES:

CONFLICTOS:

EFECTOS ESPECIALES:

GIRO INESPERADOS EN LA TRAMA:

PUNTOS CULMINANTES:

OTROS:

La cita del ánimo de Pablo a los discípulos en Hechos 14:22 proporciona un resumen inquebrantable de la angustiante aventura. Escríbelo aquí:

La visión del apóstol Juan proporciona una culminación asombrosa para las aventuras en Apocalipsis 5:8-10. Lee estos tres versículos y luego escribe el versículo 10 aquí:

Por cierto, la «tierra» a la que hace referencia el que revela será una absolutamente nueva (Apoc. 21:1). Vuelve a mirar todo lo que documentaste. Intenta pensar en una sola película que pueda compararse con la historia real y viva que está en marcha en el reino de Dios. Si eso no es drama, entonces no sabemos reconocerlo. Estás en medio de este drama y yo también. Todos los santos que nos precedieron también lo estuvieron y los que vengan después de nosotros lo estarán. Con razón la vida se vuelve tan difícil. Los poderes cósmicos de esta oscuridad presente y las fuerzas espirituales del mal en los lugares celestiales no tienen nada que ver con una bruja de rostro verde y monos voladores. Hasta donde sabemos, podría haber una banda sonora más allá de nuestros oídos, que resuene en los momentos culminantes de nuestro rescate. El salmista dijo sobre Dios: «… con cánticos de liberación me rodearás» (Sal. 32:7b).

No solo eres parte de una gran historia. Eres parte de *la* gran historia. Una historia tan irresistible que Dios la comienza en Génesis con las palabras: «Sea» (Gén. 1:3) y la cierra en Apocalipsis con «Hecho está» (Apoc. 21:6). Entonces, empieza otra vez. Solo que, esta vez, no habrá serpiente en el jardín.

No habrá caída del hombre.

No habrá pecado ni maldición.

Ni enfermedad ni muerte.

Porque el Cordero ha vencido.

La indagación de hoy gira alrededor de Hechos 14:21-22, con el objetivo de permitir que el mismo Dios te fortalezca y te aliente mediante Su Palabra. Medita en el segmento y dale tiempo para que penetre. Subraya o encierra con un círculo cualquier palabra o frase que te resulte especialmente significativa. Dibuja flechas desde estas palabras o frases hasta los márgenes y otros espacios en blanco, y anota exhortaciones para ti mismo.

Y después de anunciar el evangelio

a aquella ciudad y de hacer muchos

discípulos, volvieron a Listra, a Iconio

y a Antioquía, fortaleciendo los ánimos

de los discípulos, exhortándolos a que

perseveraran en la fe, y diciendo: *Es*

necesario que a través de muchas

tribulaciones entremos en el reino de Dios.

HECHOS 14:21-22 (ÉNFASIS AÑADIDO)

Hay varias definiciones que pueden agregar profundidad y un significado particular al pasaje. El término griego que se traduce como *tribulaciones* tiene una amplia gama de significados y abarca todo, desde sentirse oprimido y presionado hasta sentirse absolutamente aplastado o quebrantado. Expresa «presión del mal, aflicción, angustia» y puede aplicarse a una mujer con dolores de parto (Juan 16:21).[7]

La palabra traducida como *fortaleciendo es episterízo*, de *epí*, un intensificador, y *sterízo*, afirmar, fijar. Literalmente, significa *colocar firmemente sobre*.[8] Capta la idea de apoyarse o descansar sobre algo o alguien para sostenerse. Como un dato interesante, probablemente reconozcas la palabra relacionada *esteroide* en *sterízo*. Un esteroide anabólico suele ser una hormona sintética «utilizada médicamente en especial para fomentar el crecimiento de los tejidos. A veces, los atletas abusan de los esteroides para aumentar el tamaño y la fortaleza de sus músculos y mejorar la resistencia».[9] La

clase de fortaleza a la que hace referencia Hechos 14:22 no es sintética. Es sobrenatural. Fomenta el crecimiento en tu fe, aumenta el tamaño y la fortaleza de tus músculos espirituales y mejora la resistencia de tu alma en tu arduo peregrinaje hacia el reino. Lo mejor de todo es que puedes tomarla de tu Dios Todopoderoso y compasivo en cualquier momento que la necesites, sin caer jamás en un abuso.

Lee todo Isaías 40. ¿Cuántas preguntas contiene este capítulo en la versión que estás usando?

Relee cada pregunta en Isaías 40:12-14 y respóndelas según las entiendas, en una breve oración en este espacio.

Exprésale a Dios cada detalle que te anime en Isaías 40:1-11.

Observa las similitudes del cuidado en la imagen usada para Dios en Isaías 40:11 y para Cristo en Juan 10:7-16. Descríbele a tu Buen Pastor lo que Él ha hecho por Sus ovejas.

Vuelve a Isaías 40 y registra cada pregunta que se encuentra en los versículos 25-31.

¿Estás cansado, amado de Dios? ¿Fatigado y desfalleciente? Si así es, con libertad, dile a Dios por qué.

Profésale todo lo que Él hace, según Isaías 40:25-31.

Concluye pidiéndole con audacia que haga estas cosas por ti, para fortalecerte y animarte. Después de todo, a través de muchas tribulaciones, presiones y angustias, vas viajando hacia tu hogar, kilómetro a kilómetro, a Su glorioso reino. Cada centímetro valdrá la pena.

3.4

Mi gran despertar personal ocurrió cuando tenía poco más de 30 años. No fue un despertar delicado, como el que implementaba con mis hijas que dormían, cuando me sentaba al borde de sus camas, les frotaba la espalda, les corría el cabello largo que les cubría las orejas y les susurraba: «Hora de levantarse, mis dulzuras. Hay que ir a la escuela. Este es el día que hizo el Señor». No. Fue como una sirena estruendosa a un volumen ensordecedor. Y no me despertó de una pesadilla. Me despertó a una pesadilla. Tal como tú y como cada uno de nuestros coseguidores de Jesús, yo tenía un llamado divino y, por gracia de Dios, me las había arreglado para comenzar con el mío a los tropezones. Satanás quería detenerme, pero Jesús quería santificarme y fortalecerme.

Nunca tuve una vida fácil, así que no partía de un lecho de rosas. Sin embargo, casi de la noche a la mañana, pasé de luchar con mi pasado y con mi esposo igualmente atormentado y un pequeño niño atormentado que vivía con nosotros, a luchar con fuerzas oscuras que ni imaginaba que existían. Me enfrenté a oposición, seducción demoníaca y una opresión como nunca había encontrado. Había alcanzado la mayoría de edad en mi caminar de fe y esa fe sería probada hasta el límite. Recuerdo, como si fuera ayer, preguntarle a cualquiera que me escuchara: «¿Por qué nadie me dijo que esto sería así?».

¿Acaso esa pregunta alguna vez salió de tu boca? Si así fue, ¿qué circunstancias la desataron?

Sin duda, muchos pastores y maestros estaban preparando a sus oyentes para el calor abrasador de la guerra espiritual y para sufrir bien por Cristo. Sin embargo, sospecho que la mayoría de las iglesias estadounidenses, incluidas las cinco a las que había asistido en mi vida, tenían enfoques más ordenados para el discipulado.

La nación que amo y a la que llamo mi hogar era un lugar seguro para la mayoría de los cristianos y creer en Cristo no solo se aceptaba, sino que se esperaba en muchas posiciones de liderazgo, incluso en ambientes no religiosos.

En iglesias como la mía, nuestro privilegio fue alterando nuestra percepción, y nuestra percepción fue alterando nuestro discipulado. La alteración no fue intencionalmente engañosa. Era la verdad según la experimentaban muchos cristianos en el próspero occidente. Creo que parte del evangelio de la prosperidad que se predica actualmente creció como brotes salvajes de raíces más inocentes. Por favor, entiende lo siguiente: mis padres nunca tuvieron ni un centavo de más, tampoco Keith y yo. Pero, aun así, estábamos entre los privilegiados de la nación en muchos sentidos. Las iglesias de mis primeros años enseñaban y predicaban porciones del Nuevo Testamento que describen los rigores de los primeros seguidores de Jesús, pero los considerábamos fundamentalmente marcas de los comienzos sacrificados del cristianismo. No era ni nuestra experiencia ni nuestra expectativa.

Mientras tanto, en el mismo planeta, a los cristianos los perseguían, los torturaban y los asesinaban en cantidades perturbadoras. De vez en cuando, escuchábamos algo sobre ellos y reaccionábamos con horror, como correspondía, pero nos costaba ver que nuestra vida estuviera conectada con la de ellos. No podíamos concebir que nos sucedieran semejantes atrocidades. Sin embargo, aquí estamos, tú y yo, en una atmósfera pública cada vez más hostil al evangelio. Algunas de esas crueldades lejanas ya no son tan cómodamente descabelladas.

Diversas fuentes pueden engañarnos sobre las dificultades de seguir a Cristo; pero, desde mi posición estratégica, parece que las más comunes dentro de un contexto eclesiástico son las siguientes:

Pastores ambiciosos que solo buscan un rebaño grande.

Pastores avaros que quieren esquilar al rebaño.

Pastores sentimentales que no quieren amargar al rebaño.

Pastores equivocados que desorientan al rebaño.

Pastores mal formados que no saben preparar al rebaño.

Ninguno de estos refleja el tenor de la enseñanza del Nuevo Testamento. Como la confianza es crucial en cualquier relación auténtica e íntima, entender lo siguiente es monumental: si hemos sido engañados, Jesús no fue el que nos engañó. Esta verdad, con su sorprendente belleza y vulnerabilidad, estuvo siempre allí, escrita. Hoy te centrarás en la vulnerabilidad de ser un discípulo de Jesús. Mañana, cerrarás la expedición de esta semana con su absoluta belleza.

El décimo capítulo de Mateo registra las instrucciones que Jesús les dio a Sus primeros discípulos cuando los envió a proclamar la cercanía del reino de los cielos. Algunas de Sus advertencias conllevaban profecías que se cumplirían más adelante, cuando estalló la persecución contra la iglesia, después del derramamiento del Espíritu. Con lapicera en mano, lee todo Mateo 10. En la primera columna, anota cada detalle que comunique la vulnerabilidad de esos primeros discípulos.

VULNERABILIDAD	CLASE DE VULNERABILIDAD

Vuelve a la lista y, siempre y cuando sea posible, categoriza en la segunda columna qué clase de vulnerabilidad representa cada descripción. Por ejemplo, ¿se trataba de una vulnerabilidad financiera? ¿Social? ¿Familiar? ¿Física? ¿Estaban en riesgo frente a las autoridades de gobierno? Podrías categorizar ese ejemplo como vulnerabilidad «legal». Documenta tus categorías en la columna derecha.

Todo el canon del Nuevo Testamento guarda coherencia respecto a la vulnerabilidad temporal que enfrentan los seguidores de Jesús en este sistema mundial. El mundo es inhóspito para los hijos de la luz. Sin duda, las

intensidades varían según el ambiente, pero nadie que busque seguir de cerca a Jesús será invulnerable en «este mundo de tinieblas» (Ef. 6:12). «Y en verdad, todos los que quieren vivir piadosamente en Cristo Jesús, serán perseguidos» (2 Tim. 3:12).

Podemos argumentar que algunos ambientes en la tierra de hecho fomentan el cristianismo y que los creyentes que viven dentro de ese perímetro no parecen para nada vulnerables. Lo terrible es que las condiciones más favorables pueden volvernos vulnerables a la pérdida más profunda de todas: la pérdida de nuestro parecido con Cristo. Mateo 10:16a hace eco de las palabras de Jesús a través de los siglos y las costas: «Mirad, yo os envío como ovejas en medio de lobos». Los ambientes públicos favorables al cristianismo exigen vigilancia por parte de los seguidores de Jesús contra un cambio de papeles tentador: transformarnos en lobos en medio de ovejas. Cuando vivimos seguros, tendemos a perder el foco. Nos alejamos de la misión y terminamos enfrentados con los demás. Los seguidores de Jesús que juegan con ventaja tienen una enorme responsabilidad de usar su fuerza para ayudar a otros, como hizo Jesús. Él ejerció Su poder principalmente a favor de los impotentes y los oprimidos. Imitar a Jesús siempre supondrá amor sacrificado y consideración para los marginados, los despreciados y los arruinados por el pecado. Siempre nos llevará a revisar nuestras motivaciones y nos llamará a morir a nuestras ambiciones egoístas. Como esta mentalidad es contraria a nuestra naturaleza humana y a nuestra cultura del mundo, no surgirá fácilmente, pero tú y yo no somos llamados a algo fácil. Somos llamados a lo imposible.

Jesús sostuvo con firmeza la tensión entre la gracia y la verdad, y no permitió que faltara ninguna. Para nosotros, nunca dejará de ser un desafío mantener una tensión similar. La tentación siempre será a aferrarse a una y soltar la otra. La sabiduría sabe que nunca es invulnerable en esta esfera temporal. Cualquier líder fuerte puede volverse un opresor y ningún opresor corre más peligro de racionalizar el uso de la fuerza inadecuada que uno con celo religioso.

Si no me crees, pregúntale a Saulo de Tarso. Dale una nueva mirada a Hechos 9:1-18 y observa el cambio dramático de su intimidación a su vulnerabilidad. Menciona todas las formas en que su encuentro con Cristo lo condujo a una nueva vulnerabilidad.

Esta es la clase de lección que un pastor podría predicarle a un salón lleno de gente si quisiera incitar una estampida al estacionamiento en el momento del llamado al altar. ¿O será que no? Una de las principales razones por las cuales queda mucho sin decir en nuestras iglesias sobre el costo del discipulado es el temor de que las personas corran por sus vidas, en dirección opuesta a Jesús. Nos preguntamos: *¿Quién podría anotarse para algo así?* Entonces, ¿por qué los doce no salieron disparando en dirección opuesta después de escuchar hablar de azotes, traiciones, persecuciones y muerte? De la misma manera, los 70 de Lucas 10, que fueron enviados por Jesús con instrucciones similares, ¿por qué no corrieron?

Porque encontraron a Alguien por quien todo valía la pena. Ese mismo hombre orgulloso que quedó ciego por un destello de gloria en el camino a Damasco no podría haber tenido más que perder al entregarle su vida a Jesús. Toda su identidad estaba ligada a la estatura que había adquirido en el judaísmo. Era lo único que quería. Era todo por lo cual se había esforzado. Cada relación que tenía estaba dentro de este concepto. Él era «hebreo de hebreos; en cuanto a la ley, fariseo; […] en cuanto a la justicia de la ley, hallado irreprensible» (Fil. 3:5b-6b). Sin embargo, escribió…

> Pero todo lo que para mí era ganancia, lo he estimado como pérdida por amor de Cristo. Y aún más, yo estimo como pérdida todas las cosas en vista del incomparable valor de conocer a Cristo Jesús, mi Señor, por quien lo he perdido todo, y lo considero como basura a fin de ganar a Cristo.

FILIPENSES 3:7-8

No me cabe ninguna duda de que todos estamos buscando a Alguien por quien valga la pena entregar absolutamente todo. La búsqueda comenzó apenas emergimos al nacer y las pupilas de nuestros ojos se dilataron en la luz. La búsqueda está intrínsecamente concatenada con nuestro ADN. Todos estamos buscando algo lo suficientemente grande, hermoso, osado, brillante, valiente, sobrenatural, alguien que por fin sea lo suficientemente bueno como para rescatarnos de nuestra obsesión con nosotros mismos y nos deslumbre con un amor por el cual valga la pena morir. La ironía sublime es que, allí mismo en ese amor que nos lleva a la autocrucifixión, por fin cobramos vida.

Registra las palabras de Dios en el Salmo 49:15 en este espacio y tómalas en forma personal.

Lee Hebreos 6:10 y escríbele a Dios aquello de lo cual puedes estar seguro, según este versículo.

Absorbe Marcos 10:23-31. Anota las palabras de Cristo en los versículos 29-31.

Si te cuesta entender algo de lo que Él dijo en el segmento anterior, exprésaselo. Parte de tu expedición actual es practicar el diálogo con Él en las páginas de la Escritura diciéndole lo que significan Sus palabras para ti, cómo impactan sobre tu corazón, te convencen, te apremian y hasta te confunden.

Por último, lee Marcos 10:32-52. Como verás, Jesús y Sus discípulos estaban caminando juntos en dirección a Jerusalén. Sería el último peregrinaje de Cristo antes de Su cita con la muerte en la cruz. Antes de llegar a su destino, atravesarían varias aldeas. Los momentos contrastantes que Marcos documentó en los versículos que acabas de leer son como una versión andante y parlante de un latigazo. Jesús sabía exactamente lo que le sucedería al final de su viaje. Es más, acababa de revelarles a los doce, con términos alarmantes, cuál sería el sufrimiento y la humillación que le esperaban. Imagina la clase de horrores que tenía en Su mente cuando Santiago y Juan se le acercaron con su pedido de honor.

Es notable (y, sin duda, ninguna coincidencia) que Jesús haya hecho la misma pregunta en las escenas subsecuentes: primero, en el versículo 36 a los hijos de Zebedeo y, luego, al mendigo ciego en el versículo 51. Registra aquí la pregunta.

A Jesús le importa lo que quieres que haga por ti, aunque lo cuestione o corrija una forma de pensar torcida. Sabes que Él puede hacer cualquier cosa. Sabes que toda autoridad le fue dada. Sabes que te ama completa e incondicionalmente. Sabes que emprendió ese camino a Jerusalén por ti, tanto como lo hizo por esos primeros seguidores. Él conoce tu corazón íntimamente. Conoce tus temores y tus sueños. Tómate un momento para reflexionar en la expedición de hoy. Dedica el resto de tu tiempo de reflexión y escritura a responder la misma pregunta que Jesús les hizo a Santiago y Juan, y a Bartimeo.

3.5

En nuestra lección anterior, configuramos la brújula en la vulnerabilidad temporal que Jesús les dijo a Sus seguidores que podían esperar al ser Sus discípulos. Hoy apuntaremos la brújula a la belleza de seguir al Señor. Captaste atisbos esparcidos e hilvanados en la misma comisión de Mateo 10, donde Cristo les advirtió a Sus discípulos sobre azotes y muerte. La vida es una combinación de vulnerabilidad y belleza para el seguidor de Jesús que está de este lado de ver Su rostro glorioso. No tengo intenciones de idealizar el dolor ni de minimizar el costo del sufrimiento, pero tengo que creer que la belleza no es solo a pesar de la vulnerabilidad, sino, en una medida significativa, gracias a ella. Cuando todo haya acabado, lo importante no será solo que creíste, serviste, amaste, testificaste, diste, sacrificaste, te regocijaste, resististe, esperaste y perdonaste.

Lo importante será que creíste.

> Serviste de todas maneras.
>
> Lo amaste de todas maneras.
>
> Diste testimonio de todas maneras.
>
> Diste de todas maneras.
>
> Sacrificaste de todas maneras.
>
> Te regocijaste de todas maneras.
>
> Resististe de todas maneras.
>
> Esperaste de todas maneras.
>
> Perdonaste a los que te lastimaron de todas maneras.

Mientras tanto, las llamas del infierno besaban y ampollaban las plantas de tus pies sensibles. No creas que eso no tendrá importancia. Tu texto principal para hoy será Lucas 10:1-24, pero irás y vendrás entre los relatos de Lucas y Mateo varias veces.

Casi de inmediato, notarás las similitudes, pero también mantén los ojos abiertos para detectar variaciones. Lucas 10:1 y Mateo 10:1 destacan dos audiencias diferentes. Regístralas aquí.

Después de leer Lucas 10:1-24, ve a Mateo 10 y examina atentamente los dos capítulos en busca de cada rayito de belleza que veas brillar entre las nubes de vulnerabilidad de esos pasajes. Regístralos más abajo. Te propongo un ejemplo.

MATEO 10	LUCAS 10:1-24
Les dio poder (v. 1)	

Vuelve a Lucas 10:1. ¿Cómo envió Jesús a los 70?

Compara Mateo 10:1-4 y presta atención a la manera en que el escritor del Evangelio agrupó en pares los nombres de los discípulos de Cristo. Menciona cada par.

El relato paralelo de Marcos dice que Jesús «llamó a los doce y comenzó a enviarlos de dos en dos» (Mar. 6:7). No hace falta que seamos expertos en matemática para calcular que Jesús podría haber abarcado el doble de terreno si los hubiera enviado solos. No lo hizo. Piénsalo y ofrece cinco razones por las cuales te parece que dos eran mejores que uno.

1.

2.

3.

4.

5.

Me encantaría poder sentarme al otro lado de una mesa contigo y escuchar tus cinco razones. Esta es la clase de cosas que me gusta lanzar en una conversación mientras compartimos una cesta de patatas fritas saladas y crocantes. El discipulado supone un ida y vuelta constante entre apartarse y ser parte. Para buscar una intimidad profundamente satisfactoria con Cristo, es fundamental aprender a apartarse de todos los demás para estar a solas con Él. El viejo dicho todavía tiene mérito: lo que soy a solas es quién soy en realidad. Pero el discipulado también le da mucha importancia a la comunidad y la comunión, a la camaradería y el trabajo en conjunto. Saber solo cómo estar apartado con Jesús, pero no formar parte de una comunidad santa de creyentes deja más de un déficit de compañía humana. Por más paradójico que parezca, también sustrae de nuestro conocimiento de Cristo. Tenemos una necesidad apremiante de conocer al Señor a solas, lejos de nuestros coseguidores de Jesús, incluso si pasamos cada hora del día en la Escritura. De manera similar, si vivimos encerrados (por más que sea en nuestro aposento, orando), estamos mucho menos preparados para nuestro llamado y somos menos eficaces en nuestros dones. El aislamiento no es Su manera de hacer las cosas. Somos el cuerpo de Cristo y los apéndices amputados terminan secándose y muriendo si, de alguna manera, no están dispuestos a reinsertarse. Si tu salud física te obliga a permanecer en tu casa, anímate y pide ayuda a una comunidad local de creyentes para encontrar maneras creativas de servir juntos.

Cuando pasas por un momento difícil y estás a punto de darte por vencido, tus compañeros de viaje te animan a seguir adelante. Cuando te sientes inoportuno y fracasado, alguien está a tu lado sacudiéndose el mismo polvo de sus pies cansados por el camino. Cuando no te queda un centavo, tienes un amigo. Cuando no tienes fe para volver al camino, alguien puede prestarte un puñado de la suya para ayudar a levantarte. Cuando puedes ver un milagro, hay alguien cerca para compartir el

alegre testimonio y, años más tarde, recordarte que fue real. Un creyente amigo que puede hacerte reír te ayuda a soportar tus épocas de lágrimas. Somos ovejas en medio de lobos. La idea no es que vayas a pastar como un corderito solo rodeado de una jauría aullante. Necesitamos ovejas amigas cerca, que puedan balar: «Recuerda: Él dijo que habría días como estos». Una causa común de soledad es la tendencia humana natural de limitar nuestra búsqueda de compañeros a personas que se parecen mucho a nosotros. Si no miramos más allá de nuestra imagen en el espejo en cuanto a edad, estado civil, trasfondo y personalidad, nos perderemos de conocer a las que sin duda habrían sido algunas de nuestras personas favoritas del planeta.

Si tienes un compañero en la fe que es muy distinto de ti, descríbelo aquí y muestra qué riquezas aporta a tu vida.

Cuando indicaste rayos de belleza en medio de vulnerabilidades, probablemente captaste la parte en Lucas 10 donde Jesús les dijo a Sus discípulos: «el que a vosotros rechaza, a mí me rechaza» (v. 16b). De alguna manera, no tenemos por qué tomar tan a pecho el rechazo si hay alguien más grande que lo toma personalmente por nosotros. Pero ¿acaso la mejor parte de todas, sin lugar a dudas, no es la escena donde los setenta regresaron en Lucas 10:17-24? Contempla el gozo irrefrenable.

¿Cuántas veces encuentras alguna forma de la palabra gozo en los versículos 17-21?

¿Qué les produjo semejante alegría a los 70 según el versículo 17?

¿Qué hizo que Jesús se alegrara tanto según el versículo 21?

Podríamos agotar todo un cartucho de tinta con una exposición detallada de Lucas 10:17-21 y saborear cada sílaba. Pero, para atenernos a nuestro espacio y objetivo, tal vez podríamos doblar ese pergamino largo hasta llegar a un tamaño lo suficientemente pequeño como para afirmar en una palabra: *funcionó*. Si me permites la licencia creativa, lo explicaré agregando algunas palabras más,

suponiendo que los seguidores originales de Cristo se parecían un poco a nosotros.

¡Jesús, ese poder que nos proveíste a través de la autoridad que nos conferiste en tu nombre funcionó! Y funcionó a través de nosotros: humanos con tantos errores, propensos a desviarse, atraídos al fracaso y más veces asustados de nuestra propia sombra que envalentonados por la fe. ¡Tu poder funcionó a través de nosotros! TÚ obraste a través de nosotros, a la distancia y sin ver. Sucedió exactamente como dijiste.

Por supuesto, Jesús sabía que lo haría, pero ¿no es eso parte del gozo sobrecogedor de lo que sucedió? Su presciencia no extinguió Su gozo. Vuelve a examinar la respuesta apasionante de Cristo en Lucas 10:18. Un desafío de la interpretación de la Biblia es determinar qué zona horaria se indica: ¿presente, pasado o futuro? Dios dice de sí mismo: «Yo soy [...] el que es y que era y que ha de venir» (Apoc. 1:8). El tiempo es Su empleado, no Su jefe. Una afirmación podría aplicarse a las tres cosas: al presente, al pasado y al futuro. Este bien podría ser el caso de Lucas 10:18. Al menos, tenía una aplicación presente y futura. Según el Dr. J. B. Green, «la caída decisiva de Satanás se anticipa en el futuro, pero ya se está manifestando mediante la misión de Jesús y, por extensión, a través del ministerio de Sus delegados».[10]

Concéntrate ahora en Lucas 10:21. ¿Ves la frase *se regocijó* o la versión de la NVI, *lleno de alegría*, en referencia a Jesús? El griego de donde viene la traducción es una forma de la palabra «*agalliáo* [...] de *ágan* (mucho) y *hállomai* (saltar). Exultar, saltar de gozo, mostrar alegría saltando y brincando, denotando un regocijo y deleite excesivos o eufóricos. Así aparece en el N.T. regocijarse, exultar. A menudo, se habla de regocijarse con canto y danza».[11] *Agalliáo* es una entrada de gozo que llena y se derrama en una salida de expresión. Es una erupción volcánica de la lava del gozo. En el caso de Jesús, tomó la forma de una irrupción de alabanza que, sin duda, habrá incluido uno que otro salto. La secuencia de Lucas 10:21-23 sugiere que dejó de mirar a los 70 para levantar la mirada al padre y expresar adoración por la maravilla de Sus caminos; después, volvió a mirar a Sus discípulos y les dijo cuán bienaventurados eran.

Podemos suponer que los 70 se encontraron con problemas, o Jesús se habría ahorrado aliento en las predicciones. Observa que los 70 no hablaron sin parar de todo lo que había salido mal. No se dijo una palabra sobre cómo los habían maltratado los Pérez en Betsaida o sobre cómo los García de Capernaúm no los habían dejado entrar a su casa. Se habían sacudido el polvo de los pies en esos lugares. Fíjate en el ingrediente activo en la receta de marca reconocida

que les dio Jesús a Sus seguidores para los momentos en que no los recibieran bien, los rechazaran o les retuvieran la paz (Mat. 10:14; Luc. 10:11). Jesús sabe cuán indefenso hace sentir el rechazo a un individuo. Así, les dio a Sus primeros seguidores un desahogo perfecto, una demostración física de una resolución interior: «Sacudid el polvo de vuestros pies» (Mat. 10:14b).

Piensa en el aspecto conceptual y literal de la directiva. Explica lo que crees que significa y para qué sirve.

No es poca cosa que te den autorización para sacudirte el rechazo y la falta de estima. Esto ayuda a rescatar al siervo de Cristo de una mentalidad de víctima. Puedo elegir si este rechazo me acompañará por el camino. Le niego el derecho de aferrarse a mis pies y afectar mi caminar. El rechazo no será mi compañero de viaje. Lo dejo justo ahí donde lo encontré.

Según Lucas 10:17, los 70 tenían una cosa en mente para contarle a Jesús cuando regresaran: poderes superiores a ellos se les habían sometido porque ellos habían obrado bajo la autoridad del nombre más grande proclamado alguna vez por lenguas mortales.

Registra las palabras de Lucas 10:18 y permite que resuenen.

En este contexto, que a Satanás se lo muestre en el cielo puede indicar su función de acusador. *Diablo*, su otro nombre común, significa *falso acusador*.[12] Apocalipsis 12:10b caracteriza al diablo como «el acusador de nuestros hermanos, el que los acusa delante de nuestro Dios día y noche». Él no solo te acusa respecto a tu pasado. También hace acusaciones sobre tu futuro. Sus ataques contra el carácter de Job en Job 1:11 eran predictivos. Argumentó que, frente a circunstancias adversas, Job maldeciría a Dios. El diablo podría estar acusándote vorazmente de futura infidelidad. Por el poder del nombre de Jesús, deja en evidencia a tu acusador como el mentiroso que siempre ha sido. Cuando resistes hasta el final de una comisión divina, habiéndote sometido a la autoridad de Cristo y después de ejercer Su poder contra los disturbios, tribulaciones y una oposición satánica indecible, estás en la condición ideal para que Jesús te diga esas mismas palabras. Tal vez estés amoratado. Quizás tengas cicatrices. Pero tú, apenas sangre y huesos, has vencido y le has dado a Jesús una razón para saltar de gozo. Satanás apostó contra ti y perdió.

Pídele a Dios que te haga recordar alguna vez en la que Satanás fue vencido o arrojado, por así decirlo, en una situación en la que fueras el responsable. Relátasela a Jesús.

Tal vez tu travesía haya sido demasiado breve o turbulenta como para tener ese testimonio. Quizás el momento en el que estás ahora es perfecto para demostrar que tu acusador es un mentiroso. Si estás pasando por una época encarnizada y anhelas que tu tarea presente termine en el gran gozo de Cristo, ora para que termine así.

Si estás solo y te faltan compañeros de viaje y amigos en la fe, pídelos con afán aquí y ponle fecha a tu oración para aumentar tu alabanza cuando Él responda. Pídele que te dé el poder de obedecer para cooperar con el proceso.

Vuelve a Lucas 10:20 y registra cómo Cristo redirigió el mayor motivo de alabanza de los 70.

Reflexiona en ello. Creyente, tu nombre está escrito en los cielos. Responde en alabanzas para concluir la indagación de hoy.

Tómate un momento para reflexionar en tu expedición hasta ahora. Repasa cada día de estudio y anota algo breve sobre lo que te habló personalmente, lo que aprendiste y sobre las correcciones de rumbo que necesitas hacer. Después, pasa un momento en oración, escribiendo desde tu corazón al Señor a medida que avanzas en esta expedición.

DÍA 1

Verdades que encontré:

Lo que aprendí sobre mí mismo y sobre Jesús:

Correcciones de rumbo que debo realizar:

DÍA 2

Verdades que encontré:

Lo que aprendí sobre mí mismo y sobre Jesús:

Correcciones de rumbo que debo realizar:

DÍA 3

Verdades que encontré:

Lo que aprendí sobre mí mismo y sobre Jesús:

Correcciones de rumbo que debo realizar:

DÍA 4

Verdades que encontré:

Lo que aprendí sobre mí mismo y sobre Jesús:

Correcciones de rumbo que debo realizar:

DÍA 5

Verdades que encontré:

Lo que aprendí sobre mí mismo y sobre Jesús:

Correcciones de rumbo que debo realizar:

Señor, al seguir adelante…

Cuatro

#EstudioLaExpedición

4.1

Como la quinta semana es el último tramo de nuestra expedición y, como seguidores de Cristo, estamos bajo el nuevo pacto, nuestro mapa nos llevará la semana entrante casi exclusivamente por pasajes del Nuevo Testamento. Sin embargo, esta semana nos dirigirá a distintas paradas por el atlas del Antiguo Testamento, donde las preguntas tienen una prominencia particular. Incluso en el estado embrionario de planeamiento de este programa de estudio, ya sabía que los segmentos escriturales que tenemos por delante esta semana eran absolutamente esenciales para llegar a una comprensión sólida de nuestro concepto.

El tercer día de la primera semana, el saludo intrigante de Cristo a Natanael cuando se encontró con él por primera vez (Juan 1:47) exigió una explicación que conllevó una breve mención al patriarca Jacob. En ese momento, te prometí que volveríamos a él. Hoy entramos en ese callejón sin salida.

Vuelve a examinar Juan 1:47-51 y registra lo que le dijo Cristo a Natanael en el versículo 47.

El juego de palabras de Cristo marcó un contraste vívido entre Natanael y su antecesor, Jacob, cuyo engaño y confabulación formaban una parte notoria de la narrativa de Israel. Jacob, el nieto de Abraham y el menor de los mellizos de Isaac, explotó el agotamiento de su hermano incitándolo a venderle su primogenitura por un plato de potaje (Gén. 25:29-34). Más adelante, Jacob engañó a su padre anciano y de vista debilitada para que le diera la bendición del primogénito, que su padre pensó que le estaba dando a Esaú. Al hacerlo, Isaac le dio al menor dominio sobre el mayor (Gén. 27). Jacob, que había llegado al mundo agarrado del talón de Esaú, por fin se las arregló para tirar con suficiente fuerza como para suplantarlo en la adultez. Jacob pudo engañar exitosamente a su hermano y a su padre, pero no hay manipulación ni disfraz lo suficientemente astutos como para eclipsar los ojos de Dios. Con diligente paciencia, Él iría abriendo el corazón de piedra de Jacob para soltar ese engaño.

Lee Génesis 27:41-45 y registra lo que sucedió.

Reflexiona en la frase: «Mira, en cuanto a ti, tu hermano Esaú se consuela con la idea de matarte». Todos nos consolamos de una u otra manera cuando las cosas salen mal, en especial cuando nos sentimos pasados por alto, rechazados o engañados. Tal vez no hay indicador que proporcione una lectura más acertada de la condición de nuestro corazón que la manera en que nos consolamos. Esto hace que valga la pena retorcerse en el tema del autoconsuelo. No te pediré que completes el próximo espacio en blanco por escrito; pero, por favor, hazlo en tus pensamientos, mientras yo hago lo mismo.

«[Tu nombre] se está consolando a sí mismo/a con _____».

Nuestras consolaciones por los males que nos han hecho pueden resultar más destructivas que las heridas en sí. En nuestra última semana, recopilaremos consuelos saludables.

La fraudulencia de Jacob quizás le consiguió la bendición, pero lo llevó de rebote lejos del hogar que amaba y de la compañía de su padre anciano. Viajó hasta donde la luz del día se lo permitió. Después, se detuvo a pasar la noche, improvisó una almohada con una piedra y tuvo un sueño muy peculiar.

Lee Génesis 28:10-22 y descríbelo.

¿Qué relación hay con Juan 1:47-51?

La revelación de la escalera de Dios a Jacob en sueños nos presenta viarias opciones: o Dios desborda de gracia y fidelidad inconcebibles o no tiene problema con que Su pueblo mienta y complote para salirse con la suya. Cuando el martillo de castigo no baja rápido, nos vemos tentados a llegar rápidamente a la conclusión de que a Dios no lo ofendió nuestra transgresión. Sin embargo, por fortuna, el Señor parece preferir un cincel en vez de un mazo. Va tallando nuestros bordes irregulares y dentados con una paciencia meticulosa.

El Carpintero divino es también el gran Médico y, a veces, trata nuestra enfermedad con un largo trago amargo de nuestra propia medicina. Jacob huyó de Esaú directo a las manos de Labán, cuya argucia, engaño y manipulación lo tuvieron cautivo dos décadas completas. Aun así, Dios prosperó a Jacob. Pero, a medida que el favor de Dios aumentaba, el de Labán disminuía. Justo cuando las cosas iban de mal en peor, Jacob recibió una palabra del Señor.

¿Qué le dijo Dios a Jacob que hiciera en Génesis 31:3?

Después de un conflicto considerable con Labán, Jacob se marchó con su amplia familia, sus siervos, sus rebaños y ganado. Había solo un obstáculo: tenían que pasar por la tierra de Esaú para volver a casa. ¿No es acaso así el camino de la fe? Tenemos que enfrentar nuestros más grandes desastres y

peores temores en el camino hacia el cumplimiento de las promesas de Dios para nosotros.

Si esto te recuerda alguna parte específica de tu travesía con Dios, expresa de qué manera.

Como revela Génesis 32, más de 20 años se volaron del calendario desde la última vez que Jacob y Esaú estuvieron juntos. El tiempo cura todas las heridas, dice el adagio; pero la mayoría de nosotros sabe que no es así. Con la misma facilidad, el tiempo puede exponer, infectar y propagar las heridas. A veces, el tiempo sana, pero siempre es revelador.

Lee Génesis 32:1-23. En estos 23 versículos, puedes encontrar vestigios del viejo Jacob confabulador e indicios de un emergente hombre de fe. Categoriza cada uno bajo el título adecuado.

SEÑALES DEL VIEJO JACOB	INDICIOS DE UN NUEVO JACOB

La lucha interior de Jacob palideció en comparación con la lucha cuerpo a cuerpo más misteriosa entre dos seres que aparece en toda la Escritura.

Lee Génesis 32:24-32. Enumera elementos que hacen que esta escena sea particularmente enigmática.

Jacob no solo se encontraba de regreso a su hogar. Iba camino a la honestidad. Acababa de pelear su primera batalla honesta. ¿Cómo añade algo de volumen a la escena Oseas 12:3-4 con algunas descripciones adicionales?

Lo único que hizo el ángel para terminar la pelea fue tocarle la cavidad de la cadera para dislocar la coyuntura; por lo tanto, la moraleja de la historia no fue la fuerza superior de Jacob. Por cierto, su propio resumen de la lucha fue que había «visto a Dios cara a cara» y, sin embargo, había sido preservada su vida. Nunca dudó de que estuviera librado a la misericordia del enigmático luchador. La diferencia sustancial en el caso de Jacob es que se negó a abandonar.

«No te soltaré si no _____».

GÉNESIS 32:26b

Eso, querido hermano, es fe. La fe sabe que, cuando peleas con Dios, si resistes lo suficiente, llegará la bendición. A veces, soltamos demasiado rápido.

Jacob había obtenido la bendición de su padre Isaac de manera deshonesta. No quería obtener esta de la misma manera. Primero, Dios exigió que el patriarca reconociera su tendencia crónica al pecado.

¿Qué pregunta hizo el ángel en Génesis 32:27?

Dios no le estaba pidiendo su licencia de conducir. Lo que quería era su confesión. Anota algunos de los significados del nombre Jacob para completar la frase (Gén. 27:35-36).

Me llamo...

Saber que a Dios le resulta absolutamente transparente cada pizca de fingimiento y bravuconada protege nuestra alma, en especial en una cultura donde reina la imagen. Si pudiéramos engañar a Dios con apariencias externas, el fango tóxico de nuestra vida interior estaría prácticamente desenfrenado

hasta que, de repente, se desbordaría en una turbia explosión. La vanidad nos transformaría en necios y pordioseros. Los egos insaciables nos harían insufribles. El territorialismo convertiría a amigos en rivales. El resentimiento reprimido nos volvería vengativos y la lujuria nos esclavizaría a la adicción sexual. Si escuchamos y soltamos, Él nos advertirá sobre estas cosas antes de que se derramen.

En Génesis 32:28, el ángel hizo algo que Jacob necesitaba más que nada, pero que no habría reconocido como para pedirlo. ¿Qué fue?

El nombre nuevo simulaba el sonido de la frase hebrea «luchó (con) Dios».[1] Génesis 32:31 pinta un retrato sobrecogedor con la pincelada de un único versículo. Imagina el amanecer sobre un paisaje que destella con el rocío, en un lugar llamado Peniel, que significa el rostro de Dios. Inclínate hacia ese sol saliente y verás la silueta de un hombre que cojea y entra completamente solo a su futuro, habiendo aceptado su pasado. Todavía tenía un problema antiguo que enfrentar, pero el antiguo problema ya no tenía la misma antigua persona.

Vuelve a escribir la pregunta en Génesis 32:27; pero, esta vez, que esté dirigida a ti.

Aunque Dios conoce bien tu nombre, tu factor sanguíneo, tu estructura celular, tu perfil de personalidad y cada detalle de tu vida, incluida la cantidad precisa de cabellos en tu cabeza, escribe tu nombre completo. Si tu nombre tiene algún significado o importancia especial para ti, díselo a Dios. También dile si no te gusta y por qué.

Los nombres no son la única manera en que las personas se identifican unas a otras; también usan rótulos. Tal vez te pusieron algún rótulo derogatorio. Si así fue, menciónaselo a Dios y descríbele el impacto negativo que ha tenido sobre ti.

Muchos rótulos son dañinos e infundados. Si, por otro lado, sientes que invitaste un rótulo derogatorio con tus errores o tu pecado, reconoce tu parte de la responsabilidad ante tu Dios bondadoso y misericordioso, si es que todavía no lo has hecho. Pídele hoy que despegue todos esos rótulos y que, de ahora en adelante, les quite cualquier poder de adhesión para pegarse a ti.

En este segmento, lucha voluntariamente en oración contra cualquier similitud que puedas tener con Jacob. La duplicidad con el hombre obstruye la intimidad con Dios. Todo corazón humano es propenso a engañar y ser engañado. Tal vez lo haga mediante medios más sutiles, como la adulación, la manipulación y la bravuconería o

puede ser mediante osados medios públicos, como afirmaciones, identidades y testimonios falsos. No importa qué medio te describa mejor, la tentación a engañar es tan predecible como el próximo latido de tu corazón. Como el objetivo de esta excursión es la intimidad con Dios, habla con Él abiertamente sobre cualquier tendencia «jacobiana» que haya en tu corazón y pídele que la desarraigue. Eres hermoso tal cual eres, con cicatrices y todo. Si tienes una cojera, no la escondas. Tal vez sea exactamente lo que te mantenga caminando cerca de Dios.

Tu última lectura es Génesis 33:1-4. Qué refrescante, ¿no? Usa este espacio para agradecerle a Dios por permitir que algunas situaciones resulten de manera tan diferente de la que temías. Si un encuentro o confrontación en el horizonte te produce un pánico considerable, pide un final distinto del que esperas.

¿Quieres saber algo maravilloso? Puede haber un poco de juego de palabras en el relato de Jacob respecto a la palabra *luchó* en Génesis 32:24 y *abrazó* en Génesis 33:4. En hebreo, las palabras para *luchar* (*abaq*) y *abrazar* (*habaq*) difieren tan solo en una letra y su pronunciación proporciona una rima sublime.[2]

El misterio es inherente en un largo viaje con Dios. Cuando te veas tentado a darle la espalda por preguntas sin responder, en cambio vuélvete a Él y lucha con sinceridad. Luchar con Dios puede ser una manera de intimidad en sí. Es cara a cara y hay una participación activa. Y recuerda: si resistes lo suficiente, la bendición llegará y esa lucha cuerpo a cuerpo se transformará en un abrazo.

4.2

Me encanta hacia dónde nos señala nuestra brújula hoy. Tenemos una historia de fe tan rica que abarca miles de años. Tu lectura para hoy gira alrededor de dos de los sucesos más significativos del Antiguo Testamento en la historia del pueblo de Dios. Lee cada segmento y proporciona la información que se te pide. Si es necesario, examina los capítulos aledaños para añadir contexto.

ÉXODO 12:1-28	JOSUÉ 4
¿Qué suceso describe este segmento?	¿Qué suceso describe este segmento?
¿Dónde ocurrió?	¿Dónde ocurrió?
¿Cómo se les dijo a los israelitas que debían conmemorarlo?	¿Cómo se les dijo a los israelitas que debían conmemorarlo?
Anota el versículo que contiene la única pregunta que se hace en esta porción de la Escritura.	Anota los dos versículos que contienen preguntas en esta porción de la Escritura.

Encierra con un círculo la palabra «cuando» en cada uno de los versículos que escribiste en la tarea de la página anterior. ¿Por qué te parece que los versículos no usaron la palabra «si» en vez de «cuando»?

En su libro *Judaism for Dummies* [Judaísmo básico], el rabino Ted Falcon escribe: «Aunque la idea de una completa rendición a la fe, una rendición a Dios, está acorde con muchas creencias cristianas y musulmanas, a la mayoría de los judíos les resulta mucho menos cómoda porque se les ha enseñado tradicionalmente a cuestionar para aprender con más profundidad. El judaísmo suele animar a las personas a explorar su propia relación personal con Dios. Aquellos que tienen la idea de que la rendición es fácil, luchar con Dios no es un concepto sencillo».[3]

Sin duda, los cristianos son llamados a una vida de rendición a Cristo, pero rendirse no excluye la posibilidad de hacer preguntas. Después de todo, nadie podría haberse rendido más a la voluntad de Su Padre que Jesús en la cruz. Sin embargo, clavado a ese mismo árbol, clamó expresando una de las preguntas más lacerantes que jamás brotaron del corazón

Rendirse no excluye la posibilidad de preguntas.

de un hombre. Hablaremos más de eso esta semana. No obstante, la perspectiva de Falcon sobre el judaísmo es imperativa para nuestra expedición presente en particular porque el cristianismo no se puede cortar de sus raíces judías sin cortarle la Cabeza. Jesús es judío. Cuando llegamos por la fe a Cristo, los gentiles no nos hacemos judíos, pero nos transformamos en descendientes espirituales de Su linaje ancestral.

Anota Gálatas 3:29 aquí.

En el judaísmo antiguo, las preguntas no eran caminos retorcidos que se evitaban en el andar de fe. Más bien, eran aventuras para emprender, donde inclinarse hacia las curvas de la discusión, la deliberación y el debate saludable. Las preguntas eran un medio para descubrir y dejaban en evidencia tanto lo que se sabía como lo que no se sabía aún. No eran pruebas afloradas de dudas ni digresiones de los débiles, sino, a menudo, todo lo contrario. Una verdadera expedición requiere botas y espadas para abrirse paso por las espinas y cardos, y llegar a los pimpollos sin sangrar.

La tendencia de Cristo a atrapar a Su audiencia y desconcertar a Sus críticos mediante preguntas y respuestas en Su ministerio de tres años es fácil de verificar en los Evangelios. Lo que quizás te resulte maravilloso es la prueba de que no fue nada nuevo para Él ni algo inconsistente con los enfoques rabínicos de Su época.

En la Escritura, se le dedicó una generosa cantidad de tinta a la primera infancia y la adultez de Jesús, pero apenas si podemos vislumbrar Su niñez.

Lee Lucas 2:41-50. ¿Cuántos años tenía Jesús? ¿Dónde estaba y qué estaba haciendo exactamente?

¿Qué comunica el versículo 47?

En el antiguo judaísmo rabínico, el salón de clases rara vez era solo para una clase. Esta implicaba búsqueda. Aprender era una aventura. No se me ocurre mejor manera de estudiar la Biblia.

Reflexiona en tu lectura de Éxodo 12 y Josué 4 y vuelve a mirar tu anotación de los versículos que incluyen la frase: «Cuando vuestros hijos os pregunten». *Cuando* (y no «si») es perfectamente lógico para los padres porque las preguntas del común de los niños no tienen fin. Esto es especialmente cierto en un largo viaje en auto cuando, con el cerebro exprimido, recurrimos a nuestra última defensa. «Ahora, vamos a jugar al juego del silencio. El último en hablar gana». Gracias al glorioso diseño de Dios, los niños están preprogramados para preguntar. Las dos ocasiones en Josué 4 son indagaciones que la Escritura anticipa sobre el significado de las piedras tomadas del medio del Jordán cuando el pueblo de Dios cruzó hacia la tierra prometida. Rebobina hasta Éxodo 12:26 en el contexto de la Pascua.

«… cuando vuestros hijos os pregunten: "¿Qué significa este rito para vosotros?"».

Esta sola pregunta formó la tradición que todavía se practica ampliamente en las ceremonias de la comida de Pascua. Se relata toda la historia del éxodo en respuesta a las preguntas específicas que hace un niño designado a la mesa (el más pequeño que tenga edad suficiente para participar) con un tema: «¿Por qué esta noche es diferente de todas las demás?».[4]

Nada abre de par en par una puerta como una pregunta. El Nuevo Testamento también anticipa numerosas preguntas, pero están dirigidas a los creyentes en Cristo. En 1 Pedro 3:15, se anticipa una de las más poderosas.

Reescribe la pregunta con tus propias palabras.

En un mundo donde la esperanza se reduce drásticamente, como el agua que se escapa por una tina sin tapón, lo único que hace falta para atraer la curiosidad es ofrecer una pequeña copa llena hasta el tope de esperanza. La mayoría de nuestras vidas están embellecidas por esperanzas humanas que son un bálsamo para el alma, como un recién nacido en la familia, una prometedora oportunidad laboral, la persona que parece ser nuestra media naranja o atisbos de llamas en medio de lo que creías que eran brasas casi extinguidas. Estos son dones de Dios (gracias comunes) para saborear con gratitud. Pero hay solo una esperanza que flota cuando la desesperación arrastra a todas las demás al fondo.

Tu vida en Cristo cuenta una gran historia. ¿Cuál es? ¿Puedes expresarla con palabras? ¿Alguna vez la gente te pregunta al respecto? Tal vez te gustaría tener una historia menos dramática o más conmovedora, pero tienes algo mejor: tienes la tuya propia. La indagación de hoy dirigirá tus oraciones a conmemorar capítulos significativos en tu historia y a escribirlos a través de una lente nueva.

Las dos ocasiones en la Escritura que contienen la instrucción «cuando vuestros hijos os pregunten» representan dos clases de salvación divina. En Éxodo 12, Dios salvó a los israelitas de su dictador malvado y esclavizador. En Josué 4, Dios hizo que los israelitas salvaran la brecha del Jordán y llegaran a la tierra prometida.

En Éxodo 12, Dios los salvó de algo.

En Josué 4, Dios los llevó a salvar un obstáculo hacia algo.

Deuteronomio 6:20-25 muestra la yuxtaposición perfectamente. Lee el segmento, observando la misma anticipación de las preguntas de las generaciones más jóvenes. Después anota Deuteronomio 6:23 en este espacio. ¿Por qué Dios los sacó de allí?

Tu historia a través del tiempo también tiene que mostrar los dos elementos (cómo Dios te sacó para traerte e incluirte) para el esplendor de la gloria del Señor. Si estás en Cristo, has experimentado tu propia Pascua en su cumplimiento supremo a través de tu salvación. Sin embargo, la liberación del dominio del diablo no fue lo único que Cristo vino a ofrecerte. Cuando Dios te salva y te saca de algo, no ha terminado. Tiene algo bueno y beneficioso donde quiere llevarte también. Piensa en tu propia tierra prometida como lugares donde experimentas las promesas cumplidas de Dios. Hasta donde puedes entender, estás donde Dios te quiere ahora y tu vida está dando fruto. Por supuesto, todavía abundan las dificultades, pero el terreno espiritual que Dios te ha dado es fértil. Siembras las semillas de Su Palabra (a veces, con alegría; otras, con lágrimas, pero siempre con fe) y, tarde o temprano, empezarán a brotar tallos verdes del suelo. A veces, ese terreno se seca en forma permanente o la cosecha se vuelve autosuficiente. En ese momento, tal vez Dios te lleve a otro campo a plantar más semillas y llevar más fruto. A menos que Dios te convenza de pecado o desobediencia, no des por sentado el fracaso en el lugar anterior. Concéntrate en la transferencia. Para extender el reino, hace falta cubrir mucho terreno.

Primero, piensa según la metáfora de la Pascua en tu historia: cuando Dios te libró o te sacó de determinado lugar.

Lee 1 Corintios 5:7 y luego profésale a Cristo quién es para ti según la referencia que se hace a Él en este versículo.

Lee 1 Pedro 1:14-21 y dile a Jesús qué te comunica el pasaje que el Señor haya hecho por ti.

Guarda esos mismos ocho versículos de 1 Pedro como las palabras de Dios para ti respecto a lo que les pide a los que ha redimido por la preciosa sangre de Su Hijo. Enumera aquí Sus requisitos.

Arrímate a tu propia mesa de Pascua, donde Cristo es tu Cordero pascual, y guarda un momento de conmemoración deliberada. Reflexiona en dónde empezó realmente tu travesía de fe. Recuerda que, en las celebraciones de Pascua, todas las preguntas de los hijos señalaban a una indagación principal: «¿Por qué esta noche es diferente de todas las demás?». Cuando creíste de verdad lo que Jesús hizo por ti y recibiste Su don de gracia a través del derramamiento de Su sangre, ¿qué había en esa época particular de tu vida que te hizo fértil para la fe? Dándole una vuelta de tuerca a la pregunta de los niños, ¿por qué esa época fue diferente de todas las demás? Si tus recuerdos de aquella época se han ido desvaneciendo, pídele a Dios que te los traiga a la memoria. ¿Acaso usó circunstancias o personas como instrumentos para ayudar a atraerte? ¿O qué fue, en definitiva, lo que te convenció? Tal vez la siguiente manera de expresarlo oriente mejor tu lapicera: ¿por qué este Salvador fue distinto de todas las demás ofertas del mundo de salvadores falsos? Háblale directamente a Dios en tu respuesta.

En el Nuevo Testamento, la Santa Cena es la ceremonia oficial más cercana a la comida de Pascua que observan los creyentes. No fue ninguna coincidencia que Cristo la instituyera durante la mesa de la Pascua con Sus discípulos la noche antes de Su muerte. Comprende que Aquel sentado a la cabecera de la mesa de Pascua era también su Cordero.

Lee 1 Corintios 11:23-26. Tomando prestadas las palabras de Éxodo 12:26, «¿Qué significa este rito para [ti]?».

Espero que hayas tenido la oportunidad de participar de la Cena del Señor con un cuerpo de creyentes muchas veces. ¿Qué significa para ti? Una vez más, dirige tu respuesta a Jesús.

¿Hubo alguna vez en que tomaste la copa y comiste el pan en memoria de Cristo que haya tenido una importancia particular para ti? Recuérdaselo a Cristo.

Reflexiona en tu propia versión de Josué 4. Si has acumulado suficientes kilómetros en tu viaje con Jesús, tienes recuerdos con Él de un momento increíblemente importante en donde te escoltó a un nuevo lugar para poner en práctica tu fe. Si en algo se pareció al cruce original del Jordán, esa época de tu vida seguramente fue aterradora y llena de asombro. Vuelve a pensar en ese tiempo y saca algunas piedras conmemorativas: personas, sucesos y momentos que no quieres olvidar jamás. Anota algunos abajo. En las palabras de Josué 4:6, ¿qué significan estas piedras para ti? Dirige tus palabras al Dios que te abrió el camino para que pasaras.

Tu aventura no está ni remotamente cerca de terminar. Permite que Dios tenga la última palabra hoy.

Anota Isaías 43:19 en este espacio. No fuerces el pasaje para que se aplique al momento que estás viviendo; pero, si lo hace, ten más temor de perderte la próxima aventura con Él que de aprovecharla. Todavía te quedan ríos por cruzar y piedras conmemorativas por recolectar. Mira hacia delante. Emprende el camino.

4.3

Quisiera poder preguntarte cara a cara si esta travesía te está sirviendo de algo. Para mí, ha sido profundamente significativo ver fundamentos bíblicos a los cuales aferrarme como parte del crecimiento, misterio como parte de la intimidad, y entender que, sin preguntas, no hay expedición. No somos juguetes a cuerda que Dios hizo para que jugara Su Hijo y que caminan a ciegas y con paso rígido por una tierra plana hasta que caigamos por el borde y Él nos agarre y se ría: «¡Te tengo!».

Si prestas atención al mundo, escucharás que se sacan conclusiones que la Biblia desafía:

No existe ningún Dios.

Tal vez haya un Dios, pero si lo hay no es distinto del Dr. Frankenstein, a merced de los monstruos que creó.

Si hay un Dios, o se fue del planeta Tierra o es cruel y rencoroso.

Si existe un Dios compasivo, claramente no es todopoderoso.

Si existe un Dios Todopoderoso, claramente no es compasivo.

Si existe un Dios obsequioso, hace favoritismos.

Probablemente, existe un Dios, pero es imposible conocerlo y, sin duda, no se puede confiar en Él.

En algunos momentos particularmente horrendos, ¿has entretenido con seriedad alguno de estos pensamientos? Si tu respuesta sincera es no, me saco el sombrero. Si tu respuesta es sí, ya somos dos. ¿Cuáles eran las circunstancias y cuál (o cuáles) de esas opciones te pareció la más viable?

Cuando el sufrimiento, la injusticia y la maldad de este mundo me golpean duramente o tocan a mis seres queridos, suelo aterrizar aquí: *Esto es lo que pasa, Señor. Sé muy bien que eres todopoderoso, omnisciente, omnipresente, que eres absolutamente glorioso, amoroso, santo, que todo lo ves, que siempre eres bueno, siempre compasivo, siempre soberano, siempre estás sobre tu trono, siempre eres justo, que eres luz indescriptible y que en ti no hay nada de oscuridad. Tengo la certeza bíblica de que eres al mismo tiempo justo y misericordioso. En ti, hay tanto verdad como gracia. Tienes todo el poder para sanar, y para sustentar y consolar cuando no lo haces. ¡Sé todas estas cosas, Señor! Las sé en lo más profundo de mi ser. Pero ¿por qué sucedió esto? ¿Por qué no interviniste? ¿Por qué esperaste?*

Con un corazón ardiente y con respeto por Su soberanía y supremacía, creo que esta clase de preguntas son bienvenidas. No cuestionan Su carácter. Representan el clamor de un amante finito de Jesús, que ruega entender Sus caminos más altos. Tal vez al igual que tú, incluso ya sé algunas de las respuestas adultas a las mismas preguntas de *por qué y cómo pudiste* que a veces brotan de mis labios entre sollozos. Sin embargo, expresarlas me mantiene en comunicación con Él, en lugar de darle la espalda cuando el dolor o el horror me superan. No sé cómo lo interpretarás; pero, a veces, cuando la devastación es personal, le he dicho al Señor en medio de un mar de lágrimas: «¡Dios, esto me lastima!».

Para mí, esos momentos son de una intimidad legítima con Dios. Recuerdo un día cuando mi hija mayor me llamó horrorizada y me dijo que una amiga de la escuela secundaria y su bebé de un año se habían matado en un accidente automovilístico. Lo que hacía que esta tragedia fuera inconmensurable era que los padres de esta muchacha habían enterrado a su hermana mayor hacía poco. Caí de inmediato al suelo y lloré hasta que sentí que las costillas estaban a punto de quebrarse, preguntando: *¿Por qué?, ¿cómo?, ¿cómo puede ser?*, y todas las demás preguntas que rugían en mi alma. Cada vez que he aterrizado en ese estado de ánimo brutal, al tiempo el consuelo de Dios ha venido a aliviar el extenso abismo de preguntas sin respuesta. Una vez más, Dios ha usado Su Palabra y el testimonio de Su Espíritu para reconfortarme con Sus atributos infalibles e inalterables. Yo preguntaba *por qué*. Él respondía *quién*.

Cubre rápidamente el próximo párrafo con la mano y mantenla ahí hasta que te haga una pregunta y te animes a responderla. ¿Listo? El primer día de nuestro estudio, dije que, según la investigación de J. L. Hancock en su libro *All the Questions in the Bible* [Todas las preguntas de la Biblia], la versión en inglés King James contiene 3298 preguntas.[5] En el libro, también divide las preguntas según los libros de la Biblia. Tienes tres chances para adivinar qué libro de la Biblia contiene la mayor cantidad de preguntas. Si conoces bastante la Escritura, muestra tus predicciones.

¿Necesitas una pista? Está en el Antiguo Testamento.

Se acabó el tiempo. Si arriesgaste que era el libro entre Ester y Salmos, te sacaste un 10 en la prueba sorpresa de hoy. El Libro de Job arrasa con un total asombroso de 329. Sus contrincantes más cercanos del Antiguo Testamento son Jeremías (195), Isaías (190), Salmos (163), 1 Samuel (157) y Génesis (149). El Nuevo Testamento abre con fuerza con 177 en Mateo, 121 en Marcos, 165 en Lucas y 167 en Juan.

Puedes demostrar tu increíble habilidad matemática calculando el total de preguntas en los cuatro Evangelios: _____.

La frecuencia de las preguntas en los Evangelios apoya contundentemente uno de los puntos principales de esta expedición: la indagación era un rasgo estilístico del enfoque de Cristo. Él hacía preguntas, respondía preguntas y generaba preguntas.

Qué bueno que Jesús no se oponía a las preguntas, o el Libro de Job tal vez no habría terminado dentro del rollo santo. La mayoría de los teólogos concuerda en que la pregunta predominante que marca el Libro de Job es: «¿Por qué sufren los justos?». Hoy hacemos la misma pregunta junto con: «¿Por qué sufren los inocentes?». Lo que hace que este tema sea tan revelador es que, probablemente, Job sea uno de los libros más antiguos de toda la Biblia. Si no está entre los más antiguos, su trasfondo sin duda lo es: «Aparentemente, Job vivió en la época patriarcal o prepatriarcal, ya que el libro no menciona la ley ni el éxodo, sino que lo describe como un nómada acaudalado (Job 1:3; 42:12) que seguía ofreciendo sacrificios él mismo (Job 1:5; 42:8)».[6]

Valora lo que se puede conjeturar desde esta datación: nuestro Dios no es un Dios que esquiva las preguntas ni habita en una negación altiva de los sufrimientos y las luchas de la misma humanidad que Él creó. Entretejió estos temas en Su propia Palabra, según Su propia sabiduría. Es imposible no respetar a un Dios tan seguro de Su bondad, justicia, irreprochabilidad e integridad que Su reputación no se ve

amenazada en lo más mínimo por el diálogo en este libro impresionante. Por el contrario, incluirlo fue Su idea.

Hojea todo el Libro de Job y observa cómo los primeros dos capítulos y la mayor parte del último aparecen en la página en contraste con el resto del libro. Por más que tu traducción muestre alguna variación, ¿qué diferencia ves?

Job 1, 2 y 47:7-17 están escritos en prosa. Los 39 capítulos intermedios son poéticos, con la breve excepción de las introducciones de los interlocutores. Nuestra brújula se clavará sobre este libro hoy y mañana. Por favor, no te sientas intimidado ni te llenes de temor. Da gracias a Dios por invitarnos abiertamente a este debate en la página sagrada. No hace falta que hablemos a Sus espaldas. Encara con valentía estas dos lecciones porque ninguna expedición sincera puede eludir la clase de preguntas que encontraremos. Además, recuerda que la historia de Job sobresale precisamente porque la profundidad de su sufrimiento fue excepcional. Por desgracia, el sufrimiento y la pérdida de semejante magnitud son una realidad en países arrasados por el hambre o la guerra. Que Dios tenga misericordia y mantenga nuestros ojos abiertos con compasión, nuestras bocas abiertas con oración y nuestras billeteras abiertas con ofrendas que ayuden a aliviar este sufrimiento. Pero temer que una lectura de Job podría darnos mala suerte y acarrearnos un severo sufrimiento es supersticioso y muestra falta de fe. No nos rebajemos a eso. Satanás constantemente aprovecha nuestros peores temores para sus mejores amenazas. Llévaselos a Jesús. Él conoce bien nuestra vulnerabilidad y triunfa victoriosamente sobre nuestro enemigo mediante el poder de Su cruz. Un día, el diablo pagará. Hasta entonces, no olvidemos jamás que Jesús, tu defensor, ascendió a los cielos y se sentó a la diestra de Dios. Lee Hebreos 7:25 más abajo.

Por lo cual Él también es poderoso para salvar para siempre a los que por medio de Él se acercan a Dios, puesto que vive perpetuamente para interceder por ellos.

HEBREOS 7:25

Lee Job 1. Registra cada pregunta e identifica quién la hizo.

Cualquiera diría que la mayor parte del capítulo es perturbadora, pero ¿qué partes te producen un malestar particular?

Ahora lee el segundo capítulo de Job. Registra la pregunta que le hizo a Job su esposa, y lo que él le preguntó en respuesta.

La esposa de Job:

La respuesta de Job:

R. L. Alden explica: «En el prólogo, al lector se le informa algo que Job nunca supo; él era un caso que sentaba precedente. Nosotros sabemos que era inocente. Dios sabe que era inocente. Satanás sabe que era inocente. Los amigos que fueron a aconsejarlo estaban seguros de que no era inocente. Job estaba bastante convencido de su inocencia, pero incluso las personas cuerdas empiezan a cuestionar su salud mental frente a pérdidas intolerables y enfermedades prolongadas».[7]

Ahora lee la poesía de Job 3. Registra las líneas que te resulten más conmovedoras o apremiantes.

Anota el compendio enormemente significativo sobre Job encontrado al final de Job 2:10 y 42:7.

Vuelve a repetirte esas afirmaciones en la lección de hoy y la de mañana. Job no pecó en lo que dijo. Y dijo mucho. Después de que el amigo de Job, Elifaz, lo sermoneara en los capítulos 4 y 5, Job respondió en los capítulos 6 y 7.

Lee Job 6:24-26. ¿Cómo traducirías lo que quiso decir?

Observa la traducción de la LBLA del versículo 26: «¿Pensáis censurar mis palabras, cuando las palabras del desesperado se las lleva el viento?». Tuve el privilegio de escuchar al Dr. John Piper predicar sobre este texto. Él propuso su propia paráfrasis inolvidable de Job 6:26. «¡No me sermoneen sobre mi elección de palabras cuando estoy destrozado!». El Dr. Piper llamó a este lenguaje de los desesperados «palabras del viento».[8] Estas palabras necesitan un desahogo, no un sermón. Necesitan que las lancen al viento, tanto el que las escucha como el que las pronuncia.

Lee las preguntas desgarradoras de Job en 3:11-12. ¿Alguna vez te preguntaste algo parecido? Si así fue, recuérdale a Dios qué te llevó a esas preguntas existenciales.

Anota las palabras de Cristo en Lucas 12:6-7 y permite que hoy encuentren un nuevo lugar en ti.

Cada parte de tu vida es preciosa para Dios, incluido tu cuerpo físico. Tu piel (con cada peca y cicatriz), tus cromosomas, tu color de ojos, el largo de tus dedos, la manera en que entrecierras los ojos y sonríes, cómo luces al dormir: todo esto es precioso para Dios. No eres solo un ser inmaterial. También eres arcilla en la rueda del Alfarero. Tu sustancia es sustancial. Aunque tu cuerpo es temporal, no es trivial. Aunque es «miserable» (Fil. 3:21, NVI), sigue siendo santo.

Usa este espacio para darle gracias a Dios por tu cuerpo físico y atribúyele valor. Usa tu creatividad y sé detallista en cuanto a lo que le agradezcas: tus papilas gustativas, por ejemplo, o la sensación del roce de tu almohada cuando te acurrucas en tu cama a la noche.

Lee Hebreos 10:5-10. Este segmento cita a Jesús en referencia a Su propio cuerpo terrenal y toma prestadas palabras que Él mismo plantó en la lengua de un salmista cientos de años antes (Sal. 40:6-8).

Anota Sus palabras de Hebreos 10:5-7.

Ahora lee Hebreos 10:11-18. Registra lo que Cristo afirma en los versículos 16-17.

Como oración para cerrar, anota las palabras del Salmo 40:8,11,13.

4.4

El vuelco dramático en el Libro de Job ocurre justo cuando el lector se ha rendido al patrón desconcertante de los sermones moralizadores de los amigos de Job y las defensas intermitentes de él. A 37 capítulos del libro, el lector no solo se está cansando de escuchar a los amigos de Job, sino que tiene la sensación de que el mismo Dios ya escuchó suficiente.

Lee Job 38:1-3 y describe el enfoque de Dios.

¿A quién le respondió el Señor según Job 38:1?

Cuando Dios le «respondió» a Job en 38:1, ¿quién había estado hablando antes? Examina cuidadosamente los capítulos anteriores, en busca de nombres y de los títulos de los capítulos para encontrar tu respuesta.

¿Cuántos capítulos duró este discurso?

Lee Job 32:1-18. ¿Por qué Eliú había esperado hasta ahora para hablar?

¿Qué se atrevió a hacer Eliú en Job 36:1-2?

¿Cuándo fue la última vez que te estremeciste al escuchar voces en el ámbito público que afirman hablar de parte de Dios?

Job no había hablado desde sus últimas afirmaciones de inocencia en los capítulos 30–31; sin embargo, 38:1 nos dice explícitamente que Dios le respondió a Job en lugar de a Eliú, quien había intentado corregir al dolorido hombre durante seis capítulos enteros. No importa si Eliú todavía tenía mucho camino por recorrer. El prodigio en teología tenía suficiente perspicacia como para ser peligroso. Era lo suficientemente elocuente como para captar atención, pero no lo suficientemente maduro como para evitar la arrogancia. Por supuesto, la arrogancia no respeta la edad porque, por desgracia, envejecer no es sinónimo de madurar. Lo único que suele garantizar es canas. Cualquiera, joven o viejo, puede recopilar los datos correctos, pero, aun así, sacar las conclusiones equivocadas.

Imagina a Dios, cuya voz hizo que brotaran los planetas y los colocó en órbita, sentado en Su trono escuchando a lenguas humanas parlotear infinitamente en Su nombre. La parte complicada es que nosotros, que conocemos a Cristo, en verdad somos llamados a testificar y comunicar Su evangelio, así que la respuesta no es una orden de silencio. Tampoco lo es cerrar la boca hasta que cumplas 40 años.

> **Nosotros, que conocemos a Cristo, en verdad somos llamados a testificar y comunicar Su evangelio.**

¿Cuál crees que es el equilibrio? Ofrece tu opinión.

Pienso en algunas de las palabras que han salido a los tumbos de mi boca mientras estaba sobre una plataforma y me pregunto por qué Dios no me habrá arrancado la lengua o, al menos, por qué no me la habrá tapado con un par de calcetines. Siento que el 80 % del tiempo que paso en el podio estoy hablando y el 20 % restante lo dedico a pedir disculpas por lo que dije. Algunos de mis errores han sido espontáneos; pero otros, me avergüenza admitirlo, fueron parte de mis notas preparadas. De alguna manera, lo que parece estar bien en tinta sin vida sobre una hoja blanca y fría se imprime de una manera completamente distinta sobre pergaminos hechos de rostros cálidos y corazones tiernos.

A menudo, no se trata de si las palabras son justas, acertadas o veraces. A veces, simplemente están fuera de lugar o no es el momento oportuno. No debemos

pedir disculpas para recuperar la aprobación. Nada hará caer nuestra lengua en una trampa más peligrosa que manipular nuestras palabras para obtener la aprobación humana.

Gálatas 1:10 nos advierte que no podemos apuntar a agradar a Dios y al hombre. Nuestras rodillas se doblarán ante uno o ante el otro. Si somos llamados a comunicar y compartir la verdad de la Palabra de Dios, lo más probable es que a veces digamos cosas impopulares u ofensivas, pero que sea porque el Espíritu Santo habló a través de nosotros y no porque nosotros hablamos por Él. Efesios 4:29 aclara la niebla en este tema: «No salga de vuestra boca ninguna palabra mala, sino solo la que sea buena para edificación, según la necesidad del momento, para que imparta gracia a los que escuchan».

Impartir gracia en esta cultura ávida de gracia es como ofrecer una cantimplora en medio del desierto.

Observa la expresión «solo la que sea buena para edificación». Edificar no equivale a agradar y dejar contento a alguien. A veces, lo que más nos gustaría escuchar haría pedazos nuestra vida. Otras, lo que al principio ofende es precisamente lo que, después, termina enmendando. La gracia solo derriba para edificar. Todos hemos tenido algunas relaciones, prácticas o creencias falsas que tuvieron que ser derribadas para que fuéramos edificados en el Espíritu. A veces, nuestro orgullo tiene que ser derrumbado para que nuestro carácter sea edificado. Hay momentos en que nuestra salud descuidada debe derribarse antes de que la tomemos en serio lo suficiente como para restaurarla.

¿Qué te viene a la mente respecto a cosas que Dios ha derribado para edificarte?

¿Qué conclusiones puedes sacar de la expresión «según la necesidad del momento»?

Vuelve a Job 38:1-3 y anota el versículo 3 en este espacio.

A esta altura, no te costará detectar por qué esta parte entró en nuestra expedición. El vuelco titánico en la trama de Job es que Dios permanece en silencio durante un auténtico torneo de debate que exhibe más preguntas respecto a Dios que el examen final de un seminario. Pero, de repente, Dios irrumpe en la escena en un

remolino y casi entierra vivo a Job en signos de pregunta. Me encanta este extracto del comentario de J. E. Hartley:

«Sin restarle importancia a la integridad moral de Job, Yahvéh cuestiona la percepción de Job de Su gobierno sobre el mundo. Al empezar con las palabras *¿Quién es este…?*, Yahvéh afirma Su superioridad. Es más, muestra respeto por Job al referirse a él como hombre valeroso (*geber*). Esta elección de palabras implica que ni su aflicción ni su retórica apasionada han disminuido su valor intrínseco como ser humano [...]. Yahvéh acepta el desafío de Job de arreglar sus diferencias y lo convoca a ceñirse los lomos. A Job se le ordena que se prepare, como si estuvieran por comenzar una lucha cuerpo a cuerpo. "Ceñirse los lomos" significa literalmente meter el orillo de la túnica dentro del cinturón para poder trabajar sin obstáculos. Simboliza reunir toda la fuerza que uno pueda para luchar con energía frente a una tarea difícil. En este enfrentamiento, Dios le hace preguntas a Job y espera una respuesta».[9]

Vuelve a mirar el extracto. ¿Para qué sugiere el Dr. Hartley que a Job «se le ordena que se prepare»?

¿Te suena familiar? Si así es, ¿en qué sentido?

El encuentro de Génesis 32:24-30 enfrentó a los dos oponentes físicamente. El de Job los enfrenta en términos teológicos. No te equivoques; una pelea teológica puede volverse tan personal como una física y, en ciertos sentidos, puede producir magullones igual de dolorosos.

¿Cuándo fue la última vez en que participaste de una lucha teológica y cuál fue el causante?

Aquí tienes un pronóstico certero: si Dios es el oponente en la pelea, siempre ganará y (lee esto con cuidado) siempre vamos a estar contentos de que lo haga. Ni una vez perderemos una lucha con Dios que nos deje en la condición de perdedores. Su victoria es nuestra victoria siempre porque somos Sus hijos. Dios no puede equivocarse ni puede tener razón y con ello dañarnos.

Somos incapaces de poner un estándar lo suficientemente alto como para estimar a Dios. Los límites más externos de todo lenguaje e inteligencia

humanos no ofrecen una regla adecuada para medir. Solo Él es completamente acertado sobre sí mismo. Dios también escucha lo que los impíos afirman sobre Él.

Según Judas 15, ¿de qué condenará a los impíos?

Es interesante, ¿no? Hacerle mala prensa a Dios no es una ofensa menor para Él.

Regresa a Job y lee el cuestionario indómito de Dios para Su siervo en Job 38:4-41.

Si puedes evitar perder la cuenta, anota el total de preguntas aquí: _____.
Si pudieras resumir todas esas preguntas divinas en una, ¿cuál sería la pregunta?

Ahora desliza tu dedo índice lentamente por los capítulos 39–41 para vislumbrar un poderoso caudal de preguntas que parecen quebrantar momentáneamente la represa entre el cielo y la tierra, haciendo que olas de información divina aplasten a un humano boquiabierto.

Lee Job 42:1-6 y describe en forma sucinta la respuesta del hombre.

Lee Job 42:7-17 y registra la porción de la prosa final que te resulte más notable.

Hay dos palabras que me obligan a detenerme en Job 42:16. *Vivió Job.* No hace falta que sigamos avanzando para tropezarnos con una maravilla. Job salió vivo de la prueba más severa que haya atravesado un ser humano en la Escritura. Job salió vivo de las acusaciones, los ataques y la devastación del enemigo terrible e invisible del hombre. Job salió vivo de la pérdida catastrófica de todos sus hijos y de la fe de su esposa. Job salió vivo de los forúnculos rezumantes que tenía desde las plantas de los pies hasta el cuero cabelludo. Job salió vivo de los sermones, los juicios y la presunción de sus amigos moralizadores. Y Job salió vivo de su encuentro con el Dios Todopoderoso que le respondía desde la tempestad y cambió de lugar en la mesa de interrogación para cuestionarlo a él.

En una expedición donde estamos dispuestos a ser valientes y hacer las preguntas difíciles, también podemos pasar tiempos en los cuales Dios nos ponga en nuestro

lugar con semejante fuerza arrolladora que estemos cerca de quedar hechos polvo. Según la historia de Job, una consecuencia merecida no necesariamente indica que haya estado mal hacer esas preguntas. A veces, es un recordatorio versátil de quién es Dios y quién no lo es. Además, nos protege contra el orgullo cuando Él se nos ha revelado con poder. Esto es lo que podemos saber en nuestra inquisición audaz: no podemos evitar subestimar a Dios. Subestimamos Su sabiduría, Su presciencia, Su poder, Su paciencia, Su fidelidad, Sus tiempos, Su santidad, Su soberanía, Su afecto, Su redención y Su bondad intrínseca e inmutable. No importa cuán alto lo veamos; el Altísimo es más alto.

No importa cuán alto lo veamos; el *Altísimo* es más alto.

El Señor bendijo los últimos días de Job más que los primeros...

JOB 42:12a

Job vivió para ver el día en que la vida, el gozo, el bienestar y la risa volvieran a llenar su hogar y los ganados poblaran sus pastos. Job vivió 140 años más sin recibir jamás respuesta a su pregunta. ¿Acaso se preguntaría por qué había sufrido tanto? Si en algo se parecía a nosotros, probablemente sí. Pero, verás, no hizo falta que se borraran todos sus porqués para que pudiera seguir adelante. Lo único que necesitaba era que quedaran eclipsados.

Registra cualquier pregunta para Dios que siga viva y revuelta en tu mente respecto al Libro de Job después de leer su conclusión.

Lee Job 29:1-6 y reflexiona en lo fácil que es llegar a deducciones similares respecto a la cercanía de Dios. Contrasta la perspectiva de Pedro en 1 Pedro 1:7 y 4:12-16. Anota tus deliberaciones, dirigiéndolas a Dios.

Permite que las palabras de Jesús en estos dos versículos te consuelen mientras las escribes.

Juan 14:1

Juan 14:27

Registra lo que afirma Santiago 5:11 sobre Dios en el contexto de la historia de Job.

Por un momento, deja de identificarte con el rol del que sufre en Job para identificarte con el rol del amigo del que sufre. Trae ante Jesús los nombres de tres personas que conozcas bien y que estén pasando por una gran dificultad. Describe brevemente las causas de su dolor y haz una petición específica por ellas.

Si te resulta particularmente difícil consolar o apoyar a alguna de estas tres personas, díselo a Dios e intenta expresarle lo que crees que aumenta la dificultad.

Habla con Jesús sobre la clase de consolador que deseas ser. Pídele lo que necesitas.

Ahora vuelve al rol del que sufre. Ora por alguien que te desilusionó en el momento en que necesitabas desesperadamente apoyo y consuelo. Pídele a Dios que lo bendiga en abundancia. Si se dijeron palabras que te ha costado olvidar o superar, colócalas en el altar ante Dios, entiende que Él las ha escuchado y suéltalas. Si todavía no perdonaste a la persona que las pronunció, pídele a Jesús, por el poder de Su cruz, que te permita hacerlo ahora.

Termina anotando Job 19:23-27 y luego léeselo en voz alta a Dios.

4.5

¿Hasta dónde viajarías para encontrar lo que buscas? ¿Cuántos callos estarías dispuesto a llevar en tus pies? Jesús encendió las sandalias de Sus primeros seguidores con una carga de pólvora que se ha vuelto combustible para nuestros propios pies en esta expedición de seis semanas.

Escribe Mateo 7:7.

Hace falta practicar cierta repetición para afianzar los conceptos que queremos recordar. Recuerda que nadie en el Nuevo Testamento tomó esta búsqueda intensa de manera más evidente que el apóstol Pablo.

> No que ya lo haya alcanzado o que ya haya llegado a ser perfecto, sino que sigo adelante, a fin de poder alcanzar aquello para lo cual también fui alcanzado por Cristo Jesús. Hermanos, yo mismo no considero haberlo ya alcanzado; pero una cosa hago: olvidando lo que queda atrás y extendiéndome a lo que está delante, prosigo hacia la meta para obtener el premio del supremo llamamiento de Dios en Cristo Jesús.

FILIPENSES 3:12-14

Había recibido un atisbo enceguecedor de algo que anhelaba tanto que cada gota de la energía que le quedaba estaba dedicada a esa única búsqueda. *Una cosa hago.* En Su ingeniosa creatividad, Dios diseñó la pasión humana para aún más que ganar el premio. La hizo para ir en pos de ese premio. Somos vasos de barro con una combustión interna que anhela ser dirigida. Cuando estamos encendidos con fuego santo, este Jesús a quien ya hemos encontrado se transforma en el objetivo glorioso de una búsqueda insaciable.

Escondida entre muchos reyes y crónicas de antaño, encontramos a una mujer corajuda que orientó su brújula al norte y atravesó 2500 arduos kilómetros

(1400 millas) por un desierto implacable para hallar lo que buscaba. Ella será nuestra inspiración hoy.

Por favor, lee 1 Reyes 10:1-13. ¿Quién era esta mujer? ¿Por qué había emprendido semejante viaje?

La reina vivía en «la antigua Sabá (aproximadamente, la Yemen moderna)», una zona en la península arábiga reconocida por historiadores por su riqueza extravagante.[11] Tal vez te fascine tanto como a mí descubrir que «las mujeres gobernantes tenían un rol importante en la Arabia preislámica».[12] Las mujeres de su época no conocían la misoginia que, algún día, asediaría a su progenie.

Vuelve a examinar 1 Reyes 10:1-13 y registra toda la evidencia de que el interés de la reina haya superado la sabiduría humana y haya apuntado a la de Dios.

Varias versiones informan que la reina de Sabá fue a probar a Salomón «con preguntas difíciles». La JBS dice: «Y oyendo la reina de Sabá la fama de Salomón en el nombre del SEÑOR, vino a tentarle con enigmas» (v. 1).

«"Preguntas difíciles" (*hîḏôṯ*) suele traducirse como "enigmas", que eran frases o preguntas crípticas que encubrían una verdad filosófica, práctica o teológica más profunda. La literatura arábiga está llena de enigmas y proverbios. Eran un deporte predilecto y una manera de probar de qué era capaz una persona. Los versículos que siguen parecen probar que estos "enigmas" o "preguntas difíciles" que presentó la reina no eran meras pruebas frívolas de rapidez mental, sino una búsqueda genuina de verdades, escondidas en algunos de los dichos enigmáticos que ella conocía».[13]

Las preguntas de la reina habían desencadenado su búsqueda soberana hasta Jerusalén y probablemente se habían multiplicado en el largo viaje. Es posible que las preguntas se hicieran cada vez más transparentes, tal vez incluso existenciales. Los largos días en el desierto suelen hacerle eso a un viajero. En 1 Reyes 10:2, descubrimos que ella «habló con él de todo lo que tenía en su corazón». Yo tendría muchas cosas en mi corazón si hubiese sobrevivido a semejante viaje en el desierto. Sus preguntas encontraron una audiencia apropiada.

¿Cómo se desempeñó Salomón (1 Reyes 10:3)?

Considera 1 Reyes 10:4 con cuidado. Después de escuchar todas las respuestas del rey, «la reina de Sabá vio toda la sabiduría de Salomón». ¿Qué clase de cosas observó?

¿Alguna vez conociste a alguien con un intelecto impresionante, pero que parecía no tener idea de qué hacer con él? En parte, la sabiduría es la habilidad de conectar los puntos entre lo intelectual y lo práctico. No se trata de mero conocimiento. Sabiduría es saber qué hacer con lo que sabes. La sabiduría no solo deduce. Produce. Tarde o temprano, da fruto de alguna manera observable.

Lee 1 Reyes 3:5-15 y documenta cómo Salomón se volvió tan excepcional.

Da vuelta una o dos páginas en tu Biblia y medita en 1 Reyes 4:20-34 lo suficiente como para absorber y apreciar estas repercusiones. Teniendo en mente que Dios mismo le dio a Salomón su sabiduría y entendimiento, ¿a qué variedad de temas se extendieron estos dones divinos, según 1 Reyes 4:32-34?

Todos los ámbitos son de Dios. No hay absolutamente nada de lo cual Él no sepa todo.

Todas las «icas» y las «ologías», como por ejemplo…

matemática, química, aeronáutica, ética, acústica, aerodinámica, estética.

Biología, sociología, antropología, psicología, filosofía, geología, tecnología, etimología.

No hace falta ir más allá de Génesis 2 para vislumbrar la ecología y zoología divinas.

¿Astronomía? No solo colocó las estrellas en el cielo con el poder de Su palabra.

Llamó a cada una por su nombre.

¿Ornitología? Tramó las plumas en la carne, y no hay ni un gorrión que caiga sin que Él lo sepa.

¿Meteorología? Cielos que simulan océanos. Nubes con la doble función

de traer lluvia y encapotar gloria.

De la misma atmósfera, hizo que los relámpagos se encendieran y los copos de nieve flotaran.

Todas las ciencias tienen su origen en Él.

La ciencia social, la ciencia agrícola, la ciencia política, la ciencia informática, la ciencia médica.

Las ciencias química, física, terrestre y espacial.

Dios no se opone a la ciencia. Se opone a la impiedad.

La oceanografía: ballenas creadas para que Él pudiera verlas juguetear.

La sexualidad: para el delicioso placer entre un hombre y su esposa, y para la procreación humana.

La arqueología: el mismo Dios que oculta, a Su voluntad, revela.

La medicina se originó con el gran Médico.

La nutrición, con el santo Dietista.

¿Y la música? Ah, la música. Imagina la vida sin música.

Las notas abrieron sus alas y volaron a sus partituras a la orden del divino Compositor.

Las sinfonías encontraron sus sonidos que estremecen el alma,

a la señal del divino Director de orquesta.

Las artes fueron inspiradas por el mismo Artista.

Colores, texturas, dimensiones, tonalidades.

Los escritores hallaron tinta bajo la inspiración de Aquel llamado Logos, la Palabra.

Toda gran historia alude de una u otra manera al brillante metarrelato de Dios.

Porque en Él fueron creadas todas las cosas, tanto en los cielos como en la tierra, visibles e invisibles; ya sean tronos o dominios o poderes o autoridades; todo ha sido creado por medio de Él y para Él. Y Él es antes de todas las cosas, y en Él todas las cosas permanecen.

COLOSENSES 1:16-17

En Proverbios 1:7, Salomón escribió: «El temor del Señor es el principio de la _____» y en Proverbios 9:10: «El principio de la _____ es el temor del Señor».

Reverenciar a Dios como autor y dador de todo conocimiento y sabiduría, rechazar la arrogancia y verse a uno mismo como mayordomo de lo que Dios nos impartió protege el corazón mortal de la herida mortal de perderse en la insolencia. No solo se trata de que Dios proteja Su propia gloria, aunque es una parte. Se trata de que Dios protege al hombre, no sea que un mortal se crea divino, solo para darse cuenta de que no lo es, por su cuenta y riesgo, o el de otra persona. Desde el principio de los tiempos, jugar a ser dios ha sido una carga demasiado pesada para los humanos. La historia ha registrado dolorosa y peligrosamente lo deficiente que es el hombre para representar ese papel.

Sin embargo, la sabiduría y el conocimiento excepcionales deben valorarse. No hay que ignorarlos por respeto a Dios, como si fueran Su competencia. Él no tiene competencia. No se siente amenazado en absoluto y es dueño de lo que el hombre pretende reclamar. Seguramente, alguien le habrá preguntado a la reina de Sabá cuando regresó si lo que había obtenido había valido los 4500 kilómetros (2800 millas) de desierto desolador y, sin duda, con un destello en su mirada, ella asintió. Había vuelto más rica.

Esta clase de brillantez dada por Dios nos rodea. Nuestras vidas han cambiado para bien gracias a los inventos, los teoremas, las exploraciones y los descubrimientos. Nuestra alma ha encontrado consuelo y alegría en las artes, el diseño, la música y la literatura.

¿Qué te viene a la mente cuando menciono estas contribuciones a nuestras vidas y nuestras almas? ¿Qué te inspira? ¿Qué demostraciones de genialidad humana te han afectado?

Regocíjate en estos dones de Dios. Maravíllate ante ellos. «La reina quedó maravillada al ver lo sabio que era Salomón» (1 Rey. 10:4-5, TLA). Atribuye el mérito al Señor tal como hizo ella: «Bendito sea el Señor tu Dios» (1 Rey. 10:9). Atribúyele el mérito más allá de si los instrumentos humanos de genialidad lo hacen alguna vez o no. Jamás olvides de dónde brota toda la sabiduría y el conocimiento.

Jamás olvides de donde brota toda la sabiduría y el conocimiento.

Por último, configura tu brújula hacia 1 Reyes 11:1-10. ¿Qué le sucedió a Salomón cuando fue envejeciendo?

Nunca es demasiado tarde para que el sabio se transforme en necio. Pero, mientras dure el día, nunca es demasiado tarde para que el necio se vuelva sabio.

Registra la pregunta de Santiago 3:13.

Permite que Cristo te hable a través de las palabras que siguen en Santiago 3:13-18. Toma notas de los versículos aquí.

Lee Santiago 1:5-8 y permite que estos versículos te lleven a orar y a pedir especialmente por fe para creer que recibirás.

Suele ser más fácil ver el talento en los demás que en el espejo. Gracias a Dios por eso porque atempera el ego. Pero hoy sé lo suficientemente audaz como para hablar con tu Dador de gracia sobre las áreas de habilidad, talento, sabiduría, capacidad y conocimiento que te ha confiado. Reconócelas delante de Él con acción de gracias. Pídele que santifique esos dones e invádelos para Su gran gloria. Después, ten la valentía de pedirle que los haga crecer y los desarrolle significativamente.

¿En qué área de trabajo estás o, si estás estudiando, en qué área educativa? Recuerda que Dios no solo es un experto en tu campo; Él fue quien lo creó. ¿Necesitas ser más inteligente en tu trabajo o en tu campo de responsabilidad o educación? PIDE.

Cuando veas atisbos de respuestas a la oración y entiendas que Dios te ha enseñado más de lo que podías aprender de un libro de texto y te permitió llegar más allá de tus capacidades naturales, agradécele encarecidamente y pídele que te ayude a administrar con fidelidad tu don divino. Si esto sucede pronto, registra aquí tu gratitud.

Pídele a Dios que te libere de la esclavitud a distracciones específicas y sin sentido, para que puedas crecer en tu talento sin que estas cosas te estorben.

Intercede por varias personas excepcionales que no conozcan a Jesús ni le atribuyan el crédito a Dios, la fuente de toda sabiduría y conocimiento.

Concluye la indagación de hoy permitiendo que Dios te hable a través de Jeremías 33:3. Anota aquí el versículo y tómale la palabra al Señor para siempre.

Tómate un momento para reflexionar en tu expedición hasta ahora. Repasa cada día de estudio y anota algo breve sobre lo que te habló personalmente, lo que aprendiste y sobre las correcciones de rumbo que necesitas hacer. Después, pasa un momento en oración, escribiendo desde tu corazón al Señor a medida que avanzas en esta expedición.

DÍA 1

Verdades que encontré:

Lo que aprendí sobre mí mismo y sobre Jesús:

Correcciones de rumbo que debo realizar:

DÍA 2

Verdades que encontré:

Lo que aprendí sobre mí mismo y sobre Jesús:

Correcciones de rumbo que debo realizar:

DÍA 3

Verdades que encontré:

Lo que aprendí sobre mí mismo y sobre Jesús:

Correcciones de rumbo que debo realizar:

DÍA 4

Verdades que encontré:

Lo que aprendí sobre mí mismo y sobre Jesús:

Correcciones de rumbo que debo realizar:

DÍA 5

Verdades que encontré:

Lo que aprendí sobre mí mismo y sobre Jesús:

Correcciones de rumbo que debo realizar:

Señor, al seguir adelante...

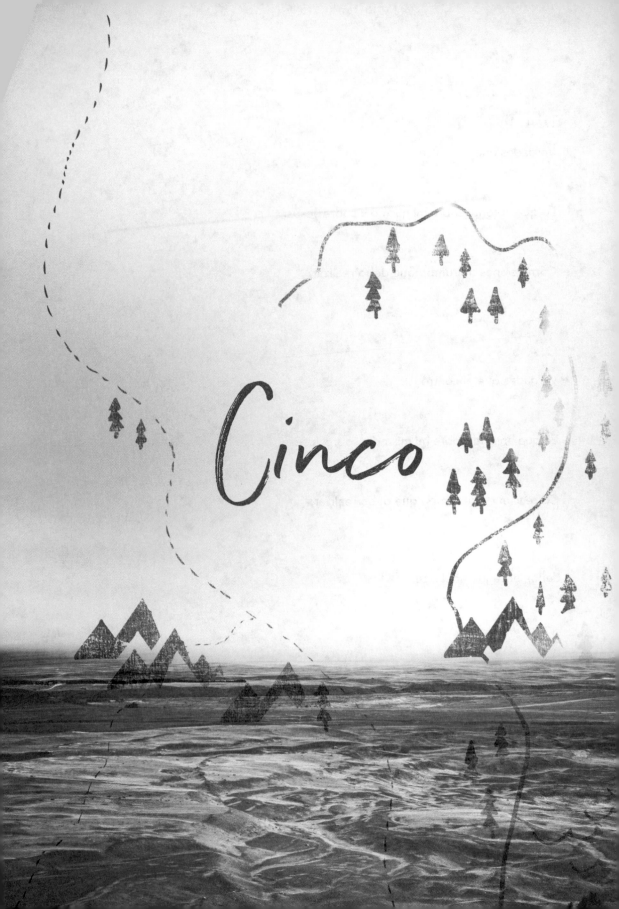

Cinco

#EstudioLaExpedición

5.1

Mi primer nieto me bautizó «Bibby» apenas aprendió a hablar. Como suele suceder con los primeros nietos, ejerció su derecho de primogénito y el nombre quedó. Ahora ya es todo un hombrecito brillante, de ojos azules, en plena adolescencia. Pero si le preguntaras cuál era su lugar preferido para crear recuerdos con su abuela materna, estoy casi segura de lo que diría: el armario secreto de Bibby. Empecé este juego cuando él tenía cinco años, su hermanita tenía tres y la más pequeñita todavía ni estaba en los planes más remotos de sus padres. Keith y yo nos habíamos mudado a una casa nueva que tenía un armario de doble puerta en el vestíbulo, con estantes que me parecieron el lugar perfecto para esconder sorpresas. Lo llené de toda clase de cositas divertidas y económicas, desde golosinas artesanales hasta rompecabezas, desde juegos hasta autitos de carreras, desde muñecas y materiales para manualidades hasta proyectiles de juguete. Esto último es fundamental si tu objetivo es robarle el corazón a un pequeñín.

Establecimos las reglas del juego desde el primer momento: bajo ninguna circunstancia, podían espiar dentro del armario. Es más, no podían ni siquiera tocar las perillas de la puerta o el armario secreto se transformaría en un armario como cualquier otro, sin ningún secreto. Esto les resultó impensable, la peor posibilidad de todas, tal como esperaba. Como pasamos mucho tiempo juntos, no podíamos jugar a nuestro juego cada vez que me visitaban o la sorpresa se volvería rutina y echaría a perder la alegría; además, como bien señalaron sus sabios padres, también malcriaría a los niños. Cada tres o cuatro visitas, levantaba las cejas un poquito y decía: «¿Alguno quiere visitar el armario secreto de Bibby?». Se levantaban de un salto, como un juguete con resorte, y corrían hasta cierto lugar al final del vestíbulo, donde empezaba el juego.

Yo lo alargaba lo más que podía, abriendo las puertas y cerrándolas de repente, como si algo me hubiera asustado. Después, volvía a espiar en el armario y asomaba la cabeza por la puerta otra vez, haciendo muecas y toda clase de payasadas. Ellos se sacudían de la cabeza a los pies de la emoción y gritaban como si Papá Noel estuviera bajando por la chimenea. Todo esto por una golosina o alguna chuchería que no valía más de un dólar. A lo largo de los años, nos divertimos con nuestro juego cientos de veces y, aunque Jackson y Annabeth están creciendo y ostentan una tranquilidad más «adulta», su hermanita de dos años ya tiene edad suficiente para unirse y esto renovó el juego.

Hice espacio para esta historia para darte algo para pensar:

¿Sería la misma experiencia alegre para los niños si los llamara cuando están viniendo para mi casa, les dijera el premio o la golosina que van a recibir y se los entregara apenas cruzan el umbral? ¿Por qué o por qué no?

Lee Colosenses 1:15–2:3. Anota Colosenses 2:2-3 en este espacio.
Subraya Colosenses 2:3 en lo que anotaste más arriba.

Más temprano en nuestra expedición, sugerí que la intimidad instantánea no es el estilo de relación que caracteriza a Dios. Estudia la Escritura de tapa a tapa y no te quedará la menor duda de que al Señor le gustan las revelaciones sorpresa. Sin embargo, si quieres una evidencia fácil de detectar, lo único que tienes que hacer es observar el principio y el final de la Escritura. La Biblia comienza cuando Dios crea el universo de la nada en el transcurso ordenado de 6 días en Génesis y

termina 65 libros enteros después con Apocalipsis. En griego, la palabra *apocalipsis* es *apokálupsis*, que significa:

«'Revelación, manifestación, descorrer el velo, descubrir'. Es una de las tres palabras que se refieren a la segunda venida de Cristo (1 Cor. 1:7; 2 Tes. 1:7; 1 Ped. 1:7,13). Las otras dos palabras son *epipháneia*, 'manifestación' (1 Tim. 6:14) y *parousía*, 'venida, presencia' (2 Tes. 2:1). *Apokálupsis*, una palabra más imponente y global, incluye no solo lo que se muestra y se ve, sino también la interpretación, la revelación de eso mismo. Las *epipháneiai*, las manifestaciones, están contenidas en el *apokálupsis*, la revelación, y representan puntos o momentos separados dentro de ella. La primera venida de Cristo fue una *epipháneia* (2 Tim. 1:10); la segunda, un *apokálupsis*, será mucho más gloriosa».[1]

Concéntrate en esa última palabra, *gloriosa*, porque es la resplandeciente huella que separa la revelación divina y la coloca a años luz de mi parábola del principio. El armario secreto de Bibby se trata de revelar un juguete. *Apokálupsis* se trata de revelar gloria.

Lee 2 Corintios 3:7-18. Registra cada buena noticia que ofrece este pasaje a un seguidor de Jesús respecto a la gloria.

De este lado de la revelación completa de Cristo, donde «[a]hora vemos por espejo, oscuramente» (1 Cor. 13:12, RVR1960), nos falta la perfección para disfrutar siempre de lo oculto de Dios. Estos tramos oscuros en nuestra travesía tal vez no nos gusten, pero ofrecen un espacio amplio y sudoroso para la fe. Los kilómetros sombríos son los que toman la temperatura de nuestra confianza. Que perseveremos o nos atrevamos a crecer en nuestro amor por Dios mientras, por el momento, no amamos Su camino observable, produce una profunda herida en la frente del diablo. Pero sería una negligencia lamentable considerar solo el lado difícil del misterio. También tiene un lado incomparablemente hermoso y no estás aquí a esta altura porque no lo sabes. El misterio es parte de lo que amamos. Es parte de lo que anhelamos. Es parte de lo que nos ha mantenido a algunos estudiando el mismo texto y buscando al mismo Dios durante décadas. El mismo hecho de que no podamos entender todo es una de las razones por las que seguimos aquí. Anhelamos exactamente lo que tenemos: un León al que no podemos domar, pero en el cual sí podemos confiar.

La mente humana equipara el fin del misterio como un indicio de experticia. Nadie domina a Dios. Mira Proverbios 25:2 y registra lo que dice.

Mientras esperamos lo que solo será revelado a la luz del rostro de Cristo, lo que tenemos a nuestra disposición en la Palabra de Dios y lo que podemos descubrir

de Él más allá supera lo que podríamos agotar en toda una vida. Podemos temblar de terror ante todo lo que no podemos ver o deleitarnos en cada mota revelada porque en Él están escondidos todos los tesoros de sabiduría y conocimiento.

Escondidos. No a la vista. Es el juego santo de las escondidas. Escarbamos y descubrimos. Esto le gana por goleada a la arqueología, ya que las palabras siguen estando vivas. Imagina desenterrar el fósil de un pez que todavía puede nadar. Si nos quedamos sentados de brazos cruzados, haciendo pucheros por lo que, al parecer, Jesús no está dispuesto a mostrarnos, nos perdemos campos llenos de tesoros que Él estaba feliz de revelar. Los tesoros enterrados están plantados allí mismo, en el terreno de tu camino, donde puedes buscarlos y encontrarlos. Son tesoros preparados para descubrir según un santo temporizador, para que sean una palabra oportuna. No hay nada en la tierra como la revelación divina. Nada se compara con lo que hace el Espíritu Santo al precipitar Sus propias palabras, transformándolas en aire puro para nuestros pulmones contaminados y en lámpara para nuestro entendimiento entenebrecido. Cuando no encontramos lo que buscamos, aun así no salimos con las manos vacías al cerrar Su Palabra. De la misma manera que cuando revolvemos los armarios y cajones de nuestra caja, descubrimos algo significativo mientras buscábamos otra cosa.

No hay nada en la tierra como la revelación divina.

La Escritura es demasiado sublime como para llegar a su cima. La Escritura es demasiado profunda como para llegar al fondo de ella. Sin embargo, si enfrentamos nuestras breves vidas caminando, reptando, nadando, sentados y vadeando en medio de ella, obtendremos más sabiduría que los entendidos del mundo.

Por sobre todas las cosas, sigue rogando que Jesús te permita vislumbrar Su gloria, Su reino y Sus caminos en cada página y, allí en la periferia, siempre te mostrará lo que necesitas saber sobre ti mismo. Aprovecha al máximo la búsqueda de Jesús y Él usará cada gramo que aportes para aprovechar al máximo la ofrenda de tu vida. Si administras Sus dones, Él te administrará a ti. El mundo necesita verte empapado hasta la médula en Jesús; esto es lo que los dejará boquiabiertos. No tienes idea de cuán precioso eres cuando te sumerges en el resplandor de Su gloria. No hace falta que salgas a buscarte a ti mismo. Dedica la vida a ir en pos de Jesús y Él se asegurará de que todo tu llamado, de principio a fin, te busque a ti. Búscalo con todo tu ser, aun si estás hecho mil pedazos, y Él te recogerá en Sus brazos invisibles, te preparará, te sustentará, te hará crecer y te mostrará dónde pisar a continuación.

Porque en ti está la fuente de la vida; en tu luz vemos la luz.

SALMO 36:9

Tu diálogo de hoy se centrará en los tesoros divinos «porque donde esté tu tesoro, allí estará también tu corazón» (Mat. 6:21). A esta altura en tu expedición de seis semanas, ya te has acostumbrado al ritmo de la indagación. Así que, esta semana, podrás configurar tu propio metrónomo antes de emprender el camino por tu cuenta. Todos los pasajes que verás giran alrededor de los tesoros. Lee cada uno y permite que se transforme en un catalizador para la oración. Los versículos son tan ricos que no debería costarte. Si Dios usa el versículo para hacerte alguna pregunta, anota lo que crees que Dios te está preguntando y responde. Si, por otro lado, el versículo genera peticiones que deseas hacerle a Dios, anótalas y amplíalas. Si un pasaje te hace recordar algo que Él haya hecho por ti, díselo. Si alguno expresa exactamente cómo te sientes, cuéntale a Jesús.

Salmo 119:162

Proverbios 24:3-6

No ores con menos pasión si vives solo que si tus paredes resonaran con una gran familia. Estás edificando una «casa» dondequiera que sea tu hogar.

Isaías 33:6

Isaías 45:3

Mateo 13:44

Mateo 13:52

En Mateo 13:52, Jesús compara a un discípulo del reino de los cielos con el dueño de una casa que reúne una serie de tesoros nuevos y viejos de un depósito. Este discípulo considera todo el paisaje del reino de los cielos; no descarta ingenuamente las cosas viejas por el simple entusiasmo ante las cosas nuevas, sino que permite que lo nuevo redefina lo viejo de maneras inesperadas. Como lo expresa R. T. France:

«El mensaje del reino de los cielos no hace borrón y cuenta nueva, sino, más bien, cumple lo que ya era, como Jesús se empeñó en demonstrar en [Mateo] 5:17-48. Lo viejo no debe abolirse (5:17), sino integrarse juiciosamente a la nueva perspectiva del reino de los cielos».[2]

Cada vez que tomas una Biblia (completa con sus dos testamentos), tienes en tus manos tesoros nuevos y viejos. La vida de la fe es una misteriosa combinación de ambas cosas. En Cristo, un nuevo tesoro nunca le resta valor a uno viejo. Puedes tenerlos todos. A veces, lo que considerabas un tesoro al principio en tu caminar con Dios te parece infantil y poco sofisticado más adelante, pero no tiene por qué ser así. Esas cosas te fueron muy queridas. Atesóralas. Reflexiona en algunos viejos tesoros y habla al menos de uno de ellos con Dios.

Escribe las exquisitas palabras del Salmo 36:5-9 en cualquier traducción que te guste, como oración para cerrar.

5.2

Para prepararnos para abrazar la vida como una expedición, es necesario el reconocimiento audaz y bíblico de que el camino es arriesgado, el clima es precario, nos esperan obstáculos y el mal nos acecha. Los peligros en un viaje no indican automáticamente que nos hayamos desviado. A veces, son señales en la carretera de que vamos por buen camino. Un evangelio glamoroso no solo es falaz. Es trágico. Transforma la gracia en sensualidad y no ofrece ningún remedio para la insolvencia del pecado. Un evangelio glamoroso atrae a las multitudes a corto plazo; pero, con el tiempo cuando los sufrimientos llegan inevitablemente, nos abandona como huérfanos y nos deja convencidos de que Dios ha roto Sus promesas.

Seguir a Jesús es el largo plazo supremo.

Seguir a Jesús es el largo plazo supremo. El músculo que exige se desarrolla con una doctrina llena de proteína, creíble y sustentable de principio a fin, en celebración y en angustia, en algarabía y en malestar, en días de visión clara y precisa y durante noches tan oscuras que no puedes ver ni tus pies. A oídos destapados, el Nuevo Testamento testifica con un volumen ensordecedor sobre el rol de la adversidad y la necesidad de resistir en las vidas de los discípulos, mientras se dirigen con certeza a su final feliz. A veces, Dios mismo establece una serie de obstáculos para desarrollar y probar la disciplina, la resistencia y la agilidad del que corre. Como puede ver cada curva ciega del camino que tenemos por delante, Él busca «[completar] lo que falta a [nuestra] fe» (1 Tes. 3:10) para que podamos correr triunfalmente.

Satanás también asiste a nuestro maratón con una paciencia imprevista, se toma su tiempo y estudia nuestros patrones y debilidades. Tienta a los demás corredores para que nos engañen y nos hagan tropezar. Incita a los espectadores a hacernos burla. Nos acosa con reproches y nos atormenta con autocondenación hasta que tenemos ganas de abandonar. Nos cubre de vergüenza hasta que sentimos que estamos corriendo desnudos. Intenta vendernos enojo y odio, redenominados «pasión santa». Camufla baches con cosas lindas para hacernos caer en pozos. Si logramos esquivarlos, el diablo intenta ir agotándonos gradualmente con desánimo.

Si no nos cansamos con facilidad, trata de tentarnos a que actuemos con valor y con una impresionante falsa humildad por el aplauso de una audiencia a la cual fingimos ignorar. Y terminaremos cayendo en alguna de estas cosas. Pero eso es lo hermoso de correr por un camino pavimentado por una cruz y salpicado de sangre. Podemos volver a levantarnos.

No te alegres de mí, [enemigo mío]. Aunque caiga, me levantaré, aunque more en tinieblas, el Señor es mi luz.

MIQUEAS 7:8

Entonces, aquí tenemos el punto de la brújula para hoy: en un viaje plagado de astillas, podemos tener acceso a incomparables maravillas. Como no podemos evitar las dificultades y los sufrimientos, podemos preguntar, buscar y llamar con todas nuestras fuerzas pidiendo todo lo hermoso que es nuestro en Cristo para que no solo resistamos en esta carrera, sino también, de manera sorprendente, florezcamos en medio de ella. No, no siempre nos divertiremos; pero, según la autoridad de la Palabra de Dios, siempre podemos abundar.

Y Dios puede hacer que toda gracia abunde para vosotros, a fin de que teniendo siempre todo lo suficiente en todas las cosas, abundéis para toda buena obra.

2 CORINTIOS 9:8

Subraya las palabras *toda(s)* y *todo*. Encierra con un círculo las palabras *abunde* y *abundéis*. ¿Quieres ver la definición en griego?

perisseúō; de *perissós*, abundante. Haber en exceso, superar en cantidad o medida. En el Nuevo Testamento, ser o tener más que suficiente. (I) Tener de sobra, un resto, una cantidad o medida excesiva que marca plenitud [...]. (II) Superabundar, abundar ricamente.[3]

Vuelve a mirar la palabra adicional de la definición en griego: *perissós*. ¿Qué palabra en español se ofrece para definirla?

Encontrarás una forma de esta palabra traducida en Juan 10:10. Lee Juan 10:7-10 para tener contexto. En Sus propias palabras, ¿por qué había venido Jesús?

No estoy tratando de levantarte el ánimo. Esta no es una lección abarrotada de aforismos placenteros que tienen la vida útil de un durazno excesivamente maduro y rodeado de moscas. En Cristo, tenemos derechos inalienables que pueden inyectarle una curiosa felicidad a tremendas dificultades. Luchemos por ellos. Luchemos por las cosas que hacen que seguir a Jesús sea tan gloriosamente bueno que ni siquiera vale la pena compararlo con los sufrimientos (Rom. 8:18). Luchemos por…

UN AMOR AUDAZ

UN GOZO EUFÓRICO

UN DELEITE IMPERTURBABLE

UNA FE ASOMBROSA

UNA ESPERANZA INAGOTABLE

UNA PRODUCTIVIDAD EXTRAORDINARIA

UNA GRATITUD REBOSANTE

La lista no es para nada exhaustiva, pero estas siete cuestiones son suficientes para revolucionar nuestra travesía. ¿Recuerdas en el primer día de la semana cuatro cuando te dije que llegaríamos al tema de los consuelos saludables antes de terminar nuestra expedición? Hoy es el día.

Estas siete gracias divinas (amor, gozo, deleite, fe, esperanza, productividad y gratitud) tienen un sólido sostén en la Biblia como la voluntad de Dios para Sus hijos. Nuestra lección solo podrá abarcar algunas cosas en cada categoría, así que busca otros con una concordancia bíblica para encontrar pruebas. La elección de adjetivos (audaz, eufórico, imperturbable, asombroso, inagotable, extraordinario y rebosante) se exhibe en diversas escenas de la Escritura. De cualquier manera, «superabundante» parece hacer lugar para ciertos superlativos, al igual que nuestra quinta pregunta de recalibración: *¿Cuánto más?* Para Dios, no es más difícil darnos un kilo de algo que quiere que poseamos que darnos un gramo. Santiago 4:2 afirma: «No tenéis, porque no pedís». Tenemos montones de problemas. Entonces, lo mejor es aceptar las pilas de privilegios que Dios ofrece.

Busca los versículos en cada categoría y documenta cómo apoyan la lectura. Si la cantidad de versículos te parece abrumadora, te ayudará saber que también cubren la indagación de hoy.

UN AMOR AUDAZ

El deseo supremo de Dios para nosotros es que Él sea nuestro amor supremo (Mar. 12:28-30). El amor dirige toda virtud vertical en la vida del creyente. Si Jesús es el amor sin competencia de tu vida, lo seguirás, disfrutarás de Él, lo obedecerás, le creerás, encontrarás consuelo y refrigerio en Él, y anhelarás verlo. El amor también informa las virtudes laterales de la vida del creyente, como la compasión, el perdón, la generosidad y la bondad. «El amor no hace mal al prójimo» (Rom. 13:10a). El amor hace que compartir Cristo con los demás sea virtualmente irresistible. Es difícil permanecer callado sobre el amor trascendental de tu vida. El amor cambia nuestras motivaciones respecto a Jesús, desde lo que necesitamos hacer hasta lo que queremos hacer. Sin duda, la necesidad es una motivación vital, pero nada impulsa al corazón humano como el deseo ferviente. Correríamos descalzos sobre cardos y espinas si fuera por amor.

La capacidad de amar a Dios viene de Dios. Vuelve como un búmeran de regreso a Él, desde el corazón que lo capta plenamente. Lo amamos porque Él nos amó primero (1 Jn. 4:19). Tu seguridad y estabilidad en Él, y gran parte de tu fidelidad a Él, dependen inmensamente de si aceptas la realidad de que Dios te ama en forma personal, absoluta e inequívoca. Dios es amor. No podría dejar de amar, así como no podría dejar de ser Dios.

Antes de examinar los versículos respecto a tu amor por Él, medita en la profundidad de Juan 15:9. ¿Con qué comparó Cristo Su amor por Sus seguidores?

Ahora procede a versículos respecto al amor audaz por Dios.

Efesios 6:24

1 Pedro 1:8a

UN GOZO EUFÓRICO

Salmo 4:7 _____

Salmo 16:11 _____

Salmo 43:4 _____

1 Pedro 1:8b _____

UN DELEITE IMPERTURBABLE

Una pregunta evidente respecto a este título es por qué no agrupamos el deleite en la categoría del gozo. Son lo suficientemente similares. La respuesta simple es que Dios se refiere a ambas cosas como si, en cierto sentido, fueran distintas y en gran manera deseables. Si tu traducción para cada uno de los siguientes versículos no contiene la palabra *deleite* o uno de sus derivados, prueba con otra. Es una palabra demasiado maravillosa como para perdérsela.

Salmo 37:4 (observa el deleite mutuo en 37:23-24) _____

Jeremías 15:16 _____

Disfruta del Salmo 18:19: «También me sacó a un lugar espacioso; me rescató, porque se complació en mí».

UNA FE ASOMBROSA

Mateo 15:28 _____

Hebreos 11:32-35 _____

Anota aquí las cuatro fabulosas exhortaciones en modo *staccato* de 1 Corintios 16:13.

UNA ESPERANZA INAGOTABLE

Romanos 5:5 _____

Romanos 15:13 _____

Hebreos 6:10-12,19 _____

UNA PRODUCTIVIDAD EXTRAORDINARIA

Juan 15:8 _____

Colosenses 1:10 _____

UNA GRATITUD REBOSANTE

Colosenses 2:6-7 (la LBLA, la NTV y la RVC usan alguna variación del adjetivo «rebosante»)

Las personas agradecidas son los seres humanos más hermosos del planeta Tierra. Sonríen con facilidad, arrugando los ojos, como si supieran algo que el resto de nosotros no sabe. Se deleitan con facilidad. Se las ingenian para retener

cierta jovialidad y capacidad infantil de maravillarse que los hace resplandecer como luciérnagas en un mundo de avispas.

Mientras nos abrimos paso por una tierra que gime pidiendo redención, nos tropezaremos con afanes, problemas, persecuciones, lágrimas, pérdidas, angustias y dolor. Estas dificultades pueden sacudirnos, pero no pueden vencernos si peleamos por el amor audaz, el gozo eufórico, el deleite imperturbable, la fe asombrosa, la esperanza inagotable, la productividad extraordinaria y la gratitud rebosante. Estos excesos de gracia en esta peligrosa carrera susurran lo que significa para los mortales débiles mostrarse «más que vencedores» (Rom. 8:37).

No puedo darme el lujo de escribir estas cosas desde la buhardilla del castillo de Cenicienta. Me gustaría haber vivido una vida protegida, pero no fue así. He dado algunas de las razones en público. Hay otras que mantengo en privado. Algunos de mis desafíos son consecuencias permanentes de pecados y decisiones insensatas de hace mucho tiempo. Otras son encomiendas sagradas que me atraen a una intimidad cada vez más profunda con Dios. No puedo afirmar que siempre sé cuál es cuál. Durante seis décadas completas, he trabajado y arado el camino de mi vida, y pocas cosas me han resultado fáciles; sin embargo, te diré algo con absoluta sinceridad. Si Jesús, en algún momento de los últimos 30 años, me hubiera avisado que tenía 30 segundos antes de que me arrebatara a mi hogar, habría usado ese tiempo para decir una sola cosa:

Lo he pasado de maravilla contigo, Señor.

Mientras vamos a los tropezones por nuestros caminos rocosos y nos caemos de cara al suelo, a veces descubrimos sin querer un secreto para el contentamiento que ni siquiera sabíamos que teníamos que buscar: el tesoro más sublime de Dios es nuestro mayor placer. San Agustín expresa esa verdad de esta manera:

> ¡Qué dulce fue para mí librarme de aquellas alegrías infructuosas que antes temía perder [...]! Tú las alejaste de mí, tú, que eres el gozo verdadero y soberano. Las alejaste de mí y tomaste su lugar, tú, que eres más dulce que todo placer; [...] tú, que eclipsas toda luz, y sin embargo, estás escondido más profundo que cualquier secreto en nuestro corazón; tú, que sobrepasas todo honor, aunque no a ojos de los hombres, que ven todo el honor en sí mismos [...]. Oh, Señor, Dios mío, mi luz, mi riqueza y mi salvación.[4]

Al aproximarnos al final de esta expedición, escucharás ecos de las cinco preguntas de recalibración que dieron inicio a este tramo de tu travesía. Tal vez generen las mismas respuestas que anotaste cuatro semanas atrás. Si es así, reconócelas con sinceridad ante Dios, sabiendo que tu expedición con Él se extiende mucho más allá de esta serie. Si en algo han cambiado, anota las diferencias y medita en ellas con Dios. Serán significativas para el camino que tienes por delante.

Vuelve a consultar la tercera pregunta de recalibración. La encontrarás en Juan 1:38. Registra aquí la pregunta de Cristo:

Vuelve a mirar esas siete gracias en la brújula de hoy. Hojea algunas páginas anteriores de este estudio. Han pasado cuatro semanas desde que se te hizo esta pregunta precisa.

En el espacio de abajo, dile a Jesús qué estás buscando ahora. Si, según la Palabra, sabes que lo que estás pidiendo es la voluntad de Dios, sé lo suficientemente audaz como para agradecerle de antemano. Ya llega.

5.3

Tu vida es una verdadera aventura. Tal vez no lo parezca cuando sacas la basura o le haces un tratamiento antipulgas a tu perro, pero de veras que lo es. En medio de todo el desastre y de todo lo cotidiano, eres un milagro vivo. Antes estabas muerto, pero fuiste levantado a una nueva vida. Eras pobre, pero la muerte de alguien te hizo rico. Ahora tu herencia te espera en un hogar amoblado que nunca viste, en una tierra que no aparece en ningún mapa. Antes eras ciego, pero ahora puedes ver. Eras sordo a la esperanza, pero ahora puedes oír.

Te diriges a tu hogar, pero no tienes idea de cuánto te llevará el viaje. Te han asignado tareas para el camino que no entiendes del todo. Además, estas exigen una fuerza que tus huesos no poseen. En lugar de vestirte de una túnica y un halo invisibles, se te entregó el uniforme de un soldado y se te mostró en la Escritura que tu camino se despliega por el medio de un campo de batalla, con la oscuridad como tu enemigo. No te sientes particularmente valiente o importante, pero se te ha hecho partícipe de cuestiones de vida o muerte. Tienes enemigos malvados arrojados desde el infierno que no puedes ver y que tienen la misión de detener lo que se te envió a hacer, y lo único que tienes para defenderte es una espada y un escudo. Mientras tanto, vas por la vida con un trabajo, en una ciudad y quizás incluso en una casa donde la mayoría de las personas no saben quién eres, y le entregas pequeños depósitos al cajero de un banco que no tiene ni la menor idea de cuánto vale tu patrimonio.

Si esto no es la esencia de una gran aventura, no hay nada en la tierra que lo sea. Este drama épico no es producto de tu imaginación. Tu imaginación está desbocada si crees que esto es lo único que existe, que lo que puedes ver con tus ojos es la realidad suprema y que el tiempo se está acabando en lugar de avanzar hacia el suceso de los sucesos. Tu imaginación se escapa contigo si crees que lo único que tienes que traer a la batalla actual es lo que trajiste a la última y que la fiereza en la guerra espiritual no puede ser para la persona con un espantoso aliento matutino que te mira inexpresivamente del otro lado del espejo del baño.

La aguja de tu brújula apuntará una última vez al apóstol Pablo en nuestra expedición de seis semanas. Él es el paradigma del Nuevo Testamento de la vida en expedición

y expone por escrito las clases de cosas que son posibles para aquellos que aman, creen, siguen, obedecen y reúnen con valor fortaleza divina del Señor Jesucristo. Su segunda carta a la iglesia de Corinto es oro puro si estamos buscando material que se parezca a las entradas de un diario de sus increíbles aventuras.

Lee la primera entrada en 2 Corintios 1:1-11. Describe la intensidad de sus tribulaciones en Asia.

¿Qué dos cosas habían abundado sobre ellos según 2 Corintios 1:5?

Según 2 Corintios 1:8-9, ¿qué efecto había tenido la severidad de sus sufrimientos en Pablo y sus compañeros?

Hay algunas verdades que no se pueden absorber de manera teórica. No sabemos lo que Dios puede hacer hasta que nadie más puede hacerlo. Ninguna crónica de las aventuras de Pablo está completa sin 2 Corintios 11:24-33. Imagina que lo estás entrevistando para un *podcast*. ¿Qué tres relatos de su breve autobiografía le pedirías que amplíe?

1.

2.

3.

Hace poco, una amiga mía decidió alejarse de todo e ir a acampar y hacer excursionismo por su cuenta. Una noche se quedó acostada, temblando de miedo, mientras un oso anduvo olfateando alrededor de su tienda durante 45 minutos. Esa es la clase de situación que suele mejorar tu vida de oración. Tal vez no te hayan golpeado con varas, pero probablemente hayas enfrentado peligros en la ciudad y, quizás, a campo abierto. Te han traicionado, has soportado un trabajo agotador y has pasado noches sin dormir.

Si, a esta altura de tu vida, estuvieras escribiendo una autobiografía, ¿qué tres acontecimientos incluirías? Enuméralos en la columna de la izquierda. En la columna derecha, junto a esos tres eventos, anota cómo Dios participó de esa parte de tu relato desde tu perspectiva.

SUCESOS	PARTICIPACIÓN DE DIOS

Tienes una historia en marcha formada por tres partes:

A. La historia de Cristo

B. Tu historia sin Él

C. Su historia juntos

Si todavía no lo has hecho, pídele a Dios que te ayude a entrelazar estas tres partes de la historia y a contarla. Los demás necesitan escucharla.

Cada versión poderosa de la «Parte C: su historia juntos» reflejará de alguna manera el relato de Pablo en 2 Corintios 4:1-18. Lee esta porción.

En 2 Corintios 4:7, ¿qué dijo Pablo que tenemos?

Según el mismo versículo, ¿por qué lo tenemos?

Permite que esta maravilla te inunde: somos vasos de barro sencillos, sin nada especial, fáciles de romper y propensos a desintegrarse, llenos del tesoro incomparable, inagotable y exquisito de Jesucristo. Dios diseñó esta santa yuxtaposición de tesoro y barro para que esta «extraordinaria grandeza del poder sea de Dios y no de nosotros». Nuestra opacidad resalta el resplandor inestimable de Dios. Permite que esto penetre profundamente: por el diseño insondable de Dios, tu persona común y corriente, cotidiana y frágil es una unidad de almacenamiento de poder extraordinario.

¿Qué diferencia marca esto? Relee 2 Corintios 4:7-9 y completa el cuadro.

Tal vez estemos…	Pero no estamos…
v. 8a	
v. 8b	
v. 9a	
v. 9b	

Según 2 Corintios 4:10, llevamos siempre…
para que…

Anota 2 Corintios 4:12 en este espacio.

Bueno. Nos hemos encontrado con uno de los aspectos más maduros de la doctrina del sufrimiento. En este sentido, estamos muy lejos del puré de banana en el pasillo para bebés del supermercado. Ahora estamos en la sección de carne, royendo uno de los huesos más duros del Nuevo Testamento. La realidad es que, a veces con previsión misericordiosa y en forma deliberada y fiel, Dios puede permitir que atravesemos algo que casi nos mate para que otra persona pueda cobrar vida. Solo Él da vida, pero puede usar la muerte en acción en una persona para demostrar vida en acción en otra. El Libro de los Hechos, seguido de siglos de historia cristiana, nos prohíbe ignorar el costo en su máxima expresión: seguir a Cristo ha hecho mucho más que casi matar a muchos creyentes. Estos son mártires llamados a la imitación suprema de Cristo.

> Él puede usar la *muerte* en acción en una persona para demostrar *vida* en acción en otra.

¿Qué dijo Dios sobre ellos en Apocalipsis 2:10?

Jesús tiene en alta estima cada sacrificio costoso. La recompensa para cada uno de ellos será mucho mayor que el sacrificio.

Antes de que nos envuelva el terror por la posibilidad de morir, considera la posibilidad de que quizás ya hayas experimentado esto en cierta medida para que la vida pudiera obrar en otra persona. Las circunstancias extremas en la crianza, en la lucha contra la injusticia o en la obra misionera, por ejemplo, pueden llevar a un siervo de Dios más allá de la vida y la ofrenda sacrificiales normativas, a costos que requieren una muerte severa a uno mismo, a la salud o al bienestar.

Aquellos en posiciones de liderazgo que caminan en obediencia cruciforme a Cristo casi seguro abrazarán un llamado similar. ¿Alguna vez experimentaste algo como esto? Explica.

Detener aquí la lección sería una tragedia. Estudia 2 Corintios 4:10-12. ¿Qué razón dio Pablo varias veces para que la muerte obre en la vida de un siervo de Dios?

En Cristo, sencillamente es imposible permanecer muerto. La vida de resurrección es indispensable. La muerte (sin importar qué forma tome) nunca tiene la última palabra. Cuando somos llamados a la clase de muerte que Pablo describe en 2 Corintios 4, el propósito de Dios siempre es que la vida misma de Cristo se manifieste en nosotros. Es la mejor oportunidad que tiene la gente de vislumbrar a Jesús cuando no está ni remotamente buscándolo. La muerte en acción en nosotros para que la vida obre en otra persona parece una tétrica sentencia terrenal que solo promete una recompensa eterna. Sin embargo, me gustaría sugerir que algunas de esas recompensas se cosechan aquí mismo en este planeta.

Lee 1 Tesalonicenses 3:6-9. Anota aquí el versículo 8.

Me encanta la traducción de la LBLA: «… porque ahora sí que vivimos, si vosotros estáis firmes en el Señor». Admítelo. Hay personas por las que caminaríamos a través de llamas sin dudarlo. Pasaríamos por ese proceso de muerte una decena de veces por tan solo mirarlas en una reunión de adoración y verlas extasiadas con Jesús. Colgaríamos de nuestros tobillos durante un mes por escuchar que personas a las que servimos dan testimonio sobre lo que Jesús ha llegado a significar para ellas. Alguien que no conocemos podría decirnos cómo le impactó ver a Cristo en nosotros y nos iríamos con lágrimas en las mejillas, susurrándole a Jesús: «Volvería a pasar todo eso contigo solo por esta persona».

¿Cómo dio testimonio Pablo sobre este fenómeno en Filipenses 2:17-18?

También he experimentado otra clase de gozo peculiar y he escuchado que otros hablan al respecto. En las pocas veces que me ha tocado soportar épocas que casi me matan, durante un tiempo me movía por la vida como un zombi, poniendo un pie frente al otro. Pero, cuando por fin empezaba a volver a la vida, invariablemente me sentía más viva que antes. De repente, cosas comunes y corrientes que antes daba por sentadas en mi vida ajetreada se transformaban en regalos exuberantes. Cerraba los ojos y saboreaba una brisa suave sobre mi rostro. Me quedaba mirando un ínfimo insecto que se abría paso por una brizna de hierba que ahora parecía de un verde totalmente nuevo. Ahora ya no veía solo el color de los ojos de mis hijos y mis nietos; veía las motas sutiles en sus iris. Una canción ya no solo me conmovía; me hacía sollozar. En vez de esquivar la lluvia, cerraba mi paraguas, echaba la cabeza hacia atrás y dejaba que me empapara el rostro, lavando las manchas invisibles de las últimas cien lágrimas. Cada una de estas veces, he deseado poder aferrarme a

esa conciencia vívida de la vida para siempre, pero al tiempo la vida vuelve a su ritmo normal. Sin embargo, para eso es la eternidad.

Un día ya no volveremos a lo cotidiano. Un día ya no habrá más noche ni muerte de ninguna clase. El mar y la tumba, la muerte y el Hades habrán entregado a sus muertos, y el Juez justo habrá asignado los destinos finales (Apoc. 20:11-15). Cuando llegue ese día eterno, sospecho que nosotros, que fuimos salvos de nuestros pecados por la sangre de Cristo, meditaremos en esta vida y nos preguntaremos cómo alguna vez nos habremos referido a esto como «estar vivos».

Rebobina a Génesis 3 y lee el capítulo hasta que llegues a la primera de estas cinco preguntas de recalibración de nuestra travesía. Es la primera pregunta divina en una lista de la Biblia que, cuando termina el Apocalipsis, habrá crecido para contener cientos de preguntas. Escríbela aquí:

Respondiste esta pregunta en la indagación del primer día. Ahora responde de nuevo en dónde percibes que estás espiritualmente, pero esta vez usa las palabras de Pablo en 2 Corintios 4:8-9 como paradigma.

Alinear con la Escritura el lugar donde crees que estás espiritualmente es crucial en la expedición de la fe. Aumenta la estabilidad y nuestro impulso hacia delante. Lo que sientes es importante. Los salmistas solían expresar abiertamente sus sentimientos sobre lo sombrías o triunfantes que les parecían sus situaciones. Sin embargo, enmarcar tu condición espiritual con la Palabra de Dios cambia tu manera de ver todo el recuadro.

Completa las líneas siguientes de 2 Corintios 4:8-9 para expresar conceptos similares a los de Pablo, pero usa tus propias palabras y detalles para personalizarlas.

Dios:

Estoy _____,

pero no _____ .

Estoy _____ ,

pero no _____ .

Estoy _____ ,

pero no _____ .

Estoy _____ ,

pero no _____ .

Escribe 2 Corintios 4:13.

En 2 Corintios 4:7-13, vemos delineada la clase de muerte que obra en un creyente para traer el pleno aliento de la vida de Cristo a ti. Considera que 2 Corintios 4:13 es una RCP divina en el proceso de vida de resurrección cuando la muerte ha estado obrando en ti. Con «el mismo espíritu de fe [...] nosotros también creemos, por lo cual también hablamos». La palabra traducida como *espíritu* es *pneuma* en el texto griego, que significa 'aliento'.

pneuma (*pneúma*; gen. *pneúmatos*, sust. neut. de *pnéō*) [...] respirar. (I) Aliento. (A) Por la boca o los orificios nasales, un respiro, una ráfaga [...]. (B) Inhalación de aire, aire en movimiento, una brisa, ráfaga, el viento [...]. (II) Espíritu. (A) El espíritu o vida vital, el principio de vida que reside en el hombre.[5]

Cuando leas la Escritura creyendo en ella con ese mismo espíritu de fe del que habló Pablo, piensa en el proceso como una inhalación. Después cuando las digas en voz alta, imagina el proceso como si fuera exhalar. ¿Entiendes la idea? Nada ofrece más oxígeno divino en tu expedición que inhalar la Escritura por fe. Después, nada aplica más poder a tus pies como exhalar la Escritura a través de tu discurso.

Practica este enfoque con 2 Corintios 4:8-9. Primero, léelo creyéndolo y recibiéndolo por fe y, después, dilo en voz alta y con audacia. Un sinnúmero de segmentos te espera en la Escritura y puede darte RCP espiritual cuando la vida te está matando.

¿Alguna vez, Dios te hizo revivir cuando alguna clase de muerte había estado obrando en ti? Si así fue, cuéntaselo a Dios e incluye cualquier manera en que la vida te haya parecido más vívida o preciosa.

Lee 2 Corintios 4:16-18 en voz alta y en primera persona en singular. Cuéntale a Jesús qué glorias se están llevando a cabo en tu vida en medio de estos dolores pasajeros.

Por último, vuelve a mirar tu respuesta en tu primera indagación, a la pregunta: «¿Dónde estás?» (pág. 16). Si sientes que algo ha cambiado o que te has movido en las últimas cinco semanas, exprésaselo a Dios. Si no, pídele que te mueva adonde quieres estar en Él.

Arrastra el corazón con latido

apenas perceptible, apagado

por aflicciones y enemigos

y marcado por las descontroladas

llamas del mundo hasta tu

Dios que espera y, allí,

déjate levantar por una mano

invisible.

5.4

Hoy la aguja de la brújula señala en una dirección preparada deliberadamente para tu penúltimo día. Mi esperanza es que, mucho después de que termine esta expedición de seis semanas, este lugar en tu travesía sea el que más recuerdes. Aceptar el consejo que escucharemos que Jesús le dio a un seguidor muy amado nos irá llevando a un mayor contentamiento y ahogando la beligerancia indecible.

Lee y deléitate en Juan 21 como si desayunaras en la playa con el Jesús resucitado. Registra cada pregunta en el capítulo aun si la misma pregunta se hace varias veces.

Qué maravillosamente apropiado es que el Evangelio de Juan concluya con un *ping-pong* de preguntas entre Cristo y Sus discípulos. Es exactamente la manera en que empezó. ¿Recuerdas estas de Juan 1:35-51?

¿Qué buscáis?

¿Dónde te hospedas?

¿Puede algo bueno salir de Nazaret?

¿Cómo es que me conoces?

¿Porque te dije que te vi debajo de la higuera, crees?

La vida con Cristo está llena de momentos que cierran un ciclo. En Juan 21, podemos observar cómo al apóstol Pedro se lo empapa de redención frente a sus compañeros. Por lo único que es más famoso que por caminar sobre el agua con Jesús es por negarlo tres veces. Hasta su negación, Pedro había sido prácticamente el alumno

estrella de la clase. Tal vez un poco ostentoso, pero las estrellas pueden ser así a veces. Cuando la cámara lo enfoca en Juan 21, tenemos una versión más humilde de Pedro. Nos encanta la versión anterior de Mateo 14, donde tiene la intrepidez de gritar por encima de la tormenta: «Señor, si eres tú, mándame que vaya a ti sobre las aguas» (v. 28b). Pero, si estamos dispuestos a apreciar una maravilla más sutil, la versión posfracaso de Pedro es igualmente irresistible. Nos da la sensación de que, apenas Juan dejó escapar de su boca las palabras: «¡Es el Señor!», Pedro se zambulló en el agua y empezó a nadar desesperadamente hacia Jesús. Es más, en lugar de aliviar su carga para nadar mejor, se puso la túnica y se la ciñó. Más recato, menos ostentación. Más oídos abiertos, menos palabrerío. Más confianza en Jesús, menos confianza en sí mismo. En el reino del revés de Cristo, esas cosas son mejoras.

La brújula de hoy nos ofrece una oportunidad de subrayar un punto anterior y establecer uno nuevo. Primero, subrayemos. Como no es de los que malgastan palabras, cuando Jesús está haciendo la misma pregunta tres veces, está golpeando con Su cuchara sobre la copa para llamar la atención en la mesa. La mayoría de los teólogos se inclinan hacia a la probabilidad de que la cantidad de veces que Cristo le preguntó a Pedro si lo amaba fue para igualar la cantidad de veces que Pedro lo negó. Una segunda oportunidad: el mismo hombre, la misma boca, el mismo tema (Jesús), el resultado opuesto. Si esta idea es nueva para ti, no la dejes pasar rápidamente. Saborea la espléndida redención. La manera singular en que Jesús conecta el afecto con la vocación en la escena también refuerza algo que hemos visto en nuestra expedición: la motivación más fuerte para nuestra obediencia a Su llamado es nuestro inmenso afecto por Él.

Simón, hijo de Juan, ¿me amas más que estos?

Sí, Señor, tú sabes que te quiero.

Apacienta mis corderos.

Otra vez. Y otra vez.

Guarda esto en algún lugar accesible de tu memoria: cuanto más difícil es la obediencia, más debes orar por amor. No ores tan solo para ser fuerte. Ora para amar a Jesús más que a nadie ni a nada en esta tierra, creyendo en lo más profundo de tu ser que lo mejor que puedes hacer por los demás, a la larga, es amar más al Señor. El camino más fácil en un acto difícil de obediencia es el que se ha abierto con amor. Cuando Jesús te ha cautivado de tal manera que seguirlo equivale a seguir tu corazón, el puro romance de tu expedición te llevará a lugares donde el aventurero más intrépido no se atrevería a pisar.

Ahora vayamos al punto nuevo. Sin duda, captaste la pregunta del millón que le hizo Pedro a Jesús, en Juan 21:21: «Señor, ¿y este, qué?» (NVI). Pocas cosas nos

harán tropezar más en nuestra expedición de fe que compararnos con los demás que vemos. Los medios sociales nos han ofrecido un campo de visión amplio como un océano. Cuando vamos torciendo la cabeza hacia los costados, es difícil concentrarnos en el camino que tenemos por delante. Cuando juzgamos según las apariencias o al comparar experiencias según una comprensión parcial (en el mejor de los casos), tarde o temprano llegaremos a la conclusión de que Jesús no es justo. El problema es que es difícil medir la gracia con una regla justa.

Observa que Pedro hace la pregunta una vez, pero Juan registra la respuesta dos veces:

Versículo 22: «¿a ti, qué?».

Versículo 23: «¿a ti, qué?».

Te ofrezco una traducción libre: «Pedro, eso no te incumbe».

Y, sin embargo, eso nos hace tropezar una y otra vez. «Jesús, ¿por qué no me llamaste a eso?». «¿Por qué no me diste un regalo como ese?». «¿Por qué a mí no me salieron las cosas de esa manera?». «¿Por qué no puedo tener ese éxito o un ministerio como aquel?». «¿Por qué no puedo encontrar un amor como ese?». «¿Por qué mi matrimonio no resultó así?». «¿Por qué mis hijos no son como esos?». «¿Por qué no soy tan atractivo como aquel?». «¿Por qué no tengo esa salud?». «¿Por qué tus planes para mí no podían ser esos?».

¿Quieres agregar algunos ejemplos?

Al final del Evangelio, la pregunta queda colgando del gancho de un signo de pregunta: *¿A ti, qué?* En esta cultura competitiva en la que vivimos, lo que hacen o tienen los demás parece ser lo más importante. La otra cara de la pregunta «¿y este/esta, qué?» es «¿y yo, qué?». Esa moneda gira constantemente en la mano sucia de la comparación. Si no queremos distraernos en nuestra expedición, vivir tropezándonos y quedar con las rodillas y los codos ensangrentados, la competencia puede requerir más que simplemente resistencia. Mientras la familia de Cristo se transforma en el hazmerreír público gracias a la rivalidad entre hermanos, hace falta renunciar. Los creyentes deben ser compañeros, en lugar de competir entre ellos. Deben ser «amados y añorados, gozo y corona» para nosotros (Fil. 4:1), mientras nuestras sandalias avanzan por terreno espinoso. Son bálsamos en un mundo encendido de temor y conmocionado por la ansiedad.

¿Cómo ilustran los siguientes pasajes esta verdad?

2 Corintios 7:5-7 Colosenses 4:10-11

En un mundo donde los seguidores de Jesús suelen sentirse sapo de otro pozo, podemos acudir unos a otros, acurrucarnos, reírnos y meditar un momento, y casi sentir el sabor a nuestro eterno hogar.

¿La compañía de quiénes te permite saborear de antemano lo que crees que será la comunión celestial? Nombra a varias personas.

Nos retorcemos por el apóstol Pedro en Juan 21:21 porque nosotros también nos hemos preguntado: *¿Y este, qué?*, aun si amábamos al otro creyente. Sin duda, Pedro amaba entrañablemente a Juan. Tal vez solo se preguntaba si había salido perdiendo por su negación. La ironía es que Juan quizás haya tenido sus propias preguntas respecto a los demás cuando lo desterraron a Patmos. Era el único de los doce que quedaba sobre la tierra. Los demás habían podido ofrecer sus vidas en martirio y estaban a salvo, en la presencia de su más querido Amor. En lo que seguramente fue un aislamiento casi insoportable, bajo el sol implacable y con huesos doloridos, ¿no imaginas al discípulo amado, preguntándose: *¿Por qué no planeaste que partiera de esa manera? ¿Qué estoy haciendo aquí?* Entonces, un día impactante, pudo vislumbrarlo (Apoc. 1:9-10). Tal vez de este lado del velo, podamos alcanzar a ver algo de por qué el plan de Cristo para nosotros no se pareció al de otra persona, pero no entenderemos de verdad hasta que estemos en Su presencia. Quizás, allí mismo en las bodas del Cordero, veremos a la esposa de Cristo en su plenitud, absolutamente plena sin que nada le falte, y nos maravillaremos por el encaje radiante de millones de hilos, ni uno suelto.

Vuelve a Juan 21:22. Registra la directiva de Cristo a Pedro y tómalo de manera tan personal como si te lo hubiera dicho cara a cara.

Esto es lo que tienes para darle a Jesús que nadie más sobre la tierra puede darle: tu fidelidad. Tú lo sigues. Anima a los demás con profunda generosidad, especialmente cuando no haya reciprocidad. Alienta, ayuda, bendice y celebra a otros. Estímalos como superiores a ti mismo, sin aborrecerte. Los celos y las rivalidades son sabuesos implacables en la expedición y huelen sangre en cada dejo de inseguridad. Dejemos de emanar este aroma.

En Juan 13:1-17, Cristo dejó boquiabiertos a Sus discípulos (en especial, a Pedro) cuando se levantó de la mesa de la cena, se ató una toalla a la cintura, derramó agua en una vasija y les lavó los sucios pies.

Según Juan 13:14-15, ¿por qué Él hizo algo semejante?

¿Qué pregunta les hizo Jesús en Juan 13:12?

Me gusta la traducción de la NVI: «¿Entienden lo que he hecho con ustedes?». Reflexiona en la profundidad de la pregunta de Cristo como uno de Sus seguidores actuales. Considera tu propia respuesta según el contexto inmediato de Juan 13:1-17 y las enseñanzas similares de Cristo.

¿Entiendes lo que ha hecho por ti al llamarte…

a servir en lugar de ser servido?

a la humildad en lugar de la arrogancia?

a los pies de los demás en lugar de a mirarlos desde arriba?

al camino superior de amar a tus enemigos y bendecir a los que te maldicen?

a dispensar gracia cuando la inclinación natural sería avergonzar y culpar?

a practicar misericordia en lugar de juicio?

Considera la sabiduría multiforme de Jesús y el favor que les ha hecho a Sus seguidores. Deja marinar la pregunta un momento y luego escribe tu respuesta. Que caiga directamente sobre ti al escribir tu nombre en este espacio en blanco:

¿Entiendes lo que he hecho por ti _____?

Lo más probable es que haya personas con la que tiendes a competir y otras con las que te ves en una competencia forzada cuando los demás te comparan con ellas. A los espectadores les encanta la competencia, así que le echan fuego al enfrentamiento. No les des el gusto. Habla con Jesús y pídele que te ayude a identificar los disparadores, que te libre de la tentación de entrar a competir y que te dé el poder de persistir en victoria, incluso si los demás siguen compitiendo. Pídele que reemplace toda envidia que tengas por otra persona con una apreciación y afecto genuinos.

Tal vez nadie en el Nuevo Testamento pasó una prueba más difícil de «¿y yo, qué?» como Juan el Bautista. Fue el precursor de Jesús y era su pariente de sangre. Juan había bautizado a Jesús y enviado a sus propios discípulos a seguirlo a Él. Sin embargo, Jesús no apareció a rescatarlo de la prisión. Estaba haciendo señales y milagros maravillosos en otra parte. Sobre Juan, Jesús dijo: «En verdad os digo que entre los nacidos de mujer no se ha levantado nadie mayor que Juan el Bautista» (Mat. 11:11a), pero no impidió que lo decapitaran. ¿Acaso a Jesús no le importaba? Mateo 14:13a relata: «Al oír esto, Jesús se retiró de allí en una barca, solo, a un lugar desierto». Ahora Juan sabe por qué no recibió la intervención milagrosa que otros tuvieron y Romanos 8:18 se ha transformado en su realidad viva. ¿Te imaginas el reencuentro entre Jesús y Juan? Es imposible imaginar que, al mirar atrás, dijera: «Si tuviera que hacerlo otra vez, quisiera haber sido otra persona». Es más fácil imaginar a un hombre que se había vestido de piel de camello y comido una dieta de langostas cantando: «Mil cabezas para celebrar a mi libertador».

Confía en Jesús cuando todos los demás parezcan estar recibiendo un milagro menos tú. Cuando te sientes abandonado, pero aun así permaneces fiel, tú eres el milagro.

Anota las palabras de Cristo en Mateo 6:6.

No importa lo que tengan los demás que tú no tengas, nadie puede tener más de Jesús que tú. Nadie puede tener más acceso a Dios que tú. Nadie es más amado

ni valorado. Nadie puede adorarlo más, disfrutarlo más, saborear más Sus palabras, confiar más en Él, cantarle más o recibir más de Su calidez y Su consuelo.

Por última vez, en esta expedición de seis semanas, busca Lucas 11:13. Léelo y escribe la quinta pregunta de recalibración. Después, amado de Dios, respóndela.

5.5

Hoy llegamos a una «Y» en el camino después de cinco semanas de transitar nuestra expedición a una corta distancia el uno del otro con nuestras brújulas sincronizadas. Que la gracia de poder servir nunca haya perdido su lustre para mí es un testimonio tanto de las inolvidables profundidades cenagosas de derrota de donde me sacó Dios, como de la inmutable salvación, la limpieza y el poder santificador de la cruz de Cristo. No sé si te habré agotado o si el Espíritu de Dios habrá invadido estas páginas, como le pedí, haciendo que esta expedición renovara tu energía. El primer día de todos, hablamos de que, según una investigación minuciosa del autor J. L. Hancock, la versión King James de la Biblia contiene 3298 preguntas.[6] La suma de las preguntas en la mayoría de las traducciones más formales tiene un resultado similar. A esta altura, tal vez sientas que ya las buscaste a todas. Eres un santo y doy gracias a Dios por ti.

Cerrar nuestra expedición de seis semanas sin anotar tus cinco preguntas de recalibración sería una parodia; así que, por favor, comienza a hacerlo.

«¿ _____ ?». (Gén. 3:9)

«¿ _____ ?». (Gén. 3:11)

«¿ _____ ?». (Juan 1:38)

«¿ _____ ?». (Mat. 8:26)

«¿ _____ ?». (Luc. 11:13)

Ya propuse que traer respuestas francas y actuales para estas cinco preguntas divinas (no a un diario, un amigo, un pastor, un maestro ni un mentor, sino directamente a Aquel que las hizo originalmente) puede recalibrar y reavivar un caminar que ha perdido vigor, se ha desviado o ha quedado atascado en un callejón sin salida. Espero que esto pruebe su veracidad. Pero, más allá del camino que tomes, debes saber que siempre puedes volver a encontrar intimidad con Dios. Pide, busca, llama.

Más temprano esta semana, te dije que nuestros últimos kilómetros juntos nos llevarían de regreso a las cinco preguntas de recalibración. Ya nos topamos con tres: ¿Qué estás buscando? ¿Dónde estás? ¿Cuánto más? Antes de que termine esta lección, descubrirás: ¿Quién te lo dijo? En la indagación de hoy, resurgirá: ¿Por qué tienes miedo? Sin embargo, hablemos por última vez del espectro más amplio de preguntas que empiezan con las provocativas (y, a menudo, desconcertantes) palabras por qué. El camino es demasiado propenso a los porqués como para no volver a mencionar esto cerca del final.

¿Por qué crees que nuestra mente humana está cargada de porqués?

Mi esposo, Keith, era famoso en su familia por sus insaciables porqués. Cada explicación recibía como respuesta otra pregunta. Los miembros de la familia todavía mencionan lo que dijo la querida fallecida tía Emma, quien perdió los estribos con él cuando Keith tenía cinco años. Después de una decena de preguntas, ella explotó: «¡Eso ya no tiene un porqué!». Pero ese es el tema. Algunos de nosotros no pensamos como la tía Emma. Para nosotros, parte de nuestro asombro es preguntar *por qué*.

Creo que los humanos estamos cargados de esta clase de preguntas porque, como *Homo sapiens* (en latín, *sapiens* significa 'inteligencia'),[7] fuimos creados a imagen de Dios. Fuimos creados con una capacidad impresionantemente vasta pero finita para entender, por un Creador con entendimiento completo e infinito. Queremos saber porque queremos entender. Queremos entender porque fuimos creados a Su imagen. Una de las innumerables cosas para apreciar profundamente sobre Dios es que, aunque Él mantiene con determinación el derecho de ocultar ciertas explicaciones, no nos prohíbe el derecho de preguntar por qué. La expresión *por qué* aparece 458 veces en la NTV. A menudo, Él, que conoce todas las respuestas, es el que pregunta. Aquí tienes unas cuantas:

Jeremías 44:7b: «¿Por qué os hacéis un daño tan grande?».

Mateo 9:4b: «¿Por qué pensáis mal en vuestros corazones?».

Mateo 26:10b: «¿Por qué molestáis a la mujer?».

Lucas 24:38b: «¿Por qué estáis turbados?».

Juan 20:15b: «¿Por qué lloras?».

Elige dos de las cinco, busca el contexto y anótalo en este espacio.

Los salmistas preguntan por qué 20 veces, incluyendo las preguntas dirigidas directamente a Dios, como «¿Por qué me has olvidado?» (Sal. 42:9b) y la asombrosa: «¡Despierta! ¿Por qué duermes, Señor?» (Sal. 44:23a). Dios no se había olvidado de ellos ni tampoco duerme. Sin embargo, Sus manos crearon las emociones humanas con un escape: la boca. Cuando se llevan ante Él preguntas con una angustia y dolor sinceros, en busca de entendimiento dado por Dios, clamando para que se cierre la brecha de intimidad, Él no les resta importancia. Tal vez responda con preguntas propias, como en el caso de Job, pero no como castigo por preguntar. Hebreos 4:15 nos asegura que Jesús, nuestro gran Sumo Sacerdote, puede identificarse con nosotros en todo sentido. Sin duda, esta es una de las razones por las que el Espíritu Santo preservó en tinta permanente el clamor de Cristo desde la cruz.

Elí, Elí, ¿lema sabactani? Esto es: Dios mío, Dios mío, ¿por qué me has abandonado?
MATEO 27:46

Me encanta que nuestro idioma tenga una expresión que salga de las profundidades del alma y exprese nuestro gemido interior. En nuestro dolor más profundo, cuando parece que se nos parte el alma, podemos arrojar la cabeza hacia atrás, abrir la boca y exclamar: *¿Por qué?* A menudo quizás no recibamos respuestas, pero no porque eso ya no tenga un porqué. Ah, sí que lo tiene. Simplemente no es momento de escucharlo.

Recuerda el principio de nuestra expedición, cuando correspondimos las cinco preguntas de recalibración con seis preguntas que a menudo se repiten en las investigaciones: *¿Quién? ¿Qué? ¿Dónde? ¿Por qué? ¿Cómo?* Faltaba una pregunta de investigación en nuestras recalibraciones y te aseguré que surgiría al final.

¿Cuál faltaba?

En el caso de las personas de fe, que creen en lo que Dios dice, muchos «si tan solo» quedan descartados, pero allí en lo profundo de la grieta hace eco la pregunta *¿Cuándo?*

Señor, ¿cuándo?

Sé que, en algún momento, tú _____ porque no puedes mentir, pero ¿cuándo?

Sé que todas las cosas obrarán para bien, pero ¿cuándo?

Sé que sembrar semillas de tu Palabra producirá una cosecha, pero ¿cuándo?

Sé que defenderás a los tuyos, pero ¿cuándo?

Sé que a la mañana vendrá la alegría, pero ¿cuándo será de mañana?

Así que, a menudo, la prueba no está en creer, sino en esperar. ¿Cuáles son algunas de tus propias preguntas en este momento que comiencen con las palabras *Señor, ¿cuándo?*

En muchas ocasiones, el salmista clamó: «¿Hasta cuándo, Señor?». Aquí tienes dos:

¿Hasta cuándo, Señor, estarás mirando? Rescata mi alma de sus estragos, mi única vida de los leones.
SALMO 35:17

¿… hasta cuándo los impíos se regocijarán?
SALMO 94:3b

Apocalipsis 6:10a-11a presenta de modo conmovedor las almas de los mártires bajo el altar clamando a gran voz: «¿Hasta cuándo, oh Señor santo y verdadero, esperarás para juzgar y vengar nuestra sangre de los que moran en la tierra? Y se les dio a cada uno una vestidura blanca; y se les dijo que descansaran un poco más de tiempo…».

 Lee los siguientes pasajes y explica cómo cada uno gira alrededor de la pregunta *¿Por qué?*

Hechos 1:6-8

1 Corintios 13:9-12

1 Pedro 5:4

1 Juan 2:28

Para mí, no hay pasaje de la Escritura que hable de manera más admirable del *cuándo* que 1 Pedro 1:3-7. Lee estos versículos en la NVI y encierra con un círculo tres períodos de tiempo: *ahora, por un tiempo* y *cuando*.

«¡Alabado sea Dios, Padre de nuestro Señor Jesucristo! Por su gran misericordia, nos ha hecho nacer de nuevo mediante la resurrección de Jesucristo, para que tengamos una esperanza viva y recibamos una herencia indestructible, incontaminada e inmarchitable. Tal herencia está reservada en el cielo para ustedes, a quienes el poder de Dios protege mediante la fe hasta que llegue la salvación que se ha de revelar en los últimos tiempos. Esto es para ustedes motivo de gran alegría, a pesar de que hasta ahora han tenido que sufrir diversas pruebas por un tiempo. El oro, aunque perecedero, se acrisola al fuego. Así también la fe de ustedes, que vale mucho más que el oro, al ser acrisolada por las pruebas demostrará que es digna de aprobación, gloria y honor cuando Jesucristo se revele».

Mientras sigas tu expedición, sé consciente de que, entre tu «ahora» y tu «cuando», hay un «por un tiempo». Lo que ahora parece eterno después nos parecerá un instante. Permite que cuatro palabras se transformen en la respuesta que sea como un baluarte para todo por lo que vale la pena esperar: Cuando Jesucristo se revele.

En el primer adviento, Dios envolvió a Su Hijo (el *Logos*, que significa 'Palabra') en pañales de carne para que habitara entre mortales y, aunque Isaías 53:2 nos informa que no tenía aspecto hermoso como para que lo desearan, asombrosamente sí lo hicieron. Gracias a un despertar de Su Espíritu, a ellos no los distrajo Su apariencia corriente y contemplaron Su gloria, la gloria del único e incomparable (Juan 1:14). En el segundo adviento, todos contemplarán la belleza de Su santidad. Muchos lamentarán no haber creído, pero todos se quedarán sin aliento y se inclinarán ante la visión intolerable de pura majestad.

Aquí estamos, entre esos dos acontecimientos. Este unigénito, que es nuestro todo, que está presente entre nosotros y cuyo Espíritu está dentro de nosotros, está escondido de nuestros ojos naturales. Por ahora, mientras se balancea sobre la cuerda floja de la fe suspendida entre esas dos apariciones visibles, la estatura de la revelación divina es vislumbrar cualquier atisbo de la belleza de Cristo. En todos mis años en que la vida me ha ido matando, siempre y solamente he vuelto a vivir de una manera: Dios me ha deslumbrado con Jesús.

Que el Invisible, que lo llena todo en todo, desprenda las cataratas que nuestras distracciones han dejado en nuestros ojos espirituales y nos conceda atisbos de Su persona y la gracia para resistirlos y comunicarlos correctamente. Toda la tierra está llena de Su gloria, así que mantén los ojos bien abiertos, viajero. No eres ningún vagabundo sin rumbo. Permanece en la Escritura. Busca la llenura y el estímulo del Espíritu Santo. Saborea la buena compañía. Canta, medita, baila, descansa y salta a menudo. Ríe con ganas porque la vida es difícil y la risa es una excelente medicina. No embotelles tus lágrimas. Suéltalas y confía en que Dios se encargará de guardarlas. De esa manera, ninguna se desperdiciará.

Tú llevas la cuenta de todas mis angustias y has juntado todas mis lágrimas en tu frasco; has registrado cada una de ellas en tu libro.

SALMO 56:8, NTV

De cualquier manera, parpadear a través de las lágrimas mientras leemos la Escritura puede tener el mismo efecto que un limpiaparabrisas sobre un vidrio tapado de suciedad. De repente, puedes ver. Podría asentir con la cabeza hasta que me doliera el cuello respecto a estas palabras de la pluma de Oliver Wendell Holmes, Sr.: «Me importa un comino la simplicidad de este lado de la complejidad, pero daría la vida por la simplicidad al otro lado de la complejidad».[8]

Los que llevamos la expedición en la sangre iremos por todo el mundo y por la Palabra en busca de miles de piezas desparramadas del rompecabezas. Alabaremos a Dios por cada descubrimiento y nos regocijaremos con cada puñado de piezas que encajen. Aun así, no importa cuánto vivamos; nos iremos de este lugar con cientos de piezas esparcidas. Entonces, por fin, en la eternidad abriremos los ojos para ver cómo cada rompecabezas encaja a la perfección y compone un solo retrato. Veremos Su rostro y Su nombre estará sobre nuestra frente (Apoc. 22:4).

Siempre me encantaron los fuegos artificiales. No me importa si hacen ruido. Me gusta que exploten en el cielo como fuentes de luz y que solo se pueda apreciarlos de verdad cuando está oscuro afuera. Vaya si está oscuro afuera. ¿Qué me dices si nos quedamos aquí parados un último momento en nuestras expediciones convergentes y permitimos que Dios desate el conjunto más sustancial de preguntas en el Nuevo Testamento como si fueran fuegos artificiales para unos pocos aventureros que han venido a apreciarlos?

Entonces, ¿qué diremos a esto? Si Dios está por nosotros, ¿quién estará contra nosotros? El que no eximió ni a su propio Hijo, sino que lo entregó por todos nosotros, ¿cómo no nos concederá también con Él todas las cosas? ¿Quién acusará a los escogidos de Dios? Dios es el que justifica. ¿Quién es el que condena? Cristo Jesús es el que murió, sí, más aún, el que resucitó, el que además está a la diestra de Dios, el que también intercede por nosotros. ¿Quién nos separará del amor de Cristo? ¿Tribulación, o angustia, o persecución, o hambre, o desnudez, o peligro, o espada?

ROMANOS 8:31-35

Ninguna de estas cosas.

Pero en todas estas cosas somos más que vencedores por medio de aquel que nos amó.

ROMANOS 8:37

Nunca dejes de buscar, amado de Dios. Falta solo un tramo y después viene el gozo.

Regresa a Mateo 8:26 y permite que la cuarta pregunta de recalibración vuelva al principio. Anótala aquí.

El objetivo de la expedición de fe no es dejar todo temor. Es saber que Cristo nunca nunca te dejará. Tráele esos temores. Si todavía tienes los mismos que registraste en la primera semana, habla con Él y pídele que te ayude a entender por qué se niegan a aquietarse. Si tienes otros nuevos, comunícaselos.

Anota las palabras de Cristo en Mateo 14:27.

Observa la exhortación de Cristo: «¡Tengan ánimo!» (NTV). En el caso de tus temores más obstinados, imagina el proceso como un intercambio. Entrégale a Jesús tus temores y permite que Él los cambie por Su valor.

Anota las palabras de Cristo en Lucas 12:32.

¿Quién te lo dijo?

Tómate un momento para reflexionar en tu expedición hasta ahora. Repasa cada día de estudio y anota algo breve sobre lo que te habló personalmente, lo que aprendiste y sobre las correcciones de rumbo que necesitas hacer. Después, pasa un momento en oración, escribiendo desde tu corazón al Señor a medida que avanzas en esta expedición.

DÍA 1

Verdades que encontré:

Lo que aprendí sobre mí mismo y sobre Jesús:

Correcciones de rumbo que debo realizar:

DÍA 2

Verdades que encontré:

Lo que aprendí sobre mí mismo y sobre Jesús:

Correcciones de rumbo que debo realizar:

DÍA 3

Verdades que encontré:

Lo que aprendí sobre mí mismo y sobre Jesús:

Correcciones de rumbo que debo realizar:

DÍA 4

Verdades que encontré:

Lo que aprendí sobre mí mismo y sobre Jesús:

Correcciones de rumbo que debo realizar:

DÍA 5

Verdades que encontré:

Lo que aprendí sobre mí mismo y sobre Jesús:

Correcciones de rumbo que debo realizar:

Señor, al seguir adelante...

GUÍA PARA EL LÍDER

Qué gozo tienes por delante al guiar a tu grupo a través de *La expedición*. Aquí tienes algunas cosas que debes saber para ser un líder eficaz.

EL FORMATO

La expedición no es el típico estudio bíblico de Beth Moore. ¿En qué sentido es distinto?

No hay ningún tema semanal

Aunque algunos días de la semana pueden tener cierto hilo conductor, no hay ningún tema general. Esa es una de las razones por las que no hay un título para cada semana. Cada día es una parada en esta expedición hacia la intimidad con Dios.

Estudios diarios

LA BRÚJULA: esta parte del estudio diario establece los cimientos para tu tiempo personal con Dios. Se parece mucho a lo que verías en un estudio bíblico habitual de Beth: lectura bíblica, comentario e ilustraciones, información y preguntas de aplicación.

LA INDAGACIÓN: la segunda parte del estudio está diseñada para ser un tiempo personal y concentrado con Dios. Habrá breves directivas para impulsar a los participantes a responder preguntas y llevar un diario sobre diversas cosas. Lo que escribes es una conversación entre tú y Dios. Hay espacio para escribir, pero también animamos a los miembros del grupo a conseguir un diario en blanco para registrar notas y pensamientos.

Páginas de «Evalúa tu expedición»

Cuando estás en una expedición, es bueno detenerse de vez en cuando, tomar un momento y evaluar el viaje hasta ese punto. Al final de cada semana, los participantes tendrán la oportunidad de hacer esto en la página designada. Tendrán espacio para escribir lo que aprendieron, qué correcciones de curso deben hacer y las ideas sobre avanzar. Los miembros del grupo tienen la opción de evaluar inmediatamente después de terminar la lección de cada día o de esperar al final de la semana para evaluar cada día.

SESIONES GRUPALES

Esta parte del estudio también tiene sus diferencias. Estos son los elementos para cada sesión grupal:

Apertura

En la primera sesión, empiezas con algo para romper el hielo. En las siguientes sesiones, iniciarás con un repaso del estudio personal de la semana anterior. Para empezar el debate, anima a los participantes a basarse en su página de «Evalúa tu expedición» para cada semana. Para generar una mayor respuesta, siéntete en libertad de usar algunas o todas las preguntas indicadas en esta sección.

Debate

Esta será la oportunidad para que tu grupo hable sobre lo que aprendió. Tendrás varias preguntas para que generes el debate.

Intercambio

Una expedición siempre parece salir mejor cuando la realizas con compañeros. Aunque cada persona debe realizar su propia travesía personal, es de vital importancia que tengas un grupo de compañeros de viaje que te animen y te pidan la rendición de cuentas. Aprovecha este tiempo cada semana para dividir el grupo en equipos pequeños (de dos o tres personas cada uno). Hay varias opciones para formar los equipos.

OPCIÓN 1: si los participantes se anotan con anticipación, puedes designar cómo estará formado cada equipo.

OPCIÓN 2: puedes permitir que los equipos se formen solos durante la primera sesión. Simplemente asegúrate de que nadie quede solo y permanece atento a la dinámica de cada equipo. Tal vez sea necesario que intervengas y hagas algunos cambios.

OPCIÓN 3: tal vez quieras esperar hasta la Sesión 2 para empezar el tiempo de intercambio. Esto te dará la oportunidad de designar a los equipos después de conocer a cada participante.

Durante el tiempo de intercambio, anima a los participantes a hablar con sinceridad sobre dónde se encuentran en la expedición hacia la intimidad con Dios, a rendirse cuentas unos a otros y a orar unos por otros. Infórmales que se reunirán cada semana, como parte del tiempo en grupos.

Cierre

Recibirás recordatorios y palabras de aliento para darles a tu grupo y puede haber ideas para orar al cerrar la sesión.

Seguimiento

Entendemos que la lección no termina con el último «Amén» el día que se reúne el grupo. Te instamos a orar por tu grupo cada semana y a encontrar maneras de animar y desafiar a sus participantes. Te daremos ideas breves para estimular tu creatividad.

SESIÓN 1

Dales la bienvenida a los participantes. Empieza a compilar una lista grupal donde los miembros puedan anotar su nombre, número de teléfono y dirección de correo electrónico.

APERTURA

Para romper el hielo, pregúntales a los miembros del grupo cómo fue su viaje favorito. Puede ser una excursión reciente o un viaje de su juventud o su infancia. A medida que hablen, pregúntales qué hizo que ese viaje fuera especial. ¿Por qué fue memorable? Después de que varios hayan hablado, pregunta: ¿Dirían que su viaje favorito fue *una expedición*? ¿Por qué o por qué no?

Distribuye ejemplares de *La expedición*.

DEBATE

• ¿Qué significa para ti la frase «intimidad con Dios»? ¿Dirías que tienes una relación íntima con Dios? ¿Por qué o por qué no?

¿Cómo te parece que es una relación íntima con Dios?

• ¿Cuál es la diferencia entre una expedición y un viaje? ¿En qué sentido una expedición es más que simplemente un viaje?

• ¿Por qué son esenciales las preguntas para que un viaje sea una expedición?

• ¿Qué cosas podrían estar estorbando tu intimidad con Dios?

INTERCAMBIO

Explica el propósito de esta parte de tu tiempo en grupo. Divide a tu grupo en equipos pequeños (de dos o tres personas cada uno).

CIERRE

Dedica unos minutos a señalar las diferencias entre este estudio bíblico y otros habituales de Beth. Anima a los participantes a avanzar unas páginas para ver el diseño del estudio para cada día. Señala las dos secciones diferentes y muestra la parte designada en cada sesión para llevar un diario.

Pregunta si hay algo para clarificar. Cierra en oración.

SEGUIMIENTO

Envía un correo electrónico o un mensaje de texto a los miembros del grupo para decirles lo contento y emocionado que estás de empezar esta expedición a su lado.

SESIÓN 2

APERTURA

Dales la bienvenida a los participantes y repasen lo que aprendieron en el estudio personal de la semana anterior. Anímalos a usar su página de «Evalúa tu expedición» (pág. 40) para comunicar verdades que hayan aprendido y correcciones de rumbo que deban hacer. Además, siéntete en libertad de usar las siguientes preguntas para iniciar el debate.

• ¿Cómo te ayudan las preguntas de recalibración a entender el estado actual de tu relación con Cristo? ¿Qué pregunta de recalibración fue la más significativa para ti?

• Habla sobre algún momento en que te preguntaste por qué Dios permanecía callado o si te había abandonado.

• Cuando tuviste que escribir cinco cosas que verdaderamente crees sobre ti mismo, ¿encontraste algunas cosas que no tenían su raíz en Dios? Explícalo.

• ¿Qué deseos ha plantado Dios en lo profundo de tu corazón? ¿Se ha cumplido alguno? ¿Cómo estás lidiando con los que no se han cumplido?

• ¿Cómo usa el enemigo el temor para hacerte frenar en seco?

DEBATE

Usa las siguientes pautas para empezar el debate.

• Pídeles a algunos miembros de tu grupo que hablen sobre cómo empezó su expedición con Dios.

- ¿Cuáles son algunas personas que conozcas que tienen una relación íntima con Dios? ¿Qué características marcan sus vidas?

- ¿Entiendes que estás lleno del Espíritu Santo de Dios? ¿Cómo cambiaría tu expedición saber y creer realmente esta verdad?

- ¿Dirías que, en este momento de tu expedición con Dios, estás más cerca de ser como los huesos secos del desierto o de estar plenamente vivo en Él? Explícalo.

INTERCAMBIO

Indícales a los participantes que se dividan en grupos más pequeños para animarse, rendir cuentas y orar unos por otros.

CIERRE

Anima a los miembros de tu grupo a completar cinco días de tarea personal antes de la próxima sesión grupal. Guíalos en oración para pedirle a Dios que los ayude a conocer y a poner en práctica la verdad de que el Espíritu Santo vive en cada seguidor de Cristo.

SEGUIMIENTO

Envía un correo electrónico o un mensaje de texto a los miembros de tu grupo para recordarles que están llenos del Espíritu de Dios.

SESIÓN 3

APERTURA

Dales la bienvenida a los participantes y repasen lo que aprendieron en el estudio personal de la semana anterior. Anímalos a usar su página de «Evalúa tu expedición» (pág. 80) para comunicar verdades que hayan aprendido y correcciones de rumbo que deban hacer. Además, siéntete en libertad de usar las siguientes preguntas para iniciar el debate.

- ¿Alguna vez te sientes atascado en el mismo lugar en tu expedición? ¿Qué es más probable que hagas: disfrutar de las victorias o revolcarte en los fracasos? Explícalo.

- ¿Alguna vez experimentaste (o experimentas) un dolor o anhelo profundo por algo que te parece que Dios no te ha dado? Explícalo. ¿Cómo puedes seguir adelante?

- Habla de alguna vez en que Dios te sorprendió, al hacer mucho más de lo que podías pedir o imaginar.

- ¿Por quién estás intercediendo que sea muy cercano a tu corazón? ¿Cuál es su necesidad y cómo podemos unirnos a ti para orar por esta persona?

- En la página 77, Beth te animó a hacerle un pedido audaz a Dios. ¿Hiciste uno? Si lo hiciste, ¿cuál fue?

DEBATE

Usa las siguientes pautas para empezar el debate.

- ¿Cuál es la diferencia entre hacerle preguntas a Dios y cuestionarlo?

- Habla de alguna vez en que le hayas preguntado a Dios: «Señor, ¿cómo pudiste permitir que esto suceda?». ¿Cómo te respondió Dios?

- ¿Alguna vez viste que Dios hiciera algo en ti, a través de ti o a tu alrededor que no pudieras hacer por tu cuenta?

- Cuando enfrentas situaciones, ¿siempre incluyes a Dios o intentas resolver las cosas solo?

- ¿Qué tienes en tu mano? ¿Qué tienes para darle a Dios que Él pueda multiplicar para cumplir Su propósito?

INTERCAMBIO

Indícales a los participantes que se dividan en grupos más pequeños para animarse, rendir cuentas y orar unos por otros.

CIERRE

Desafía a los participantes a permitir diariamente que Dios use todo lo que son para Su gloria. Recuérdales que los ha dotado y capacitado para llevar a cabo Su propósito y Su plan. Cierra en oración.

SEGUIMIENTO

Envía un correo electrónico o un mensaje de texto esta semana con estas palabras: «¿Qué tienes en tus manos?».

SESIÓN 4

APERTURA

Dales la bienvenida a los participantes y repasen lo que aprendieron en el estudio personal de la semana anterior. Anímalos a usar su página de «Evalúa tu expedición» (pág. 120) para comunicar verdades que hayan aprendido y correcciones de rumbo que deban hacer. Además, siéntete en libertad de usar las siguientes preguntas para iniciar el debate.

- En tu búsqueda hacia la intimidad con Dios, ¿te resulta más habitual caminar con propósito o más bien andas sin rumbo? Explícalo.

- Permite que algunos de los participantes compartan brevemente sus experiencias de conversión.

- ¿Cómo afecta tu vida diaria la realidad de que formas parte del reino de Dios?

- ¿Cómo te ha llevado y animado la fortaleza de Dios en los momentos difíciles?

- ¿Cómo estás peleando actualmente con el enemigo y cómo podemos orar por ti?

DEBATE

Usa las siguientes pautas para empezar el debate.

- ¿Le has llevado preguntas a Jesús que todavía no ha respondido? ¿Cómo sigues confiando en Él y avanzando?

- ¿Recuerdas alguna vez en que hayas retrocedido, confundido o asombrado, y hayas preguntado: «¿Quién eres, Señor?»?

- ¿Alguna vez sentiste que nadie te veía de verdad, que eras invisible, que nadie te comprendía? Explícalo.

- ¿Cómo te hizo ver Dios que te ve?

- ¿Alguna vez estuviste tan absorto en ti mismo que te perdiste lo que Dios estaba diciendo o haciendo? Explícalo. ¿Cómo puedes estar más atento a Dios?

INTERCAMBIO

Indícales a los participantes que se dividan en grupos más pequeños para animarse, rendirse cuentas y orar unos por otros.

CIERRE

Recuérdales a los miembros del grupo que, más allá de lo que enfrenten esta semana, Dios los ve, los conoce y está con

ellos. Ora por tu grupo para que vivan en esta verdad esta semana.

SEGUIMIENTO

Envía un correo electrónico o mensaje de texto esta semana en el que desafíes a los miembros de tu grupo a estar más atentos a Dios en cada situación de sus vidas.

SESIÓN 5

APERTURA

Dales la bienvenida a los participantes y repasen lo que aprendieron en el estudio personal de la semana anterior. Anímalos a usar su página de «Evalúa tu expedición» (pág. 162) para comunicar verdades que hayan aprendido y correcciones de rumbo que deban hacer. Además, siéntete en libertad de usar las siguientes preguntas para iniciar el debate.

• Habla de algún momento en que hayas luchado con Dios por una decisión, situación o circunstancia.

• ¿Qué marcadores significativos hay en tu vida de fe: personas, lugares o sucesos en los que sabes que Dios se encontró contigo de manera especial y transformadora?

• ¿Cuándo has pasado por un tiempo de sufrimiento que quizás era tan profundo que cuestionaste la presencia y la bondad de Dios? ¿Cómo fue fiel el Señor, incluso en esos momentos?

• ¿Cómo has ayudado a otros a pasar por un tiempo de sufrimiento?

• ¿Cómo te ha preparado Dios para la obra en Su reino? ¿Con qué dones, talentos, habilidades, etc., te ha bendecido y cómo los estás usando para servirlo?

DEBATE

Usa las siguientes pautas para empezar el debate.

• ¿Cómo usa el enemigo el temor para interrumpir tu expedición hacia la intimidad con Dios?

• ¿Contra qué temor estás batallando ahora?

• ¿Cuáles son las mayores distracciones en tu caminar con el Señor?

• ¿Qué otros obstáculos hay en tu vida de fe?

• ¿Por qué es tan importante colocarse la armadura de Dios todos los días? ¿Lo estás haciendo? Explícalo.

INTERCAMBIO

Indícales a los participantes que se dividan en grupos más pequeños para animarse, rendir cuentas y orar unos por otros.

CIERRE

Habla sobre cómo algunas distracciones que enfrentaremos esta semana serán situaciones y circunstancias espontáneas. Sin embargo, la mayoría de nosotros ya sabe qué cosas nos distraerán de la expedición. Guía al grupo a pasar unos minutos en silencio, presentando estas distracciones delante del Señor y pidiéndole Su valor y Su fortaleza para no permitir que estas cosas estorben nuestra relación con Él esta semana. Llama a dos o tres miembros del grupo a terminar el tiempo juntos en oración.

SEGUIMIENTO

Envía un correo electrónico o un mensaje de texto esta semana con este mensaje: «Después de leer esto, si es posible, deja de lado toda tecnología por varias horas y pasa tiempo sin interrupciones con el Señor y con tus seres queridos. Si no puedes hacerlo de inmediato, designa varias horas del día o la noche para que esto suceda».

Notas

SESIÓN 1

1. J. L. Hancock, *All the Questions in the Bible*, (Oak Harbor: Logos Research Systems, Inc., 1998), iii.
2. C. Brand, C. Draper, A. England, S. Bond, E. R., Clendenen, y T. C. Butler, eds. de la obra en inglés «Jesurún», *Diccionario Bíblico Ilustrado Holman* (Nashville, TN: B&H Publishing Group, 2014), 861.
3. Angela Duckworth, *Grit* (Nueva York, NY: Scribner, 2016), 247-248.
4. «What A Friend We Have In Jesus», Joseph M. Scriven, 1855.
5. William Temple, *Readings in St. John's Gospel*, (Londres, Reino Unido: MacMillan and Company Limited, 1963), 29.
6. D. A. Hagner, *Matthew 1–13, vol. 33A, Word Biblical Commentary*, eds. David A. Hubbard y Glenn W. Barker (Grand Rapids, MI: Zondervan, 2000), 220.
7. T. R. McNeal, «Lucas», *Diccionario Bíblico Ilustrado Holman*, eds. C. Brand, C. Draper, A. England, S. Bond, E. R. Clendenen, y T. C. Butler (Nashville, TN: B&H Publishing Group, 2014), 979.

8. Ibíd.

SESIÓN 2

1. A. Mathews, *Genesis 11:27–50:26, vol. 1B, The New American Commentary* (Nashville: Broadman & Holman Publishers, 2005), 172.
2. W. M. Alston, Jr., citado por V. P. Hamilton, *The Book of Genesis, Chapters 18–50* (Grand Rapids, MI: Wm. B. Eerdmans Publishing Co, 1995), 8.
3. Ibíd, 11.
4. Ibíd, 9.
5. G. J. Wenham, *Genesis 16-50, Vol. 2, Word Biblical Commentary*, eds. David A. Hubbard y Glenn W. Barker (Grand Rapids, MI: Zondervan, 2000), 47.
6. Hamilton, 17.
7. Mathews, 226.
8. N. T. Wright, *John for Everyone* (Londres, Reino Unido: Society for Promoting Christian Knowledge, 2004), 8.
9. C. S. Lewis, *Till We Have Faces* (Orlando, FL: Harcourt, 1956), 75-76.

SESIÓN 3

1. KJ. Newell, «Sion», *Diccionario Bíblico Ilustrado Holman*, eds. C. Brand, C. Draper, A. England, S. Bond, E. R. Clendenen, y T. C. Butler (Nashville, TN: B&H Publishing Group, 2014), 1457.
2. Merriam-Webster's Collegiate Dictionary, 11° ed. (Springfield, MA: Merriam-Webster, Inc., 2003), 1408
3. Ibíd.
4. Russell Moore, *Onward Bible Study* (Nashville, TN: LifeWay Press, 2005), 21.
5. Alexander Schmemann, *For The Life Of The World* (Crestwood, NY: St. Vladimir's Seminary Press, 2004), 29.
6. «The Wizard of Oz: An American Fairy Tale», Library of Congress, último acceso: 3 de julio de 2017, http://www.loc.gov/exhibits/oz/ozsect2.html.
7. S. Zodhiates, *The Complete Word Study Dictionary: New Testament*, (Chattanooga, TN: AMG Publishers,

1993), último acceso: 3 de julio de 2017 vía mywsb.com, 736.
8. Ibíd, 639.
9. *Merriam-Webster's Collegiate Dictionary*, 43.
10. J. B. Green, *The Gospel of Luke* (Grand Rapids, MI: Wm. B. Eerdmans Publishing Co., 1997), 419.
11. Zodhiates, 63.
12. Zodhiates, 418.

SESIÓN 4

1. Nota al pie de Génesis 32:28, *Christian Standard Bible* (Nashville, TN: Holman Bible Publishers, 2017), 28.
2. Hamilton, 329.
3. Rabino Ted Falcon y David Blatner, *Judaism for Dummies* (Hoboken, NJ: John Wiley and Sons, Inc., 2013), 24.
4. Ibíd, 322.
5. Hancock, iii.
6. H. Hunt, «Job, Libro de», *Diccionario Bíblico Ilustrado Holman*, eds. C. Brand, C. Draper, A. England, S. Bond, E. R. Clendenen, y T. C. Butler (Nashville, TN: B&H Publishing Group, 2014), 877.
7. R. L. Alden, *The New American Commentary: Volumen 11, Job* (Nashville: Broadman & Holman Publishers, 1993).
8. John Piper, «When Words Are Wind», Desiring God, 10 de noviembre de 1993, último acceso: 3 de julio de 2017, disponible en línea vía desiringgod.org/articles/when-words-are-wind.
9. J. E. Hartley, *The New International Commentary on the Old Testament: The Book of Job* (Grand Rapids, MI: Wm. B. Eerdmans Publishing Co., 1988), último acceso: 3 de julio de 2017 vía mywsb.com.
10. Ibíd, 490.
11. R.B. Dillard, *World Biblical Commentary: 2 Chronicles* (Dallas: Word Books, 1987), 71.
12. Ibíd.
13. Frank E. Gaebelein (Ed.), *The Expositor's Bible Commentary: 1 & 2 Kings, 1 & 2 Chronicles, Ezra, Nehemiah, Esther, Job*, Volumen 4 (Grand Rapids: Zondervan, 1988), último acceso: 3 de julio de 2017 vía mywsb.com.

SESIÓN 5

1. Zodhiates, 225
2. R. T. France, *The Gospel of Matthew* (Grand Rapids: Wm. B. Eerdmans Publication Co., 2007), 546-547
3. Zodhiates, 1150.
4. San Augustín, R. S. Pine-Coffin, *Confessions* (Londres, Reino Unido: Penguin Books, 1961).
5. Zodhiates, 1180.
6. Hancock, iii.
7. «Definición de Homo Sapiens», *Diccionario de Merriam-Webster*, último acceso: 3 de julio de 2017, disponible en línea vía merriam-webster.com/dictionary/Homo%20sapiens.
8. Oliver Wendell Holmes, Sr., citado en Stephen R. Covey, *The 8th Habit: From Effectiveness to Greatness* (Nueva York: Free Press, 2004), 103.

PREGUNTAS PARA TU EXPEDICIÓN

A continuación, verás varias preguntas adicionales de la Escritura que puedes usar para el estudio personal en tu expedición permanente hacia la intimidad con Dios. Entre paréntesis, incluimos el contexto inmediato de cada pasaje.

¿QUIÉN?

Pero Moisés dijo a Dios: ¿Quién soy yo para ir a Faraón, y sacar a los hijos de Israel de Egipto?

ÉXODO 3:11 (ÉXODO 3:1–4:17)

Y oí la voz del Señor que decía: ¿A quién enviaré, y quién irá por nosotros? Entonces respondí: Heme aquí; envíame a mí.

ISAÍAS 6:8 (ISAÍAS 6:1-8)

Cuando llegó Jesús a la región de Cesarea de Filipo, preguntó a sus discípulos, diciendo: ¿Quién dicen los hombres que es el Hijo del Hombre?

MATEO 16:13 (MATEO 16:13-20)

Él les dijo: Y vosotros, ¿quién decís que soy yo?

MATEO 16:15 (MATEO 16:13-20)

En aquel momento se acercaron los discípulos a Jesús, diciendo: ¿Quién es, entonces, el mayor en el reino de los cielos?

MATEO 18:1 (MATEO 18:1-9)

Pero queriendo él justificarse a sí mismo, dijo a Jesús: ¿Y quién es mi prójimo?

LUCAS 10:29 (LUCAS 10:25-37)

Por tanto, si no habéis sido fieles en el uso de las riquezas injustas, ¿quién os confiará las riquezas verdaderas? Y si no habéis sido fieles en el uso de lo ajeno, ¿quién os dará lo que es vuestro?

LUCAS 16:11-12 (LUCAS 16:1-13)

Porque, ¿cuál es mayor, el que se sienta a la mesa, o el que sirve? ¿No lo es el que se sienta a la mesa? Sin embargo, entre vosotros yo soy como el que sirve.

LUCAS 22:27 (LUCAS 22:24-30)

Él respondió y dijo: ¿Y quién es, Señor, para que yo crea en Él?

JUAN 9:36 (JUAN 9:1-41)

Y él dijo: ¿Quién eres, Señor? Y Él respondió: Yo soy Jesús a quien tú persigues.

HECHOS 9:5 (HECHOS 9:1-18)

¿QUÉ?

Y Abram dijo: Oh Señor Dios, ¿qué me darás, puesto que yo estoy sin hijos, y el heredero de mi casa es Eliezer de Damasco?

GÉNESIS 15:2 (GÉNESIS 15:1-21)

¿Qué es el hombre para que de él te acuerdes, y el hijo del hombre para que lo cuides?

SALMO 8:4 (SALMO 8:1-9)

Deteniéndose Jesús, los llamó, y dijo: ¿Qué queréis que yo haga por vosotros?

MATEO 20:32 (MATEO 20:29-34)

Si amáis a los que os aman, ¿qué mérito tenéis? Porque también los pecadores aman a los que los aman.

LUCAS 6:32 (LUCAS 6:27-36)

¿A qué, entonces, compararé los hombres de esta generación, y a qué son semejantes?

LUCAS 7:31 (LUCAS 7:31-35)

Pues, ¿de qué le sirve a un hombre haber ganado el mundo entero, si él mismo se destruye o se pierde?

LUCAS 9:25 (LUCAS 9:23-27)

Y cierto hombre prominente le preguntó, diciendo: Maestro bueno, ¿qué haré para heredar la vida eterna?

LUCAS 18:18 (LUCAS 18:18-23)

Y Jesús le dijo: Mujer, ¿qué nos va a ti y a mí en esto? Todavía no ha llegado mi hora.

JUAN 2:4 (JUAN 2:1-12)

Pilato le preguntó: ¿Qué es la verdad?

JUAN 18:38a (JUAN 18:28-40)

¿Qué diremos, entonces? ¿Continuaremos en pecado para que la gracia abunde?

ROMANOS 6:1 (ROMANOS 6:1-14)

¿CUÁNDO? (TAMBIÉN, ¿HASTA CUÁNDO?)

Elías se acercó a todo el pueblo y dijo: ¿Hasta cuándo vacilaréis entre dos opiniones? Si el Señor es Dios, seguidle; y si Baal, seguidle a él. Pero el pueblo no le respondió ni una palabra.

1 REYES 18:21 (1 REYES 18:20-40)

¿Hasta cuándo, oh Señor? ¿Me olvidarás para siempre? ¿Hasta cuándo esconderás de mí tu rostro?

SALMO 13:1 (SALMO 13:1-6)

Mi alma tiene sed de Dios, del Dios viviente; ¿cuándo vendré y me presentaré delante de Dios?

SALMO 42:2 (SALMO 42:1-11)

Entonces los justos le responderán, diciendo: «Señor, ¿cuándo te vimos hambriento, y te dimos de comer, o sediento, y te dimos de beber? ¿Y cuándo te vimos como forastero, y te recibimos, o desnudo, y te vestimos? ¿Y cuándo te vimos enfermo, o en la cárcel, y vinimos a ti?»

MATEO 25:37-39 (MATEO 25:31-46)

Dinos, ¿cuándo sucederá esto, y qué señal habrá cuando todas estas cosas se hayan de cumplir?

MARCOS 13:4 (MARCOS 13:1-37)

Os digo que pronto les hará justicia. No obstante, cuando el Hijo del Hombre venga, ¿hallará fe en la tierra?

LUCAS 18:8 (LUCAS 18:1-8)

Y les dijo: Cuando os envié sin bolsa, ni alforja, ni sandalias, ¿acaso os faltó algo?

LUCAS 22:35a (LUCAS 22:35-38)

Cuando le hallaron al otro lado del mar, le dijeron: Rabí, ¿cuándo llegaste acá?

JUAN 6:25 (JUAN 6:1-70)

Pero muchos de la multitud creyeron en Él, y decían: Cuando el Cristo venga, ¿acaso hará más señales que las que este ha hecho?

JUAN 7:31 (JUAN 7:25-36)

Entonces los judíos le rodearon, y le decían: ¿Hasta cuándo nos vas a tener en suspenso? Si tú eres el Cristo, dínoslo claramente.

JUAN 10:24 (JUAN 10:22-30)

¿DÓNDE? (TAMBIÉN, ¿ADÓNDE?)

¿Adónde me iré de tu Espíritu, o adónde huiré de tu presencia?

SALMO 139:7 (SALMO 139:1-16)

El primer día de la fiesta de los panes sin levadura, se acercaron los discípulos a Jesús, diciendo: ¿Dónde quieres que te hagamos los preparativos para comer la Pascua?

MATEO 26:17 (MATEO 26:17-30)

Sus discípulos le respondieron: ¿Dónde podrá alguien encontrar lo suficiente para saciar de pan a estos aquí en el desierto?

MARCOS 8:4 (MARCOS 8:1-10)

Y Él les dijo: ¿Dónde está vuestra fe? Pero ellos estaban atemorizados y asombrados, diciéndose unos a otros: ¿Quién, pues, es este que aun a los vientos y al agua manda y le obedecen?

LUCAS 8:25 (LUCAS 8:22-25)

Ella le dijo: Señor, no tienes con qué sacarla, y el pozo es hondo; ¿de dónde, pues, tienes esa agua viva?

JUAN 4:11 (JUAN 4:1-42)

Enderezándose Jesús, le dijo: Mujer, ¿dónde están ellos? ¿Ninguno te ha condenado?

JUAN 8:10 (JUAN 8:2-11)

… y dijo: ¿Dónde lo pusisteis? Le dijeron: Señor, ven y ve.

JUAN 11:34 (JUAN 11:1-44)

Simón Pedro le dijo: Señor, ¿adónde vas? Jesús respondió: Adonde yo voy, tú no me puedes seguir ahora, pero me seguirás después.

JUAN 13:36 (JUAN 13:36-38)

Si todo el cuerpo fuera ojo, ¿dónde estaría el oído? Y si todo fuera oído, ¿dónde estaría el olfato?

1 CORINTIOS 12:17, RVC (1 CORINTIOS 12:1-31)

¿Dónde está, oh muerte, tu victoria? ¿Dónde, oh sepulcro, tu aguijón?

1 CORINTIOS 15:55 (1 CORINTIOS 15:50-58)

¿POR QUÉ?

¿Por qué te abates, alma mía, y por qué te turbas dentro de mí? Espera en Dios, pues he de alabarle otra vez. ¡Él es la salvación de mi ser, y mi Dios!

SALMO 42:11 (SALMO 42:1-11)

¿Y por qué miras la mota que está en el ojo de tu hermano, y no te das cuenta de la viga que está en tu propio ojo?

MATEO 7:3 (MATEO 7:1-6)

Y acercándose los discípulos, le dijeron: ¿Por qué les hablas en parábolas?

MATEO 13:10 (MATEO 13:1-23)

Suspirando profundamente en su espíritu, dijo: ¿Por qué pide señal esta generación? En verdad os digo que no se le dará señal a esta generación.

MARCOS 8:12 (MARCOS 8:11-21)

Y Jesús le dijo: ¿Por qué me llamas bueno? Nadie es bueno, sino solo uno, Dios.

MARCOS 10:18 (MARCOS 10:17-22)

Entonces Él les dijo: ¿Por qué me buscabais? ¿Acaso no sabíais que me era necesario estar en la casa de mi Padre?

LUCAS 2:49 (LUCAS 2:41-50)

Conociendo Jesús sus pensamientos, respondió y les dijo: ¿Por qué discurrís en vuestros corazones?

LUCAS 5:22 (LUCAS 5:17-26)

¿Y por qué me llamáis: «Señor, Señor», y no hacéis lo que yo digo?

LUCAS 6:46 (LUCAS 6:46-49)

Y Él les dijo: ¿Por qué estáis turbados, y por qué surgen dudas en vuestro corazón?

LUCAS 24:38 (LUCAS 24:36-49)

… y al caer a tierra, oyó una voz que le decía: Saulo, Saulo, ¿por qué me persigues?

HECHOS 9:4 (HECHOS 9:1-18)

¿CÓMO? (TAMBIÉN, ¿CUÁNTO/A? Y ¿ACASO?)

¿Cómo puede el joven guardar puro su camino? Guardando tu palabra.

SALMO 119:9 (SALMO 119:9-16)

¡Qué equivocación la vuestra! ¿Es acaso el alfarero como el barro, para que lo que está hecho diga a su hacedor: Él no me hizo; o lo que está formado diga al que lo formó: Él no tiene entendimiento?

ISAÍAS 29:16 (ISAÍAS 29:1-24)

Entonces se le acercó Pedro, y le dijo: Señor, ¿cuántas veces pecará mi hermano contra mí que yo haya de perdonarlo? ¿Hasta siete veces?

MATEO 18:21 (MATEO 18:21-35)

Y si Dios viste así la hierba del campo, que hoy es y mañana es echada al horno, ¡cuánto más hará por vosotros, hombres de poca fe!

LUCAS 12:28 (LUCAS 12:22-34)

Entonces, volviendo en sí, dijo: «¡Cuántos de los trabajadores de mi padre tienen pan de sobra, pero yo aquí perezco de hambre!».

LUCAS 15:17 (LUCAS 15:11-32)

Tomás le dijo: Señor, si no sabemos adónde

vas, ¿cómo vamos a conocer el camino?

JUAN 14:5 (JUAN 14:1-7)

¿Cómo, pues, invocarán a aquel en quien no han creído? ¿Y cómo creerán en aquel de quien no han oído? ¿Y cómo oirán sin haber quien les predique? ¿Y cómo predicarán si no son enviados? Tal como está escrito: ¡Cuán hermosos son los pies de los que anuncian el evangelio del bien!

**ROMANOS 10:14-15
(ROMANOS 10:1-21)**

Ahora bien, si se predica que Cristo ha resucitado de entre los muertos, ¿cómo dicen algunos entre vosotros que no hay resurrección de muertos?

**1 CORINTIOS 15:12
(1 CORINTIOS 15:1-58)**

¿Cómo escaparemos nosotros si descuidamos una salvación tan grande? La cual, después que fue anunciada primeramente por medio del Señor, nos fue confirmada por los que oyeron…

HEBREOS 2:3 (HEBREOS 2:1-4)